高等院校动画专业核心系列教材
主编 王建华 马振龙 副主编 何小青

实验动画

周 天 编著

中国建筑工业出版社

《高等院校动画专业核心系列教材》编委会

主　编　王建华　马振龙
副主编　何小青

编　委（按姓氏笔画排序）

王玉强　王执安　叶　蓬　刘宪辉　齐　骥　孙　峰
李东禧　肖常庆　时　萌　张云辉　张跃起　张　璇
邵　恒　周　天　顾　杰　徐　欣　高　星　唐　旭
彭　璐　蒋元翰　靳　晶　魏长增　魏　武

总 序
INTRODUCTION

动画产业作为文化创意产业的重要组成部分，除经济功能之外，在很大程度上承担着塑造和确立国家文化形象的历史使命。

近年来，随着国家政策的大力扶持，中国动画产业也得到了迅猛发展。在前进中总结历史，我们发现：中国动画经历了20世纪20年代的闪亮登场，60年代的辉煌成就，80年代中后期的徘徊衰落。进入新世纪，中国经济实力和文化影响力的增强带动了文化产业的兴起，中国动画开始了当代二次创业——重新突围。2010年，动画片产量达到22万分钟，首次超过美国、日本，成为世界第一。

在动画产业这种井喷式发展背景下，人才匮乏已经成为制约动画产业进一步做大做强的关键因素。动画产业的发展，专业人才的缺乏，推动了高等院校动画教育的迅速发展。中国动画教育尽管从20世纪50年代就已经开始，但直到2000年，设立动画专业的学校少、招生少、规模小。此后，从2000年到2006年5月，6年时间全国新增303所高等院校开设动画专业，平均一个星期就有一所大学开设动画专业。到2011年上半年，国内大约2400多所高校开设了动画或与动画相关的专业，这是自1978年恢复高考以来，除艺术设计专业之外，出现的第二个"大跃进"专业。

面对如此庞大的动画专业学生，如何培养，已经成为所有动画教育者面对的现实，因此必须解决三个问题：师资培养、课程设置、教材建设。目前在所有专业中，动画专业教材建设的空间是最大的，也是各高校最重视的专业发展措施。一个专业发展成熟与否，实际上从其教材建设的数量与质量上就可以体现出来。高校动画专业教材的建设现状主要体现在以下三方面：一是动画类教材数量多，精品少。近10年来，动画专业类教材出版数量与日俱增，从最初上架在美术类、影视类、电脑类专柜，到目前在各大书店、图书馆拥有自身的专柜，乃至成为一大品种、

门类。涵盖内容从动画概论到动画技法，可以说数量众多。与此同时，国内原创动画教材的精品很少，甚至一些优秀的动画教材仍需要依靠引进。二是操作技术类教材多，理论研究的教材少，而从文化学、传播学等学术角度系统研究动画艺术的教材可以说少之又少。三是选题视野狭窄，缺乏系统性、合理性、科学性。动画是一种综合性视听形式，它具有集技术、艺术和新媒介三种属性于一体的专业特点，要求教材建设既涉及技术、艺术，又涉及媒介，而目前的教材还很不理想。

基于以上现实，中国建筑工业出版社审时度势，邀请了国内较早且成熟开设动画专业的多家先进院校的学者、教授及业界专家，在总结国内外和自身教学经验的基础上，策划和编写了这套高等院校动画专业核心系列教材，以期改变目前此类教材市场之现状，更为满足动画学生之所需。

本系列教材在以下几方面力求有新的突破与特色：

选题跨学科性——扩大目前动画专业教学视野。动画本身就是一个跨学科专业，涉及艺术、技术，横跨美术学、传播学、影视学、文化学、经济学等，但传统的动画教材大多局限于动画本身，学科视野狭窄。本系列教材除了传统的动画理论、技法之外，增加研究动画文化、动画传播、动画产业等分册，力求使动画专业的学生能够适应多样的社会人才需求。

学科系统性——强调动画知识培养的系统性。目前国内动画专业教材建设，与其他学科相比，大多缺乏系统性、完整性。本系列教材力求构建动画专业的完整性、系统性，帮助学生系统地掌握动画各领域、各环节的主要内容。

层次兼顾性——兼顾本科和研究生教学层次。本系列教材既有针对本科低年级的动画概论、动画技法教材，也有针对本科高年级或研究生阶段的动画研究方法和动画文化理论。使其教学内容更加充实，同时深度上也有明显增加，力求培养本科低年级学生的动手能力和本科高年级及研究生的科研能力，适应目前不断发展的动画专业高层次教学要求。

内容前沿性——突出高层次制作、研究能力的培养。目前动画教材比较简略，

多停留在技法培养和知识传授上，本系列教材力求在动画制作能力培养的基础上，突出对动画深层次理论的讨论，注重对许多前沿和专题问题的研究、展望，让学生及时抓住学科发展的脉络，引导他们对前沿问题展开自己的思考与探索。

教学实用性——实用于教与学。教材是根据教学大纲编写、供教学使用和要求学生掌握的学习工具，它不同于学术论著、技法介绍或操作手册。因此，教材的编写与出版，必须在体现学科特点与教学规律的基础上，根据不同教学对象和教学大纲的要求，结合相应的教学方式进行编写，确保实用于教与学。同时，除文字教材外，视听教材也是不可缺少的。本系列教材正是出于这些考虑，特别在一些教材后面附配套教学光盘，以方便教师备课和学生的自我学习。

适用广泛性——国内院校动画专业能够普遍使用。打破地域和学校局限，邀请国内不同地区具有代表性的动画院校专家学者或骨干教师参与编写本系列教材，力求最大限度地体现不同院校、不同教师的教学思想与方法，达到本系列动画教材学术观念的广泛性、互补性。

"百花齐放，百家争鸣"是我国文化事业发展的方针，本系列教材的推出，进一步充实和完善了当下动画教材建设的百花园，也必将推进动画学科的进一步发展。我们相信，只要学界与业界合力前进，力戒急功近利的浮躁心态，采取切实可行的措施，就能不断向中国动画产业输送合格的专业人才，保持中国动画产业的健康、可持续发展，最终实现动画"中国学派"的伟大复兴。

丛书主编： 王建华 中国传媒大学新闻学院

 李铁范 天津理工大学艺术学院

前　言
PREFACE

　　2012年一个夏日的早上，马振龙教授找到我，说要编写一套动画专业的教材，并由中国建筑工业出版社出版。我在天津大学动画专业教书已整十年了，关于专业建设、人才培养、教学模式等许多议题我都有话要说，所以就想依据对动画教学问题的思考来加入这套教材的编写工作。

　　最初要编写系列动画教材时，就发现全国近千所高校开设了动画专业，在教材建设方面大都是根据各校自己的学科特点和专业定位来选择编写教材的，在已出版的诸多教材中却没有找到有关动画创作和实验动画的教材，因为开设实验动画课程的学校寥寥无几。这就暴露出许多问题：①大多此类教材内容雷同、观点重复、没有特色，多是人云亦云。②教材的受众群不明确，缺少针对性，没有区分高校的层次与类别。③内容选定范围狭窄，缺少实验指导，学术缺失……

　　这些原因，迫使我调整编写思路，因为高校动画专业教学中创新实践类课程对人才培养是至关重要的，而我们以往对这类课程重视不够，必然会造成创新实验性的课程及教材的缺失，所以我决定要编写《实验动画》这本教材。

　　但又发现了教材编写的问题：编写教材的定位？读者群都有谁？有多少实用价值？理论阐述与实践指导的关系？……

　　经客观地分析，本教材需有以下几点：

　　谈特色：①参照最新学科目录把动画归在艺术类一级学科——戏剧与影视学中，其特点是多学科交叉组成，我在书中详述其学科特征，所以它适用于各类高校不同教育层次的学生，其开放性、科普性没有圈定任何受众群。②具有一定的学术性和示范性。区别于一般教材的一言堂，根据每章的核心内容，在其后增设思考题、推荐作品并要求分析，目的是激发学生变换角度地独立思考、分析问题的潜质。③目前尚未见"实验动画"教材，故此它也将成为这套完整系列动画教材中的一个有机部分，还将成为整套教材的特色部分。

　　看历史：在本教材中，客观分析了实验动画产生的历史背景以及发展历程，所有的实验动画都具有明显的个体化实验性质的创意行为特征，所以缺乏完善的组织结构和相应的理论、技术支持，确属小部分富有创造精神的个体先锋艺术家崇尚个人自由，不循规蹈矩，凭借热情来创作的实验动画作品，拥有较自由的表现空间、别具一格的艺术手段，对世界创意文化产生了深刻的影响……

　　讲制作：当实验动画开始进入群体化运作时，其实已脱离了实验性质而成为一种新型的文化产业模式。本教材讲述实验动画的创作风格、形式技法以及制作

方式，就是教授学生怎样像艺术家那样去创作"实验性动画"。通过创作与商业性制作作比较，就凸显出了实验动画从内涵到形式更倾向于个体元素的极限发挥，借此提高学生的创意思维和制作能力，并产生多元化的创意思维意识。

论价值：早在 20 世纪 40 年代中国就开始对实验动画进行探索，水墨动画已成为中国学派的标志，而当下，在许多国家，实验动画受到青年艺术家的青睐。我们应当在高校中鼓励原创性，强调个人风格的自由发挥，使很多富有哲理性的实验动画作品诞生，激发学生们去大胆地探索并创作出具有个人特色的动画作品将是本教材的存在价值。

说目的：影视动画是创意学科群里八个领域之一，它正在全球文化产业中扮演着越来越重要的角色。但是动画原创人才缺口巨大，尤其是兼具个性思维的复合型设计与创作的人才更是凤毛麟角，根据目前高校现状，实验动画制作投入小、成本低，非常适合在动画教学中进行普及。学生通过创作实验与制作，培养了合作意识和团队精神，还能启发和引导他们表现出自己看待现代事物的思考能力。这是创意人才培养的重要环节，也是我要编写本教材的目的所在。

再感谢：明知此类教材受累不讨好，或叫好不卖钱，但中国建筑工业出版社的领导和编辑仍以国家人才发展战略为重，不以盈利为目的，以长久社会效益为大，不怕冷门教材回报利润小，坚持出版《实验动画》这本教材，所以我再次衷心地感谢出版社老师们功德之为。

目 录

总序
前言

第 1 章 实验动画学科简介

1.1 实验动画类别的鉴定 …………………… 001
1.2 实验动画的学科内涵 …………………… 011
1.3 开设实验动画课程的意义 ……………… 015

第 2 章 实验动画的简况

2.1 实验动画的产生 ………………………… 018
2.2 萌生实验动画的历史背景和艺术思潮 …… 021
2.3 实验动画的流派 ………………………… 033

第 3 章 实验动画的创作

3.1 实验动画的创作理论 …………………… 037
3.2 实验动画创作实践的特征 ……………… 040
3.3 实验动画的创作实践与表现 …………… 044

第 4 章 实验动画的制作

4.1 实验动画制作工艺的设计 ……………… 051
4.2 制作技术的实施 ………………………… 060
4.3 实验动画的后期制作 …………………… 071

第 5 章
实验动画的赏析

5.1 经典实验动画案例赏析 …………………… 075
5.2 实验动画名家的个案解析 …………………… 078
5.3 实验动画实践过程中的问题 ………………… 086

参考文献 …………………………………… 089
后　　记 …………………………………… 090
《实验动画》网上增值服务说明 ………… 091

第1章 实验动画学科简介

1.1 实验动画类别的鉴定

何为实验动画？怎样鉴定它？首先需要简单扼要地说明什么是动画。

动画是一种综合艺术，它是集合了绘画、漫画、电影、数字媒体、摄影、音乐、文学等众多艺术门类的艺术表现形式。

动画的英文有很多表述，如animation、cartoon、animated cartoon、cameracature。其中较正式的"Animation"一词源自于拉丁文字根"anima"，意思为"灵魂"，动词"animate"是"赋予生命"的意思，引申为"使某物活起来"。所以，动画可以定义为使用绘画的手法，创造生命运动的艺术。

动画也是自有了工业文明之后才产生的艺术，它是唯一有确定的诞生日期的一门艺术，1892年10月28日，埃米尔·雷诺首次在巴黎著名的格雷万蜡像馆向观众放映光学影戏，标志着动画的正式诞生，同时埃米尔·雷诺也被誉为"动画之父"。动画艺术经过了100多年的发展，已经有了较为完善的理论体系和产业体系，并以其独特的艺术魅力深受人们的喜爱，随后，兴盛于英国、美国。中国动画起源于20世纪20年代。

1.1.1 实验动画的界定

1.1.1.1 动画与商业动画的关系

首先需要明晰动画与商业动画的区别。商业动画片的特点：主题根据观众所需而追求动画的色彩绚烂等视觉效果，均是迎合市场规律而追求利润的动画。后来人们也运用一些实验动画形式来充实动画制作，其最终目的还是推向市场经营而获取利益，就变成了商业动画。

1.1.1.2 动画与实验动画的关系

实验动画与动画相比，其概念相对模糊一些，目前我们国内学术界没有给实验动画下一个明确的定义。这也像现代艺术与当代艺术的关系，先是有了动画，后有了实验动画，其两者的关系也犹如一对孪生儿有先后顺序，这正是动画与实验动画产生的先后关系。

实验动画与商业动画存在的最大的区别是它可以摆脱限定认知和规律的束缚，尽情展示艺术家和创作者的个性化原创魅力和思想意识。

1.1.1.3 实验动画的概念

实验动画的概念：那些还在探索时期，以具有一定创新性的动画形式表现的作品都可称为实验动画。

具体讲，凡是艺术家为了拓宽动画的表现形式而做的探索，用其概念性的作品向观众展示的是新颖、独特、超前的构思，反映创作者个性化思想观念和艺术创意的就是实验动画。

我们前面已把动画、商业动画、实验动画三大类型给予界定。就实验动画而言，也有自身的两种不同类型：一种是动画技术与形式风格未成熟前所创作的探索与实验性的影片。这些动画创作者的不断探索和实验，是为了有更好的创作方式或得到更好的动画效果，他们不指望每一次都能成功，但是，这些未成熟的技术的探索使用，可为下一次影片的成功提供保障。例如大名鼎鼎的迪斯尼动画的黄金十二法则，就是在此类实验动画片中不断探索完善的。随着人们的接受，这些准则就由最开始的实验性转变为现在的通俗性，并成为了动画界的统一准则。此类的实验动画，

是之后主流动画片的铺垫与序曲。

另一种就是通常意义上所说的实验动画，指在声画形式、视听语言方面大胆探索与实验，而基本忽略影片主题、情节，甚至无主题的抽象动画、先锋动画等。通常用个人独创的方式，利用抽象的概念传达更大的创作空间。这是对实验动画较通俗的解释。

实验动画不受商业制作模式的制约和束缚，很多动画艺术家投身实验动画的创作，以独特的视角和表现形式向观者传达他们的艺术理念。主要因为是个体化的创作，且不考虑商业化的因素，制作模式也与主流的商业动画影片有很大的不同，所以这些动画实验作品又被称为"非主流动画"；而从动画艺术家个人化创作的角度讲，这些短片又被称为"作者动画"；一些动画短片因为具有很强的艺术性，又被称为"艺术动画短片"。实验动画不但在艺术形式上寻求创新，而且在内涵方面往往表达了创作者在艺术观念和哲学上的思考，具有相当的深度，如果从受众的角度分析，它不是专门为儿童设计的，因此又被称为"成人动画"。

综上所述，我们可以界定实验动画，是指还在探索时期的具有创新性形式表现的动画作品，凡具有实验属性的动画作品，均归为实验动画，其特点可在动画作品的品质上区别于商业动画和艺术动画。

1.1.1.4 实验动画特点

（1）它的表现手法不同于一般的动画短片，相对于常规动画而言，是极具实验性、原创性、探索性的动画艺术形式，属于影视艺术。它的艺术表现形式通常体现创作者的个人观念和思想意识。

（2）实验性动画是以试验为目的而制作成的动画，不含商业性，效果难以预测，但是一般能够突现主题，保持自我风格、形式、技巧以及制作方式。它是极具个性化的独立的实验艺术表现形式。

（3）因不断地在实验，所以它具有无限的探索空间，没有一个完整的规律或套路，材料的运用和形式的表现都将随着技术的不断更新和作者观念的变化而不断地刷新，这是实验动画形式与发展的重要特征。

早期实验动画的特点：追求实验本身的科学严谨，要求动画简单明了，保持实验性独特的设计要求，除非实验本身有特殊要求，一般不配音乐，但有简单的解说与配音。

现代艺术中的"实验艺术"是指艺术中的实验性，而现代实验性的泛动画艺术主要包括三个方面：①媒介和美学实验：装置、录像、摄影和网络媒体等媒介实验；抽象绘画的实验和写实绘画中的摄影性的模仿；文本、装置、绘画、表演和摄影中的观念性；19世纪以前图像美学的现代性改造和对历史摄影的模仿；电子艺术、Flash动画和计算机视觉的影像实验。②反映出自我变异，包括对知识分子的自我主体性、对商业文化和后殖民文化、对当代艺术体制批判性或者反讽性的动画形式的表达。③边缘美学的探索，包括女性主义、身体和表演等在运用实验动画为介质。

例如在玻璃板上平铺着一层细沙，随着手和毛笔的笔杆在上面无意识地游走，沙面上蹭出深浅不同的层次，板下的灯光把沙土的颗粒状映衬出金色的明暗效果，沙面先出现单线，再由线扩展成面或体，使人联想到海水的流动、大地的风云变化，还有动物奔跑时脚下飞沙走石的效果——这是艺术学院教师创作的一分钟实验动画《Smack》（滋味）。

1.1.1.5 实验动画的属性

实验动画的属性在于它的极具个性化的思想观念是通过原创的表现形式而体现的，多是对个人思想意识、抽象概念利用动画表现形式进行可视化表述。每当实验动画进行转型，变成商业化动画的作品时，它们的创作就已脱离了实验的性质，成为人们常在电视上看到的动画片了。

在动画发展的幼年时期，可以说，所有的探索与开发都具有实验的性质，其中一个显著特点是个体化创作。当动画的制作开始进入群体化运作时，动画的主流已脱离了实验的性质而成为一种新型的文化产业模式，而那些仍然保持自我风

格、形式、技巧以及制作方式的动画艺术家的作品就被称为"实验性动画"。这两种不同的类型进行互相比较之后的结果使得实验动画从内涵到形式更倾向于本体元素的极限发挥，而商业动画更趋向于多元文化的相互渗透。

实验动画最早是"原创美术电影"。随后，由于受到康定斯基点、线、面理论的影响及他对绘画与音乐的透彻分析，银幕上有了抽象画的介入。抽象本身就是一种概念的表现，抽象动画在艺术上的表现也受物所支配，人本身是被物化的，是对生活影像本质的探索。

1.1.1.6 实验动画的影响

实验动画最早的实践者是一群热衷于达达主义的德国画家，他们开始是进行原创美术电影创作。由于开始的实验动画艺术缺乏完善的组织结构和相应的理论、技术支持，动画片仅属于一小部分富有创造精神的先锋画家崇尚个人自由，不屑于遵循什么规章制度，凭借着一股热情来创作的实验作品。实验动画最早诞生在法国，随后才在其他国家开始流行。最早的实验动画发轫于以1927年华特·鲁特曼的《柏林：大城市的交响曲》为代表的先锋电影，传统上就注重对动画材料的物质性、活动影像的本质的探索，最优秀的实验动画充分操控单格画面与连续画面的时空关系，实验动画对活动影像本体的探索，也在整个活动影像媒介中发挥了越来越大的影响……

经过了近半个世纪的演变和探索，就出现了以前南斯拉夫为代表的萨格勒布派，其动画作品的特点是迷人和震撼。由于创作者拥有较自由的表现空间，他们全力发展有趣的故事和别具一格的线条，绘画自由挥洒，对世界动画的发展和艺术化产生了深刻的影响。1979年导演埃德·埃姆斯威勒创作的电影《太阳石》，是最早的一部美术与计算机图像电影，并且影片中的旋转体标志着该片还是最早的三维动画电影。在《太阳石》完成几年后，商用的3D计算机软件和硬件方才问世。

目前，实验动画受到加拿大、美国、捷克、保加利亚、韩国等国青年艺术家的青睐。特别是加拿大政府的"鼓励原创性、强调个人风格的自由发挥"原则，使很多富有哲理性的实验动画作品诞生，超现实的色彩、抽象画的风格、意境深远的画面配以冷漠凌厉的现代电子音乐，各种风格与技巧都让人看了兴味盎然。近年来，这些深具个人特色的作品多次获奥斯卡动画短片奖项。

有着深厚文化底蕴的中国，早在20世纪50年代就开始对实验动画进行探索。1960年，上海美术电影厂拍了一部称作"水墨动画片段"的短片作为实验。同年，第一部水墨动画片《小蝌蚪找妈妈》诞生了。

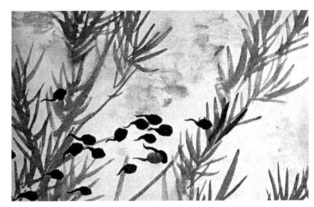

图1-1 《小蝌蚪找妈妈》

其中的小动物造型取自大画家齐白石的笔下，该片一问世便轰动全世界。中国有着悠久历史的绘画、雕塑、建筑、服饰，乃至戏曲、木偶、剪纸、皮影、年画等民族民间艺术，都为各种类型的动画片提供了取之不尽的借鉴素材。实验动画的探索成功使中国动画作品在艺术形式的追求上，无仿无循、千姿百态，使得"中国学派"的动画独树于世界动画之林。

1.1.2 实验动画的特征

1.1.2.1 实验动画片的时长

20世纪30年代初期，当动画制作开始脱离个体创作，发展出一套比较成熟的制作工艺、流程（用赛璐珞片进行多层次背景拍摄并以模式化的故事为主要内容的卡通动画），进入群体化运作时，那些"仍然保持自我风格、形式、技巧以及制作

方式的动画艺术家的作品就被称为'实验动画'"。我们通常所论述的实验动画主要是针对占主流地位的商业动画影片提出的，是一个比较广义的概念，是指那些带有实验探索精神，在观念、工艺、技术或表现形式等方面有所突破的动画作品，受众群体以成人为主，注重对动画本体性的探索，强调独创性。

实验动画一般都短小精悍，长度一般为1～30分钟，短的有几十秒，长的则有半个多小时，以15分钟左右的短片居多。虽然与鸿篇巨制、片长为90多分钟的商业动画电影相比显得过于"简陋"，但在叙事表达上，实验动画却毫不逊色。著名的比利时动画大师劳尔·瑟瓦斯在谈到实验动画短片与动画电影长片的区别时说："动画短片有它自己的结构、个性和特征，而这些是在动画长片中所没有的。这就像一个短片故事和一部小说之间进行的比较。我认为一部动画在十分钟里表达的和一部完整的动画电影在一个半小时内所表达的东西是一样多的。"

图1-2　劳尔·瑟瓦斯的作品《恐色症》

1.1.2.2　实验动画的分类

动画依据大类别分共有三类：一是艺术动画；二是商业动画；三是实验动画。实验动画在内容表达与形式表现方面几乎不受任何限制，丰富的创意表现远远超出了人们的想象。如果从内容方面分类，可以将实验动画分为：情感型、幽默型、哲理表达型、具象炫技型、抽象传达型等。

实验动画从创作形式上大致可以划分为手绘实验动画、剪纸实验动画（有用各种绘画形式制成的纸片或赛璐珞片、柔韧皮纸的拉毛、现成图片的拼贴等）、偶实验动画（有木偶、泥偶、布偶、塑胶偶、海绵偶、毛线偶等）、电脑实验动画、真人实验动画以及合成片（不同动画类型的组合）。不同的材质的造型在实验动画中的应用产生了不同的审美情趣，给人以视觉上的冲击……

许多的专业动画电影人士由于太受动画工艺技术的禁锢，变得过于拘谨，而实验动画满足了动画创作者在艺术上的需求，他们通过实验动画来实现自己的艺术理想。实验动画电影在形式与内容上的革新经历了一个漫长的历史过程，它虽然独立于主流娱乐经济之外，却有越来越多的动画电影爱好者们投身其中，日益成为文化产业繁荣的一个象征。

1.1.2.3　实验动画的个性化

个性化是艺术的生命，也是动画的生命，更是实验动画艺术的魅力所在。50年代，中国动画形成了一种鲜明的集体风格，但艺术家的个体风格却没有得到应有的发展。中国的手绘实验动画在这种集体的"共性"之下，缺乏生动活泼的个性化色彩。

今天，实验动画更多的是作为影像艺术创作者们进行学术探讨和艺术交流的一种主要手段，一般只在艺术电影节或动画学术研讨会上展示，受众的范围也相对狭小，实验动画因其鲜明的个性化艺术表现为众多的动画艺术家们所喜爱。

实验动画个人化的制作方式给更多的动画爱好者提供了更为广阔的平台，它以短片的形式呈现，具有高度的概括性和原创性，它能在很短的时间内表达丰富的内涵，传达大量的信息，并以此来吸引受众。

1.1.2.4　实验动画的民族化

实验动画的发展也表现出拥有实验动画民族的特性与品质，因为实验动画反映当时的工业文明和科学技术的水平，反映当时一个民族的艺术

图1-3 《三个和尚》

品质和文化立场,所以说也是一个民族文化发展历程的路标。它作为一个民族音像艺术与技术的晴雨表,可显现它的延续与发展方向,确实代表了这个民族的思想情怀和创作的意向,也就是凝聚着民族文化的历史演绎。比如:早期实验性动画的兴盛就是当时文艺思潮和社会文化背景的写照。德国的早期实验动画就是一个很好范例。欧洲出现了萨格勒布学派,与此同时,中国学派的动画作品受到了全球人民的关注。

民族化的风格并不是靠中国元素的堆积,虽然短片中一定会有中国元素,但是单单靠中国元素是无法诠释中国意境的,我国传统艺术和民间艺术是我们进行短片创作取之不尽、用之不竭的艺术源泉,中国实验动画应当从中国艺术意境结构和精神层次上找寻出路。

1.1.2.5 实验动画的实验性

实验动画多是一些抽象风格的动画短片,主要是相对于商业片和艺术片的叙事结构而言,因它不受商业因素的制约,一般实验动画不追求作品故事情节的完整性,它是独立的、个体化的创作,注重个性化、风格化,带有先锋色彩成为其主要的特征,所以它具有非常明确的实验性。

它不受商业动画制作模式的制约,不考虑目标受众,不求商业上的回报,更不受材料和创作手法的局限,也是动画专业人士相互交流的一种主要手段,而它越来越多的理念表达和创新形式,使得它多采用大量的实验手段和非常规的制作技术进行创作,从而引起学术界对它的关注。

1.1.2.6 实验动画材料的特殊性

我们知道实验动画创作本身除了创意就是动画材料,对于好的实验动画,动画材料本身的选择也是制作出好的实验动画的一个重要前提。以中国剪纸动画《猪八戒吃西瓜》为例,虽然这是一部成功的短片,但我们依然可以看到它的不足。导演万古蟾借鉴剪纸的传统艺术手法来制作,为美术片开辟了一条新的道路,但动画材料的运用本身就限定了动画的题材,对实验动画艺术家来说,他们的思维模式很难跳出动画材料本身带来的局限性。水墨动画尤其体现了动画实验材料对于题材的限制。由此可见,材料对实验动画内容的影响涉及了实验动画所有的类型,所以,如何构思、取舍材料,是中国实验动画艺术家们非常值得研究的问题。

图1-4 《猪八戒吃西瓜》

1.1.3 实验动画的形式

1.1.3.1 实验动画表现形式的多样性

动画片拥有各种不同的表现形式。按照视觉形式类型可以分为平面动画、立体动画；按照叙事风格可以分为文学性动画片、戏剧性动画片、纪实性动画片、抽象性动画片；根据播放时间可以分为动画长片、动画短片。

实验动画又是动画艺术的重要表现形式之一，其凭借极强的创造性和多样的表现手法，在动画领域占有重要地位。

按照类别可以分成三大类：艺术动画、商业动画、实验动画。

按照传播途径可以分为：影院动画片、电视动画片、实验动画片。

按照实验动画片的表现形式可分为：油画动画片、水彩画动画片、国画动画片、木偶动画片、黏土动画片等。

1.1.3.2 按视觉形式类型分

（1）平面动画

平面动画就是我们常说的二维动画，二维动画就是每秒24张的动画，需要手绘一张一张的画。这种类型的动画又分为以传统手绘为主要方式的动画和电脑二维动画，电脑二维动画指的是通过电脑制作的类似于卡通动画的平面动画。日本动画常常这样做。电脑二维动画需要专门的软件（如flash），这些软件简单易学，深受广大动画爱好者的喜爱。素描动画，由于适合个人创作，所以这类动画在很多院校的学生作业中常能看到，具有强烈的艺术感染力，但是创作过程非常艰难，代表作为《种树的人》。二维动画的技术基础是"分层"技术。动画师将运动的物体和静止的背景分别绘制在不同的透明胶片上，然后叠加在一起拍摄。这样不仅减少了绘制的帧数，同时还可以实现透明景深和折射等不同的效果。总之，平面动画作为动画的一种表现形式，有很多优秀的代表作品，如中国的《大闹天宫》、《九色鹿》等。

图1-5 中国的《大闹天宫》

图1-6 中国的《九色鹿》

（2）立体动画

立体动画就是3D虚拟的影像，看起来有立体感，也就是我们说的三维立体动画。电脑三维动画是通过电脑强大的运算能力来模拟现实，需要完成建模、动作、渲染等步骤。在计算机中首先

建立一个虚拟的世界，设计师在这个虚拟的三维世界中按照要表现的对象的形状尺寸建立模型以及场景，再根据要求设定模型的运动轨迹、虚拟摄像机的运动和其他动画参数，最后按要求为模型附上特定的材质，并打上灯光。当这一切完成后，就可以让计算机自动运算，生成最后的画面。三维动画技术模拟真实物体的方式使其成为一个有用的工具。由于其精确性、真实性和无限的可操作性，目前在医学、教育、军事、娱乐等诸多领域中被广泛运用。

1.1.3.3 按叙事风格分

（1）文学性动画片

这种类型的动画具有小说、诗歌、散文等性质。这类影片没有一条戏剧冲突的主线，而是围绕主人公或某个事件的生活线索生发出友情、爱情、烦恼、愉快、幻想回忆、追求等生活的细节枝叶，运用生活细节因素的关联性反映复杂的社会关系，深入剖析人的活动及其内心状态。制作这类动画前要研究好所要表述的对象，再一步步深入到对象的内在本质。这就是文学性的基本要素在动画中的运用。我们体会到了文学韵味的可视性，不仅可感受到动画片特有的视觉审美意境，同时可以了解到丰富的人性情感和文化知识。

（2）戏剧性动画片

戏剧性叙述方式的动画是按照传统戏剧结构讲故事，强调冲突律、戏剧性的因果联系。代表作有《白雪公主》和《埃及王子》，除了故事结构是遵循传统戏剧冲突律之外，还体现了戏剧性叙事方式的动画片所特有的规律性：夸张的动作刻画、个性突出的音乐主题曲和煽情的歌曲。

（3）纪实性动画片

纪实性动画片在这里是一个相对的概念，之所以称其为"纪实"，是因为它在内容上有具体的时代背景，通常以真实事件为创作依据，其时间和空间的演变更加符合自然规律。这种类型的动画片往往具有时代的烙印，揭示的是社会性问题，体现的是具有道德与责任感的主人公所特有的品质。

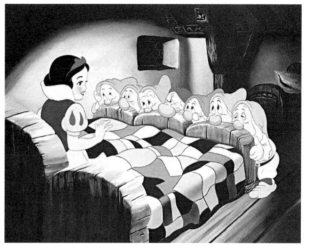

图1-7 《白雪公主》

图1-8 《埃及王子》

（4）抽象性动画

这种动画没有具体的形象，也没有具体的故事情节，所表现的是多重图形的运动和变化或者哲学内涵和诗意境界，更多的是对音乐的诠释。抽象动画的关键人物Ginna回忆到："从1907年以来，想到直接在胶片上绘制画面。"代表作有《线与色的即兴诗》、《幻想2000》。

1.1.3.4 按传播途径分

（1）电影动画

电影动画就是用动画的手段制作电影，叙事方式与经典戏剧的叙事结构基本相符，有明确的因果关系，一定模式的开头、情节的展开、起伏、高潮及一个完美的结局。电影动画人物塑造要求典型性格，因为观众去影院欣赏动画片时抱有很大的期望值——获得启发或被感动。动作设计要

图1-9 《过猴山》

图1-10 《小鲤鱼跳龙门》

图1-11 《曹冲称象》

严格按照解剖关系和物理条件所形成的状态以及严格而有规则的线面关系来要求，画面构成讲究电影的空间关系调度，背景强调用三维立体的绘画效果刻画规定性情境，以相对逼真的效果产生认同感和说服力。在音乐音效要求技术质量的同时，影院动画片更加依赖声音的逼真来渲染和加强画面的感染力。制作工艺方面，影院动画的画面质量和工艺技术要求更加精良而细致。剧情安排上，影院动画常常浓缩情节，大题小做，用微观与象征性的视听元素表现重大主题。

(2) 电视动画

电视动画的发展以日本和美国的迪斯尼为主。电视动画相对于电影动画，制作工艺粗糙，画面影像质量、动作设计、声音处理等工艺技术要求相对宽松。在剧情的安排上，电视动画喜欢扩展情节，小题大做，情节有所连贯但又分别独立。电视动画片由于是分集播放，因此要求每一集都要有各自的起承转合，各自的亮点以及高潮，电视动画已经成为目前产量最大的一种动画形式，而且这种低成本的运作方式可能在将来也是使用于基本网络的新媒体的最好的制作方式。

(3) 实验动画

实验动画片指的是那种带有探索性的作品，在观念与技术方面都有新的建树或突破的作品。实验动画片注重对动画本体和可能性的探索，强调原创性。追溯动画发展的历史，应该说，动画的技艺是从"实验动画"开始的，如今的实验动画片更趋向于学术探讨的特点，但只能局限在学术研讨会或者是电影节上展示。

1.1.3.5 按播放时间分

(1) 动画长片

动画长片通常指时长超过一小时的动画片。实验动画很难出现长片，这是其特性所致。

(2) 动画短片

动画短片是指放映时间在一个小时以内或更短的动画片。因为播放时间短，所以制作成本相对较低，制作周期短，这是其特性所致。中国的代表作品有《三个和尚》、《过猴山》、《小鲤鱼跳龙门》、《小蝌蚪找妈妈》、《曹冲称象》等，一般都在20分钟左右。

1.1.3.6 按体裁分

目前尚未发现有较长的实验动画作品,也不适合按体裁来划分实验动画。

实验动画的题材内容可以丰富动画的表现形式,使动画真正成为一种成熟的艺术形式,而不是专门哄小孩用的影片。实验动画对美学和哲学的探索与思考也能够提高动画从业者的艺术修养,深化作品的内涵。

1.1.3.7 按制作风格样式分

(1) 黏土动画片

黏土动画片就是以黏土为主要材料来进行的动画创作。黏土动画是定格动画的一种,逐帧拍摄制作而成。一部黏土动画的制作包括脚本创意、角色设定和制作、道具场景制作、拍摄、合成等过程。黏土动画作品堪称动画中的艺术品。因为黏土动画在前期制作过程中,手工制作决定了黏土动画具有淳朴、原始、色彩丰富、自然、立体、梦幻般的艺术特色。黏土动画是一种集中了文学、绘画、音乐、摄影、电影等多种艺术特征于一体的综合艺术表现,代表作为《小鸡快跑》。

(2) 油画动画片

油画动画片就是用油画形式绘制的动画片。这种动画片制作繁琐,每一张画面都要用油画画出来,这种动画既可以表现写实的题材,也以表现抽象的题材。《老人与海》就是用油画制作的动画片。人们在观赏这类动画片的同时,也在观赏着一幅幅优美的油画作品。

(3) 水彩动画片

水彩动画片是用水彩这种绘画形式制作的动画片,制作方法和油画动画片差不多。

(4) 国画动画片

国画动画就是用水墨绘制的动画片。中国第一部真正意义上的国画动画片就是《大闹天宫》,1949年拍摄。这部动画片即使在今天看来,也堪称绝对意义上的经典,并让全世界知道了中国有个孙悟空的卡通形象。

(5) 剪纸动画片

剪纸动画片是将中国民间剪纸艺术运用到美

图 1-12 《小鸡快跑》

图 1-13 《老人与海》

图 1-14 《大闹天宫》

术片设计制作中的一种中国特有的美术片类型。剪纸动画片又称剪纸片，是在借鉴皮影戏和民间剪纸等传统艺术的基础上发展起来的一种美术电影样式。代表作为《猪八戒吃西瓜》，影片色彩明快，造型具有民间剪纸风格，不仅使观众耳目一新，还为中国美术影片增添了一个新片种。

（6）木偶动画片

木偶动画片就是以立体木偶而非平面素描或绘画来拍摄的动画影片。木偶动画是在借鉴木偶戏的基础上发展起来的，动画片中的木偶一般采用木料、石膏、橡胶、塑料、钢铁、海绵和银丝关节器制成，以脚钉定位。随着科技的发展，目前也有用瓷质、金属材料制成的木偶。拍摄时将一个动作依次分解成若干个环节，用逐格拍摄的方法拍摄下来，通过连续放映还原为活动的形象。传统木偶动画的表演模式，带有很强的假定性，面部表情不变，形体动作机械得非常夸张，强调戏剧性。代表作有《夜半鸡叫》、《神笔》、《阿凡提的故事》。木偶动画发展到现在，制作工艺更加复杂，面部表情动作丰富，形体动作效果也更加自然逼真，能够产生较强烈的艺术感染力，但是制作与拍摄的过程相当费时和费工。由于动画的不断发展，动画艺术的需求也相应提高。在世界各国，因地区文化、民族文化的差异，审美的视角也有所不同，因而在艺术上的追求也会不同。但是有一点是相同的，动画艺术家有着强烈的创造愿望，要用新思想、新理念创造新形式的动画片，来获得观众的认可。总之，中国动画在吸取前人经验的基础上，经过不断地总结和归纳，会有更多的新的表现形式出现，到时候定会创作出像《大闹天宫》这样曾经辉煌的动画作品。

1.1.3.8　实验动画的现行分法

（1）观念性的实验动画

这类实验动画的创意就是一种新的艺术探讨，大胆尝试视听媒介的载体，而是将其转变为"观念动画"的一种形态，一般都具有深刻的主题，但情节设置上往往忽视情节的叙述。

（2）材料技术的实验动画

这类动画是想运用材料技术来创作的一种实验动画。见体指借用多种材料来制作的实验性动画具有奇妙的特殊效果，这种方式往往融入很多艺术元素，自由地借用和移植绘画艺术的一种表现。

（3）风格形式的实验动画

这类实验动画是通过形式、风格的表现力来感染观众的一种动画。这类动画保持着"形式，形式，一切来源于形式"这种主旨思想。

（4）产业转型的实验动画

这类动画主要是指那些在主流动画片中已经赫赫有名，但骨子里却是完全体现"实验动画"

图1-15　《夜半鸡叫》

图1-16　《阿凡提的故事》

的艺术特点的动画。这类动画在故事情节上要求相对严谨、清晰、明确。事实证明，这些实验动画目前已经转化为主流的商业动画，并为其创造了经济价值。

一般而言，实验动画的受众群体是动画圈内的专业人士及在校学习动画的学生，实验动画大部分是在教学实践的过程中完成的。目前国内外都开设有动画专业，动画专业的学生也越来越多，发展也越来越快。随着动画教育的高速发展，动画的范围领域也越来越广。在高校内，专业老师将指导学生进行专业技能培训。技术教育培训只是教学中的一种，最重要的还是培养学生的开发性思维和创作思维。实验动画在众多高校中有了自己的发展空间，其原因是以下几点：首先，高校的学生在学校并没有太大的压力，有大量的时间来尝试各种样式的艺术制作方式。其次，高校学生还并没有完完全全地走入社会，思想还没有被禁锢，没有被那些条条框框束缚。事实上，创意所涵盖的范围相当广，人们的想象力是无限的，我们可以对陈旧的、传统的事物，从不同的角度去提炼，去神话，可以将旧的内容赋予一种新的形式。

1.2 实验动画的学科内涵

1.2.1 实验动画的创意实验性

艺术创作需要科学技术的支持，同时又需要综合地表达情感，因此动画就成了艺术与科学的载体，于是实验动画就变成了一种独特的载体。所以说，实验动画艺术的存在具有重大的意义。

（1）探索精神

实验动画的意义在于它始终保持着探索的状态，其艺术表现形式不断更新，有着永无止境的实验性成果涌现，所以它具有无限开拓和创意的空间。

（2）创新形式

实验动画在创作内容上，多采用抽象的方式来传达作品的思想内涵和深层寓意，在表现形式上，崇尚用个人独创的艺术形式来阐明作者的思想观念……实验动画对活动影像本体的探索，也在整个活动影像媒介中发挥了越来越大的影响。动画这种仍然年轻的艺术形式，有待实验动画进一步开拓。

从动画发展的历史来看，动画的技艺是从"实验动画"开始的，动画艺术家们以极大的创作热情从形式和内容方面不断地进行探索和创新，总结出了在动画创作方面的基本技法、运动规律、时间的控制等技艺，为商业动画的制作和发展奠定了一定的基础，促进了商业动画的成熟和发展。

实验动画作品一旦进入商业化的运作阶段，其创作就已脱离实验动画的性质，而当作品能够成为人们广泛接受的动画片时，由于它的通俗性，而改变了它的实验性，此时就失去了实验动画作品的意义。

1.2.2 实验动画的社会效应

实验动画的探索将拓宽主流商业动画的表现形式

先锋实验动画发轫于以1927年华特·鲁特曼的《柏林：大城市的交响曲》为代表的先锋电影，传统上就注重对动画材料的物质性、活动影像的本质的探索，特别值得一提的是实验动画对活动影像本体的探索，也在整个活动影像媒介中发挥了越来越大的影响。动画这种仍然年轻的艺术形式，有待实验动画进一步开拓。

从动画发展的历史来看，动画的技艺是从"实验动画"开始的，动画艺术家们以极大的创作热情从形式和内容方面不断进行探索和创新，总结出了动画创作方面的基本技法、运动规律、时间的控制等技艺，为商业动画的制作和发展奠定了一定的基础，促进了商业动画的成熟和发展。

"导演埃德·埃姆斯威勒，他于1979年创作的电影《太阳石》，是最早的一部美术、计算机图像电影，并且影片中的旋转体，标志着该片还是最早的三维动画电影。在《太阳石》完成几年后，商用的3D计算机软件和硬件方才问世。"

实验动画可能不会一下子吸引住观众或带来高票房的回报，它的创作者本身也并不是抱着这种商业化的目的来进行实验动画创作的，实验动画的探索和经验会为商业动画的成熟和发展开辟道路，而它们才是不断带给人们惊喜和灵感的来源。但是，很多实验动画的导演往往得不到社会的认可，因为实验动画作为一种个体化的创作，它的社会影响力和传播效力远不如商业动画，目前只有克罗地亚、俄罗斯等少数国家的实验动画导演被官方认可为知识界的一部分。一些专业的动画研究机构，如加拿大国家电影局（NFB）和美国联合制作公司（UPA）等，为实验动画的发展作出了巨大的贡献。

1.2.3 实验动画学科的多重性

当我们研究动画学科的问题时，不得不去追溯人类文明的过去，或许我们应该首先确定出人类文明的定义。人类学家认为文明的特征是各种专门的艺术和科学，这些特征不是任何早期文明都具有的，但它们在判定世界各地各时期的文明性质时确实可被用作一般性的标准。

其中新增的"艺术学"学科门类分别包括艺术学理论、音乐与舞蹈学、戏剧与影视学、美术学和设计学（可授艺术学、工学学位）五个一级学科。

人类文明的"成果"。无疑都是创意设计（艺术）与工程技术（科学）的完美结合所产生的。实验动画本身就是一个跨学科专业，涉及艺术、技术，横跨美术学、传播学、影视学、文化学、经济学等，但传统的动画教材大多局限于动画本身，学科视野狭窄。本系列教材除了传统的动画理论、技法之外，增加了动画文化、动画传播、动漫产业等分册，力求使动画专业的学生能够适应多样的社会人才需求。

学科的定位与科学的分布，也是现代文明发展过程中，人们辩证、唯物地认识客观世界的一种方法的体现。如大师是怎样产生的？广举实例为证，人类文明发展的过程中，已证明了有其明显规律存在的；就是科学技术与人文艺术；科学发明与艺术创作是同时产生的。这种现象不仅表现在以上所举的早期文明成果中，也可体现在个体的人身上。众所周知达·芬奇是画家，但不知他还精通物理学、机械设计、化学，也做过"炼丹"试验和人体解剖，曾设计出了古战船（现代装甲车的雏形）和飞行器（现代的飞机），他的成就涉及多个学科，因为凡大师大、小脑皆发达，"艺术是活力，技术是动力"。爱因斯坦曾说过："想象力比知识更重要。"人的大、小脑分工不同，人们的想象力属小脑的感性思维，人类的创造力却是来自大脑与小脑的共同工作，其结果就促成了人的设计与想象，诱发了小脑感性思维与大脑理性知识的结构整合与交互，使人具有无穷的创造力。此时，人类文明的成果产生了……由此可见，学科的分布就如图1-17所示。

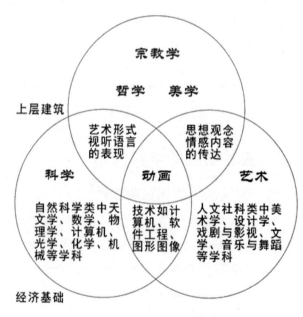

图1-17 动画的学科多重性示意以及艺术与科学的关系示意图

1.2.3.1 实验动画的交叉学科特性

从学科这个角度看实验动画，跨界已不只是形式、方法的问题，而是思维方式的选择。对数字动画艺术而言，积久而发的越界设计是一种积淀、创新的思想，也会对实验动画艺术有所启发。

不同领域的设计师打破了东西方、专业的界限，搭建起了当代动画设计关联的通道，通过"创意联结"的思考，展示了全球化的跨界思想，也展现了跨界的巨大创造力。不同领域的人才正在跨界中汲取着新的创作营养，发挥着潜能，多重领域的碰撞与交流对跨界尝试提出了诸多挑战，也同时成了思维创新的契机。

所以，人类科技的进步，始终是与人文的发展同步并进的。科学与艺术的相互交融，首先指的是艺术的科学化和科学的艺术化。艺术的科学化，现在已经开始实现了。在电脑技术高度发达的今天，许多科学化的艺术作品显示出了巨大的魅力。电影《阿凡达》的巨大成功是利用电脑技术进行艺术创作的典型例子。

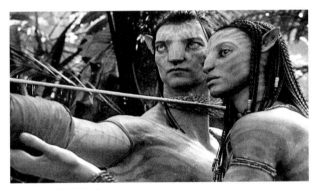

图1-18 《阿凡达》

契合交叉学科特点，不同学科都有各自的特点和规律。实验动画也是建立在现代科技基础之上的极具想象力的综合性视听艺术形式，它集文理、技艺于一体的学科特点，决定了依据动画专业课程设置编写的动画教材是为培养既有理论又有实践、既懂艺术又懂技术的复合型动画人才服务的。因此，动画教材既要适合动画学科的规律，有理论又有实践，理论与实践结合，还要适合与其学科特点相适应的现代教学方式，充分考虑动画的动态性和可视听性。

进行跨界合作来完成动画艺术的实验与探索，将各个领域间一些不寻常的东西结合起来。在这里，有良好的创作环境和开放平台，更有理想生活被实践的可能，形成了有利于创新的社会氛围。

在跨界日趋流行的今日，我们应清楚地认识到跨界真正的革命意义。它带来的并非动画形式上的挪用而是思维上的碰撞交融。正如原研哉所说："在我们的时代，远距离地看待一件事物已经太多了，还是应该扩散开来看。所以要取消头脑中的界限。"他告诉我们，若我们的视野停留在狭隘的专业领域，那么，创作的思路也就相应地狭窄，从而只能堆积孤立的低矮山丘；而在生活中有意拓展视野，了解多领域的信息与知识，将科学与艺术结合思考，并尝试与自身领域交叉，则会拓展思维的维度，迸发出创新动画实验的艺术灵感。

数字动画艺术领域就如同一场博览会，除了展览品本身，还需要策展人、艺术家、设计师、灯光师、音响师、展台人员、赞助商等之间的配合。跨界正是将各种专业相互渗透关联，从自然科学到人文科学，从技术到艺术，相互支撑交融，平面设计师可能涉足CG动画，工业设计师可能会走上街头去涂鸦，软件设计师可能还是个DJ高手……对设计师而言，自由跨越各种领域更有着深层次的意义，它已经超越了生活与物质的范畴。

当设计者穿梭于不同的艺术领域时，他们善于将多种艺术形式融合在一起，包括在材料、观念、手法、技术上的"混搭"，使其达到互相补充、互相联系、互相影响，最终产生奇思妙想的闪耀效果。随着科技的发展，社会的推进，每个学科在外延中和其他门类对接，嫁接后产生出更独特的奇葩，这正是人类跨界设计探索动画实验性的妙处所在。

"泛动画"，作为现代信息技术与艺术完美结合而产生的新兴学科，具有数字技术与文化内容融合的鲜明特性和数字时代崭新的文化艺术特性和审美特性，其内容包括计算机艺术、互联网艺术、数字化的互动艺术和虚拟现实艺术等，而这些领域都需要以实验动画为先锋和领头羊。

1.2.3.2 实验动画在学科中的作用

在主流动画已渐成熟今天，实验动画更多的是作为动画学术探讨和艺术交流的一种主要手段，一般只在艺术电影节或动画学术研讨会上展示，

受众的范围也相对狭小。实验动画以其独有的艺术魅力为众多的动画艺术家们所喜爱，它不受商业动画制作模式的制约，不考虑目标受众，不求商业上的回报，更不受材料和创作手法的局限，作为动画专业人士相互交流的一种主要手段，越来越受到动画爱好者的关注。实验动画个人化的制作方式给更多的动画爱好者提供了更为广阔的平台，它以短片的形式呈现，具有高度的概括性和原创性，它能在很短的时间内表达丰富的内涵，传达大量的信息，并以此来吸引受众。许多的专业动画电影人士由于太受动画工艺技术的禁锢，变得过于拘谨，而实验动画满足了动画创作者在艺术上的需求，他们通过实验动画来实现自己的艺术理想。实验动画电影在形式与内容上的革新经历了一个漫长的历史过程，它虽然独立于主流娱乐经济之外，却有越来越多的动画电影爱好者们投身其中，日益成为文化产业繁荣的一个象征。

实验动画作品，比如《平衡》、《小牛》、《星期一闭馆》、《nothing》等。

数字动画应当属于现代信息技术与艺术完美结合而产生的新兴学科，属于数字技术与文化创意相融合的交叉学科范畴，具有鲜明的特性。艺术与科学高度结合是人类文明中早就有所体现的，现仍然体现在学科布局中，中外学者都强调交叉学科的问题，新兴工程学、新艺术学科的共存融合，学科各个领域的发展是现代新兴学科的趋势，我们的动画专业教育没有很好地解决交叉与复合的学科特性，未来的学科发展方向就是强调联姻的学科、综合型的学科、交叉的学科。因为我国早期的高等教育中曾出现了把技术与艺术用专业细化和分割的方式给予界定和划分，它就不符合人类文明发展中科学规律与现象，甚至有与其相悖之举。

动画是综合型的专业，是典型的新兴交叉学科。因它在文学、美术学、设计学、电影学、传媒学、音乐学等这些同源于艺术类中属于血亲。虽然以艺术为主，但它与自然科学中的各类又都有着不可分割的关系，如工学中的建筑、机械、软件、自动化、信息等多个学科都存有动画技术成分，但是它们属于姻亲。

为什么说动画是艺术与科学结合的产物？它的学科交叉特性正是人类把自己的意志施加在自然界之上，用以创造人类文明的一种活动。其艺术创作需要科学技术的支持，同时又需要综合地来表达情感。于是，它就成了艺术与科学的载体，动画也变成了一种独特的载体。所以说，实验动画艺术的存在具有重大的意义。

1.2.3.3 中西方实验动画的差异

西方很早就出现了实验性很强或抽象的实验动画短片，到了五六十年代发展进入了繁荣期，就手绘这一形式的实验动画来看，表现形式已经

图1-19 克里斯托弗·劳恩斯坦沃尔夫冈·劳恩斯坦的《平衡》

图1-20 威尔·文顿的《星期一闭馆》

非常丰富。但在中国，美术片几乎成了实验动画的代名词，手绘形式的短片也大都采用单线平涂的商业化制作方式，但中国的动画艺术家也创造出了许多非常有民族和地域特色的动画短片风格，如水墨动画。但是在表现的内容方面还比较单一，哲理性方面也十分欠缺，这主要是因为创作面向的观众层次不同，西方大多数动画短片是面向成人的，而中国大多数动画短片是面向青少年。

中国的实验动画在艺术性方面作出了不少的探索，但在实验性与抽象性方面几乎是一片空白，这也极大地限制了中国动画创作者们的想象力。个性化是艺术的生命，也是动画艺术家的生命。50年代，中国动画形成了一种鲜明的集体风格，但艺术家的个体风格却没有得到应有的发展。中国的手绘实验动画在这种集体的"共性"之下，缺乏生动活泼的个性化色彩。

今天，中国正经受着现代化经济大潮的冲击，面临着新的价值观念的挑战，动画界有人认为中国动画之所以发展不起来，原因就在于过分传统，甚至要放弃民族化，主张"国际化"，这显然都是不可取的。阿达于80年代初创作的《三个和尚》就是一个成功的例子，"虽然渗入了西方现代元素，但从根本上讲应归于中国文化中讲求灵性的另一类传统。叙事结构、创作手法的创新，不但未触及风格本体，反而丰富了传统风格。"

1.3 开设实验动画课程的意义

1.3.1 研究实验动画的重要性

加利福尼亚艺术学院（California Institute of the Arts）是迪斯尼动画师的发源地，是由迪斯尼投资成立的，因此许多迪斯尼动画师都是由此校毕业。

加利福尼亚艺术学院由华特·迪斯尼在1960年初创办，并由多样化的人才和工作人员建立。加利福尼亚艺术学院提供了一个集体合作的艺术创作环境。各种艺术家、学生可以自由发展及创作（并且拥有属于自己的版权）。该校跨文化间的交流，有利于艺术家、学生在实验和认识艺术创作的过程中尽可能广泛地发挥。加利福尼亚艺术学院因看重想象力与启发创造力的艺术教育而闻名于世。

该校最著名的就是实验电影和动画专业，而且永远处在动画科技的领导地位，在好莱坞的动画工场里，几乎都是加利福尼亚艺术学院的天下，为好莱坞将表演动画结合电脑科技呈现的先驱者之一。其他科系如多媒体、视觉传播、摄影、雕塑等领域也都是在全美名列前茅的。

加利福尼亚艺术学院的动画专业在学科设置上与中国有所不同，分为角色动画和实验动画两个专业。角色动画主要培养主流叙事动画的制作人员，而实验动画专业培养的则是实验性非主流动画的制作人才。

这样一个由主流动画公司兴办的学校中竟然设置了实验动画专业，其培养出的学生的作品很多是反迪斯尼风格的，而投资方的态度竟是大加赞赏，这无疑证明了这样的学科设置是合理的，而且证明了实验动画是主流动画的试验田，是动画教学必不可少的元素。

1.3.2 实验动画的学术成就与价值

1.3.2.1 实验动画的学术影响

实验动画有其重大的学术意义，首先它影响着我们高校专业教育的创新性人才培养，具体体现在我们动画专业教育教学的培养模式上。①实验动画它注重实践，明确通过实验动画的实践、实训、实习各类课程中贯彻了强化学生分析问题、解决问题的能力，对学生的创新能力和适应能力的培养有显著的效果。通过此课程，可提高学生思想上的职业道德素质、业务素质、工程素质、文化素质及艺术素质。②根据各学校的实际情况，此课程可提升专业领域与国际上先进的国家和学校进行深入的沟通和广泛的学术交流，所以对我们的国际化建设有着积极的推动作用。③实验动画课程还将改进我们传统教学方法和手段，使我们从学术的角度深入研究新的教学内容和教学方

法，使我们的教育改革有进一步实施途径。④此课程容易导致学生跨学科选课，鼓励学生跨界、跨领域，从而提高学生们的科研意识，综合考虑解决实践环节中的一切问题，在不断的实践中总结经验，提高其理论水平、学术水准和思维观念。这些无疑都是受实验性动画设计与制作课程的影响而获得的。

1.3.2.2　实验动画对人才培养的影响

到20世纪90年代中后期，随着外国动画片越来越多地进入我国市场，国产动画要在激烈的竞争中蓬勃发展，培养动画人才已迫在眉睫。培养动画产业的专业人才是产业发展极其重要的环节。

如今，动画设计作为时尚而新鲜的行业，正在全球文化产业中扮演着越来越重要的角色。但是动画设计人才缺口巨大，尤其是创作兼具个性思维的复合型设计人才更加短缺。根据目前形势，具有纯艺术特点的实验动画短片的制作具有投入小、成本低等特点，非常适合在动画教学中进行普及。学生在制作实验动画作品的同时，直接感知和领会的事物、现象在短时间内就可直接呈现出来，这不仅培养了学生的参与精神，还能启发和引导他们表现出自己看待现代事物的思考能力。

引进实验动画创作给动画专业提供了很好的发展空间，同时对动画教学提出了新的目标，也给专业教师的教学研究增添了新的内容。专业教师只有适时把握动画创作的根本，将创意精神纳入到动画教学的整体中，努力挖掘实验动画创作这个智力投资资源，才能适应教学改革的发展，培养本土动画事业发展亟需的动画创作人才。

在创新人才培养方面，我们必须注重学生思维能力的发展和综合素质的培养。以往在动画教育培养计划与教学课程设置中强调理性学科成分，久之就偏离了感性的东西。就像我们在基础教育阶段分文理科的模式一样，因此造成学生小脑没有充分被开发，创意思维不发达，事实已证明，重理轻文、重技淡艺都是吃亏的，特别是在当今科技迅速发展的市场经济下，因动漫产业的进步与发展速度已超载于现实，"泛动画"的概念已从动画片延展到一切动画应用领域，并影响到动画专业教育层面，重要的是，动画人才实践能力的培养问题已迫在眉睫，这迫使我们思考如何进行动画教学课程体系的改革。我们必须加强艺术类学生逻辑思维能力的训练，开设一些逻辑思维训练课程，注重文、理、艺交叉学科的课程设置，扩展学生的思路和视野。

1.3.3　不可忽视创新性人才的培养

通过对外国实验动画的了解，已知实验动画的实践者多是具有创新精神的青年，他们大胆地把各种绘画的艺术形式借鉴在影视创作中，所以称实验动画就是一种概念表现，其艺术上的表现也是受物所支配的，人本身是被物化的，是生活影像本质的探索。

由于受国内动画文化的影响，实验动画在国内没有得到足够的重视，这也影响到了动画理论的发展以及动画教育的发展，限制了国内实验动画艺术的发展。

1.3.3.1　教育体系的优化

建立新型动画艺术教育体系，首先要以优化为手段，构建科学的教育教学体系，艺术专业教育的课程体系建设也应该体现出为社会服务的办学宗旨。传统知识体系的保守和各体系间的相对独立性给我们的新的动画教育观念与认识论带来了危机。今天我们无法将以往的知识完全纳入既定的学科框架中。这就要求我们必须树立宏观把握知识结构的教育理念来构建新的课程体系，首先不能忽视其他学科的知识传授，要修正原有专业课程设置上普遍存在的"单一"、"过窄"的现象，学生的专业发展被限制在狭窄的范围内，所以要改变专业课程单一的培养模式，强调综合性艺术教育，全面培养学生的艺术素养。

1.3.3.2　实验动画人才的产生需培养模式的改革

强化专业特色及与其相配套的各种资源，在对于新技术的不断探索与对于艺术品位的不断追求的基础之上，加强学生的创新实践环节，在教学中融入新技术、新信息、新观念，加强科学技

术与艺术素养紧密交叉结合的创意课程群，建立多元化、综合性的数字动画教育体系，促进社会全面发展和人的全面发展这两个极点，尤其在创新人才培养方面，要发挥更大的作用。

深入研究国内外先进院校科学和艺术结合的专业特点及人才培养模式，进行多角度、全方位比较研究，通过多种渠道与媒介，跟踪与收集国外数字媒体艺术专业最新信息，大量吸收国内外先进的教育经验与课程体系架构，充分论证、系统规划人才培养模式改革与发展方向。

1.3.3.3 丰富多彩的艺术表现形式

在实验动画的创作中，动画师们在尝试不同的创作方式，不管是逐格拍摄的黏土动画、偶动画、沙土动画还是传统的二维动画和CG动画，创作时都会考虑什么样的动画适合用什么样的创作材料。以一位捷克实验动画家为例，他的创作材料是自然材料，即身边的垃圾，当你看到他的实验动画，就会觉得生活中很多物质都可以作为实验动画的材料，由于他的动画是采用一种逐格拍摄方式，所以我们看到在镜头前放着垃圾，然后通过自己的创作，让这些静止的垃圾"活"起来，用城市垃圾来讲故事。"城市垃圾"就是这位捷克动画家所选择的动画创作材料，用这样的方式来表现一种残缺的美。合理地运用自然材料作为动画材料是对传统观念的实验动画材料的挑战，实验动画材料形式的拓展，直接影响作品的创作风格。不同的动画材料的表现对实验动画本身以及内容起到至关重要的作用，我们不但要学会用身边现有的材料去创作，也要学会材料的复合化、多元化，也就是说，当一种材料不能很好地表达实验动画本身的寓意时，我们可以采用多种材料来进行创作。由此可见，我国在实验动画材料创新这方面需要不断拓展，利用身边一切可利用的现成材料作为实验动画的创作材料，要在这方面开辟出一条新的道路，这才是我国动漫人才培养的重要途径。

中国的实验动画要想走得更远，就要参考、借鉴国外实验动画的长处，弥补自身的不足。只有这样，才能为中国动画的发展之路走得更远、努力迈向国际动画市场奠定基础。

推荐几部作品，请在欣赏后回答以下问题：

（1）1908年出现的世界上最早的动画片《幻影集》（法国，埃米尔·柯尔）。

（2）1941年中国早期的动画《铁扇公主》。

（3）电影史上第一部动画片《一张滑稽面孔的幽默姿态》。

思考题

（1）看完第一章你对动画是否有了清晰的认识？

（2）实验动画与商业动画都有哪些区别？

（3）你了解动画的学科归属问题吗？

案例赏析

（1）水墨动画片《小蝌蚪找妈妈》观看后分析。

（2）你看过几部早期迪斯尼的动画片？

（3）请观看课件里的劳恩斯坦的作品《平衡》后叙述其制作方式。

实时训练题

（1）看过《平衡》之后能说出其中的人物是怎样制作的吗？

（2）看过几部实验动画作品后比较它们的表现形式有何不同？

（3）看过课件里的资料后能否列举出几种不同类型的动画片？

第 2 章　实验动画的简况

2.1　实验动画的产生

2.1.1　最早的动画的萌生

动画的最初的产生就带有实验性，一开始就经历不断的探索，虽然中国早在一两千年前就有类似动画的形式存在——皮影戏和走马灯，即动画艺术的雏形，但是动画片的真正形成，是在欧美经过艰辛的探索后逐渐发展起来的。

16世纪，西方首次出现了一种如同火柴盒大小的手翻书（Flip Book），这种书的每一页都画着有些细微动作差异的图画，用拇指快速翻动书页时，画幅中的图画就活动了起来。当时，这种能使图画"活动"的书引起了许多艺术家、物理学家的注意。是什么原因使快速翻动的书本像变魔法似的出现了有生命"活动"的奇迹呢？此后，许多人对运动、时间、距离等画面之间的关系展开了各种形式的探索和研究。这个时期就是人们有意识地研究"动画"效果的萌芽时期。当时的人们还不曾想到，他们所做的种种努力，是在为未来一项伟大的艺术发明揭开层层面纱。

以下为研究动画而发明的装置的演变，反映了人们早期探索动画的过程：

2.1.1.1　光影动画的出现

17世纪，一位名叫阿塔纳斯·珂雪（Athanasius Kircher）的法国传教士发明了一种被称为"魔术幻灯"（Magic Lantern）的装置，其原理是使画面图样以光影的形式投射在墙上。这一产生光影图像的发明，引起了许多研究者的关注，随后，魔术幻灯得到多次改良。17世纪末，一位名叫约翰尼斯·赞（Johannes Zahn）的人，在"魔术幻灯"的基础上进行突破性改造，将许多玻璃画片放在能够旋转的盘上，在光照下转动的玻璃图样依次投射在墙上，墙上的图样就"活"了起来。这是人造影像首次以转动原理成为光影活动画面的记录，也可以说是最早的光影动画。

到了18世纪末，"魔术幻灯"风行欧洲，在许多音乐厅、杂耍戏院演出，以说故事的形式吸引了大量的观众。这一时期，中国的影灯技术——皮影戏也被引入并盛行于欧洲，以它的精致和风趣性，受到各地观众的欢迎。

2.1.1.2　视觉暂留现象的破解与运用

连续动作画面在快速闪现时产生类似生命"活动"的现象，被英国科学家们破解。1824年，彼得·罗热（PeteRogQt）写了一本关于眼球构造与物体运动关系的书《移动物体的视觉暂留现象》（Persistence of Vision with Regard to Moving Objects），他的观点引起了以后近50年对视觉与画面的实验热潮，动画赖以生存的视觉暂留从此被发现。1825年，约瑟夫·普拉托根据彼得·罗热的文章，结合自己多年的研究经验，发表了一篇论文《论光线在视感上产生印象的几个特征》，进一步阐明了亮度与时间对快速闪动画面影响的依据。当时，许多人开始热衷于发明幻盘、视觉玩具盘、幻透镜（诡盘）以及西洋镜、光学影戏机等利用视觉暂留观看动作的器物和玩具。

各种发明都是利用画面在旋转时产生视觉暂留现象的原理，达到欣赏动作图像的目的。这个时期的动画研究，仍停留在通过外力使若干单幅静态的图片或照片产生连续动作现象的阶段，而对真实动作的动态捕捉还未有先例。

2.1.1.3 连续动作的拍摄与放映

1873年，爱德华·麦布里奇（Edward Muybridge）用若干台照相机拍摄出世界上第一套马在奔跑时的连续动作过程，随后他不断进行动作捕捉的研究。1877年，他将马跑的连续照片制成长条置于回转式画筒上，并把它放到"幻透镜"上放映，使这套动作捕捉的连续照片在幕布上"活"了起来。后来他又尝试改良埃米尔·雷诺（Emile Reynaud）的"实用镜"，发明了"变焦实用镜"（Zoomprax-inoscope）。他还将他所做的研究集成了《运动中的动物》和《运动中的人物》两套摄影集。他和他的助手们当时创造的捕捉与分解方法，为生物学与人体学研究以及动画运动规律学的探索提供了很好的研究依据并一直沿用到今天，也为动画乃至电影艺术的产生发展开辟了新的领域，使银幕艺术向前迈进了一大步。

2.1.1.4 早期动画的诞生

19世纪末，随着摄影技术的更新，更多的艺术家投入到动作捕捉与分解的研究中，致力于探索动作运动的规律特性。1888年，爱迪生的连续画片记录器发明成功，它虽然比卢米埃尔兄弟的电影早出现了很多年，但并不是用投影的方式，而是将图像先在卡片上处理好，然后显在"妙透镜"（Mutoscope）上，它其实可以说是机器化的"手翻书"。真正的动画片诞生的时间，比1895年电影发明的时间晚了十年左右。因此，在电影史的记录中，动画片常被排在真人电影之后。

2.1.1.5 欧美动画影片的出现

1904年，第一部动画影片在法国问世，是由法国人埃米尔·柯尔（Emile Cohl）完成的。他将每张画面拍成底片，冲洗后，直接用底片播放，这个影片没有故事情节，只是由黑色背景和白色线条的人物动作构成。其中《方头》是他的代表作品。1906年，他开始用摄影停格的技术拍摄第一部动画系列片《幻影集》，以表现视觉效果、开发动画的假象性为主导，不注重故事情节。该影片技法简单而粗糙，更谈不上有艺术价值。从1908到1921年，柯尔共完成250部左右的动画短片。他的动画不重故事和情节，而是倾向于用视觉语言来开发动画的可能性，如图像和图像之间的"变形"和转场效果。他的创作理念将动画导向了自由发展和个人创作的路线。此外，他还是动画与真人表演合成拍摄影片的开创者。他利用遮幕摄影（MattePhotography）法拍摄出了第一部动画与真人动作结合的影片《幻影集》。

美国动画片的出现比法国晚了近两年。出生于英国的斯图尔特·布莱克顿（James Stuart Blackton）在美国开了一家名叫维太格拉夫的公司，他运用自己公司中一位技师发明的逐格拍摄法，制作出了美国第一部动画影片《滑稽面孔的幽默姿态》，后来又制作了《闹鬼的旅馆》、《奇妙的自来水笔》等几部动画影片。

这个时期，动画影片由于受资金、环境和设备等因素的影响，发展非常艰难，影片质量一般，内容也相当简单。但在当时的历史条件下，动画艺术家们通过长期反复探索研究，付出了大量的心血，能使画面在银幕上"活起来"，已实属不易了。经过自16世纪以来两百多年漫长的探索过程，动画艺术的发掘研究此时已初见曙光。

2.1.2 动画行业的形成

由于动画影片一次次的轰动效应，使世界各地的人们开始关注动画、喜爱动画，同时动画爱好者、漫画家、故事家等也都得到极大的鼓舞和启发，更多的人开始投身动画艺术研究。随着许多有趣的动画影片的不断出现，动画片中的卡通人物也悄悄走入千家万户，成为人们心中的明星，受到大众的喜爱。动画这一艺术形式渐渐成为人们不可缺少的娱乐内容之一，也逐渐形成了它自身的行业特性，在各个国家发展起来，并出现了许多不同的风格，动画行业就这样悄然形成了。

1867年生于美国的动画家温瑟·麦凯（Winsor Mccay），为美国动画行业的形成发挥了重要的推动作用。他是一位著名的漫画专栏画家，于1911年做出了他的第一部动画片，也是世界上第一部彩色动画片，使动画从此有了颜色。该片取材于

他的漫画集，故事古怪幽默，其中的每张画幅都是他亲手上的颜色。1914年，他完成了动画史上著名的影片《恐龙葛蒂》（Gertie the Dinosaur），被称为动画史上的种子电影。他将动画角色和真人表演安排在一起，画面时间计算精确，每格都重画一遍背景，画面透视感强烈。整部片子用了5000多张画幅。1935年，他完成了动画史上第一部动画纪录片《卢斯坦尼亚号之沉没》（The Sinking of the Luistania），将这个几千人坠入大海的悲剧新闻在影片中表现了出来，他画了近25000张动画，这对当时个人化影片制作的情况来说，创造出了一个惊人的数字。

在观看了影片《卢斯坦尼亚号之沉没》之后，人们会发现，他开始使用每秒24格的方法制作，有了丰富的故事内容和强烈的画面透视，并在影片中大量融入了他的漫画家的幽默特质，为美国动画业走向特色发展开辟了黄金之路。

由于布莱克顿和温瑟·麦凯的成功，美国的动画片厂如雨后春笋般发展起来，也随之涌现出许多动画大师，他们在动画技术、技艺与动画发展上的许多创新，使动画制作逐渐朝规模化发展，为行业性生产打下了基础。

2.1.3 动画公司的诞生

世界上第一家动画公司是由拉马尔·巴雷于1913年在纽约成立的巴雷公司。据记载，他当时为动画片制作制定了一套固定的绘画系统，制作出了一系列由漫画改编的《希拉·莱尔上校》的冒险故事。1915年，巴雷公司的马克斯·弗莱雪（Max Fleischer）发明了转描机（Rotoscope），可将真人电影中的动作写真地转描在赛璐珞片或纸上，他的著名作品《墨水瓶人》（Out of the Inkwell）就是利用转描机完成的。

2.1.3.1 行业发展阶段

1. 赛璐珞片的广泛应用推动了动画行业的发展

1915年美国人埃尔·赫德（Earl Hurd）发明了以赛璐珞片（也称明片，是一种以醋酸纤维为原料的光滑、透明的薄片）作为描画动画的片基，取代以往动画纸的方法，即将有动作变化的角色单独画在赛璐珞上，把背景垫在下面相叠拍摄，从而改变了在此之前作者们不得不将背景与有动作的角色在同一画面中一遍遍地画出来的繁重的工作。因此，赛璐珞片在动画制作中的广泛应用建立了动画片的基本拍摄方法，成了推动动画大规模他生产的转折点，从而形成了"传统动画"的经典制作方法，大大地促进了动画片的制作，也进一步推动了动画行业的发展。

2.1.3.2 电影销售方式的出现

1919年底，一只成为商品的卡通造型菲力猫，在派特·苏利文公司出品的《猫的闹剧》中诞生了。它标志着一种崭新的电影销售方式的出现以及动画工业模式的开辟。由奥托·梅斯麦导演和设计的菲力猫形象，有许多表情和姿势，表现出了动画特色的视觉趣味。他吸取了温瑟·麦凯塑造葛蒂的技巧，赋予菲力猫生动的个性特征，使菲力猫与众多动画角色有很大的区别，成了连续十年美国最受欢迎的卡通明星。随着菲力猫声名鹊起，菲力猫玩具、贴纸、唱片、图像等都成为新的商品延伸卖点。这些商品主要的顾客是儿童，由此产生了以儿童为主的卡通用品市场，为商家带来了惊人的利润，也为动画电影相关产品开辟了广阔的销售领域。随后相继出现了许多至今仍脍炙人口的动画人物，如大力水手波派（Popeye），啄木鸟乌迪（Woody Woodpecker）等。

随着动画制作技术的提高与改进，尤其是赛璐珞片在动画制作中的运用，使大规模的动画片生产成为可能，也为美术创作者开启了一个广阔的发挥空间。当时，很多美术、电影工作者投入到动画制作行列中，为动画发展注入了新生力量。一时间，动画制作成为美国年轻人最喜爱的职业之一。美国的众多动画片厂都随着这股热潮积极开发创意，研究各种制作技术，创作不同风格的动画片，一时间产生出许多动画短片，并获得了丰厚的利润回报，其间主要的影片有米高梅公司的《猫和老鼠》、华纳公司的《兔宝宝》等。由此，美国开始了震撼世界的动画发展黄金时代，其中

最有代表性和辉煌业绩的当属华特·迪斯尼制片厂了。

迪斯尼公司的发展使动画成了举世瞩目的商业影视艺术行业，也改写了动画的历史地位，是动画商业发展的里程碑。

迪斯尼的制片精神非常严谨，影片故事情节紧凑，前期分镜头设计更是精美细致，动画人物个性鲜明。他们在制作技术上不断提高、创新，尽可能地做好每一部不同时期的影片，使观众陶醉在梦幻般的世界里。迪斯尼的影片，无论是影片风格、故事情节、色彩声音、人物场景设计还是后期技术处理，都展示出了刻苦创业的精湛品质，以至于迪斯尼动画公司被全世界公认为动画史上最具成就的动画生产基地，而迪斯尼本人更是被无可争议地誉为杰出的动画大师。在动画片制作中，几乎每项技术发明都印着迪斯尼的名字，迪斯尼动画影片的标准也基本成了当时衡量动画影片质量优劣的标准。

2.1.3.3 行业成熟阶段

1937年，迪斯尼制作的《白雪公主》是世界上第一部彩色动画卡通长片。影片完善的艺术性、精良的制作效果，令观众惊叹，轰动国际影坛。它运用彩色胶片合成录音技术，创造了动画长片的奇迹，使人们开始重新审视动画的价值和艺术魅力，也使迪斯尼的经营方向由短片生产转为长片生产。这种具有长篇剧情的影院动画逐渐成为动画产业中的"主流动画"，也标志着动画技术与艺术达到了高度完美的统一，进入了行业成熟阶段。

与此同时，美国其他的动画公司也在努力发展，迪斯尼亦面临着激烈的竞争。许多动画公司纷纷成立，丰富了美国动画片的风格特色。20世纪中期以来，世界各国的动画业也得到了长足的进步，不同国家、各具风格的优秀动画影片不断涌现，先进的动画技术、完善的设备、规范的制作流程和产业化的生产模式，使动画越来越走向繁荣和成熟。

随着动画技术的成熟，现代科学技术的发展又不断为它注入了新的活力。除了绘画以外，运用各种美术手段，如木偶、泥塑等造型艺术形式来塑造人物与环境，表现故事情节的美术影片相继出现。我国在悠久的文化历史和民间艺术的基础上所创造的剪纸、折纸、水墨等诸多形式优美、风格多样的美术片，也为丰富国际动画艺术作出了贡献。

2.1.3.4 先锋实验动画的兴起和发展

动画技术的不断成熟，也带来了艺术家的极大兴趣，使他们积极参与到动画的实验创作中，于是形成了实验动画的雏形，当时的几种美学思想，如达达主义、超现实主义等都在影响实验动画的形成。电影自从诞生之日起便饱受歧视，因其与科学技术、工业生产、商业发行密不可分而被其他艺术门类的艺术家瞧不起，认为它是最不"纯净"的"机器怪物"，甚至根本不配"艺术"二字。很多进行探索与实验的电影导演抱着一种"争口气"的态度，力图超越电影的客观记录特性，将电影提升到更高尚的精神与情感层面上来。于是就出现了大量按照音乐节奏来设计画面作品、运用抽象影像直接图解音乐效果的动画片。

《西方先锋派电影史论》中这样评价实验动画电影："抽象动画电影是电影自觉意识觉醒的标志性表现之一。电影可以以自身作为表现对象，而不必完全依赖于自身之外的世界。在某种意义上，电影是自足的，电影意识到了自身的存在及意义。电影艺术达到了自我意识。在这一点上，也和其他先锋艺术一样，如文学中对语言与结构的表现，绘画中对线条与色彩的表现，抽象动画电影表现电影影像元素，是艺术自觉意识的表现，而这种艺术自觉意识的觉醒则是人的进一步自我认识的组成部分。"

2.2 萌生实验动画的历史背景和艺术思潮

2.2.1 萌生实验动画的历史背景和艺术流派

达达派，即达达主义，是20世纪初在欧洲产生的一种资产阶级的文艺流派。第一次世界大

战时，它首先产生在瑞士。1915年秋季，几个流亡在瑞士苏黎世的文学青年，包括罗马尼亚人特里斯唐·查拉、法国人汉斯·阿尔普以及另外两个德国人，在伏尔泰酒店组织了一个名为"达达"的文学团体，1919年，又在法国的巴黎组织了"达达"集团，从而形成了达达主义流派。他们试图通过废除传统的文化和美学形式来发现真正的现实。达达主义由一群年轻的艺术家和反战人士领导，他们通过反美学的作品和抗议活动表达了他们对资产阶级价值观和第一次世界大战的绝望。

"达达"一词的由来，历来众说纷纭。有些人认为这是一个没有实际意义的词，有一些人则认为它来自罗马尼亚艺术家查拉和詹可频繁使用的口头语"da, da"，最流行的一种说法是在法语中，"达达"一词意为儿童玩耍用的摇木马，意为空灵、糊涂、无所谓，法文原意为"木马"。

2.2.1.1 达达主义的兴起

达达主义是波及视觉艺术、文学（主要是诗歌）、戏剧和美术设计等领域的文艺运动。达达主义是20世纪西方文艺发展历程中的一个重要流派，是第一次世界大战颠覆、摧毁旧有欧洲社会和文化秩序的产物。达达主义作为一场文艺运动持续的时间并不长，波及范围却很广，对20世纪的一切现代主义文艺流派都产生了影响（图2-1）。

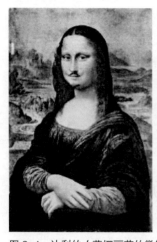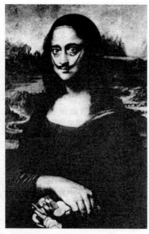

图2-1 达利的《蒙娜丽莎的微笑》

2.2.1.2 达达主义的特征

这场运动的诞生是对野蛮的第一次世界大战的一种抗议。达达主义者们坚信，是中产阶级的价值观催生了第一次世界大战，而这种价值观是一种僵化、呆板的压抑性力量，不仅仅体现在艺术上，还遍及日常生活的方方面面。达达主义运动影响了后来的一些文艺流派，包括超现实主义和激浪派。

达达主义者认为"达达"并不是一种艺术，而是一种"反艺术"，无论现行的艺术标准是什么，达达主义都与之针锋相对。由于艺术和美学相关，于是达达干脆就连美学也忽略了。传统艺术品通常要传递一些必要的、暗示性的、潜在的信息，而达达者的创作则追求"无意义"的境界。对于达达主义作品的解读，完全取决于欣赏者自己的喜好。此外，艺术诉求给人以某种感观，而达达艺术品则要给人以某种"侵犯"。讽刺的是，尽管达达主义如此地反艺术，但达达主义本身就是现代主义的一个重要的流派。"达达"作为对艺术和世界的一种注解，它本身也就变成了一种艺术。

达达主义的目的是对新视觉幻象及新内容的愿望，表明了以批判的观念重新审视传统，力图从反主流文化形式中解脱出来的立场。达达主义破坏的冲动给当代文化以重要的影响，成了20世纪艺术的中心论题之一。

2.2.1.3 达达主义的宗旨

达达主义者对一切事物采取虚无主义的态度，他们常常用帕斯卡尔的一句名言来表白自己："我甚至不愿知道在我以前还有别的人。"查拉在回顾达达主义运动时说："目的在于设法证明在各种情况下，诗歌是一种活的力量，文字无非是诗歌的偶然，丝毫不是非此不可的寄托；无非是诗歌这种自然性事物的表达方式，由于找不到合适的形容词，我们只好叫它为达达。"

2.2.1.4 达达主义的崩溃

自1919年在巴黎成立了达达团体后，巴黎就成了这一流派活动的基地，文艺杂志《文学》则成了达达主义者的喉舌。参加这一流派的作家有

布洛东、阿拉贡、苏波、艾吕雅、皮卡比亚等。达达主义虽然曾一度引起人们的注意，但终因精神空虚而不持久。到1921年，巴黎的一些大学生抬着象征"达达"的纸人，把它扔进塞纳河"淹死"，以表示对达达主义的憎恨。1923年，达达主义流派的成员举行最后一次集合宣告崩溃，它的许多成员随即转向，进入现实主义作家的行列。

尽管达达主义在很大范围内得到了传播，但它终究是一个很不稳定的文艺思潮。到1924年，达达主义基本被新生的超现实主义所吞并，达达主义艺术家们也纷纷投奔其他流派，包括社会现实主义以及其他现代艺术流派。

总体上讲，达达主义并不是一个成熟的文艺流派，而只是一种过渡状态的文艺思维，其艺术理念不具任何建设性，而是建立在对旧秩序的毁灭的基础之上的，因此势必无法长久。但正因为达达主义激进的破旧立新观，20世纪大量的现代及后现代流派得以催生并长足发展。

2.2.1.5 超现实主义的兴衰

达达派之后，法国产生了一个近代艺术史上影响力最大的画派——超现实派，此派从达达派发展而来，但事实上，要对这两个流派的时代作明确区分则相当困难。虽然达达派是超现实派诞生的温床，但超现实派多少也承受了19世纪的浪漫主义及象征主义的影响，另外还吸收了新的要素。

早在1920~1930年间盛行于欧洲文学及艺术界，最先在法国开始的文学艺术流派中就有(surrealism)超现实主义，它源于达达主义，并且对视觉艺术影响深远。探究此派别的理论根据是弗洛伊德的精神分析，致力于发现人类的潜意识心理。因此，主张放弃以逻辑、有序的经验记忆为基础的现实形象，而呈现人的深层心理中的形象世界，尝试将现实观念与本能、潜意识与梦的经验相融合。它的主要特征是以所谓"超现实"、"超理智"的梦境、幻觉等作为艺术创作的源泉，认为只有这种超越现实的"无意识"世界才能摆脱一切束缚，最真实地显示客观事实的真面目。超现实主义对传统艺术有了巨大的影响。也常被称为超现实主义运动，或简称为超现实。

它是第一次世界大战后在法国兴起的在文艺及其他文化领域里对资本主义传统文化思想的反叛运动，其影响波及欧美其他国家。它的内容不限于文学，也涉及绘画、音乐等艺术领域。它提出了创作源泉、创作方法、创作目的等问题以及关于资本主义社会制度和人们的生存条件等社会问题。超现实主义者自称他们进行的是一场"精神革命"。

运动是由一群参加过第一次世界大战的法国青年发起的，他们目睹战争的荒谬与破坏，对以理性为核心的传统的理想、文化、道德产生怀疑。旧的信念失去了魅力，需要有一种新的理想来代替。超现实主义就是他们在探索道路上的尝试。

超现实主义为现代派文学开创了道路。超现实主义作为一个文学流派，实际存在的时间并不很长，作为一种文艺思潮，作为一种美学观点，其影响却十分深远。

2.2.1.6 超现实主义的宗旨

离开现实，返回原始，否认理性的作用，强调人们的下意识或无意识活动。法国的主观唯心主义哲学家柏格林的直觉主义与奥地利精神病理家弗洛伊德的"下意识"学说奠定了超现实主义的哲学和理论基础。

超现实主义文艺思潮的出现，反映了第一次世界大战后欧洲资产阶级青年一代对现实的恐惧心理和狂乱不安的精神状态。参加超现实主义集团的作家有布洛东、苏波、查拉，还有画家阿尔普、马松等。属于这一流派的有些作家，如路易·阿拉贡、保罗·艾吕雅等，由于受到无产阶级革命运动的积极影响，后来转向了进步的文艺阵线。第二次世界大战后，超现实主义在美国风行一时，出现了所谓"新超现实主义"流派，成为帝国主义御用的宣传工具。

在理论上，超现实主义艺术运动的发起者是两位作家：布列顿和阿波利奈尔。超现实一词是诗人阿波利奈尔首用的，原是哲学上的术语，最初称为"超自然主义"，后来才用于绘画。1924年，

图 2-2　康定斯基

布列顿发表了第一篇超现实主义宣言，1928 年，发表了一篇重要论文《超现实主义与绘画》，其思想的基础是求取人间想象力的解放。布列顿对超现实主义的定义是："超现实主义，名词"。从这宣言中可以明了超现实主义是追求梦与现实的统一，并且是以人类为表现对象。

从整体上说，超现实主义作为一个艺术运动，与弗洛伊德的精神分析学有非常密切的联系。超现实主义的精神与思想领袖布列顿有过学医的经历，他们在读了弗洛伊德的著作后，立即领会到了精神分析与达达派的无意识表白之间的关联。精神分析注重对梦想、幻想和幻觉的分析，并把白日梦作为一种可能的艺术创作方法加以诱导。依此而从事于下意识的梦幻的世界的研究，与自然主义相对立，不受理性支配而凭本能与想象，描绘超现实的题材，表现比现实世界更真实的，比现实世界的再现更具重大意义的，想象领域中的梦幻世界。

2.2.1.7　超现实主义运动影响其他

如果用布列顿的这种视觉形象来解释超现实主义的话，还只是说明了超现实主义绘画的一种主要风格，即以达利、马格利特、德尔沃为代表的风格。这种风格以精细的细部描绘为特征，通过可以识别的经过变形的形象和场面，来营造一种幻觉的和梦境的画面。它企图运用弗洛伊德所下的定义，创造一种不受意识和理性控制的形象。但是其作画的过程实际上是与写实画法没什么区别的理性过程，因此这种风格又被称为自然主义的超现实主义和古典的超现实主义。

因为"二战"前很多艺术家从巴黎来到美国，所以超现实派绘画从欧洲影响到新大陆。此外，其影响力扩及戏剧、舞台装饰、摄影、电影、建筑、雕刻等艺术领域。

超现实主义致力于探索人类经验的先验层面，力求突破合乎逻辑与真实的现实观，尝试将现实观念与本能、潜意识与梦的经验相糅合，以展现一种绝对的或超然的真实情景。超现实主义运动以其充满幻想色彩和异国情调的奇特风格，对 20 世纪美学产生了重要影响。

2.2.1.8　电影技术与动画电影的产生

动画与电影两者的关系很难界定。电影的定义是"由活动照相术和幻灯放映术结合发展起来的一种现代艺术，是一门可以容纳文学戏剧、摄影、绘画、音乐、舞蹈、文字、雕塑、建筑等多种艺术的综合艺术，但它又具有独自的艺术特征"。动画的定义是"一种综合艺术门类，是工业社会人类寻求精神解脱的产物，是集合了绘画、漫画、电影、数字媒体、摄影、音乐、文学等众多艺术门类于一身的艺术表现形式"。根据两者的定义，我们不难看出，它们存在着共性。

1895 年卢米埃尔兄弟在巴黎"大咖啡馆"第一次用自己发明的放映摄影兼用机放映了《火车到站》，标志着电影的正式诞生。"1900 年斯图尔特·布莱克顿制作的美国动画片《迷人的图画》

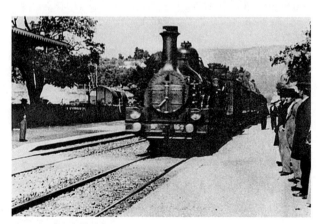

图 2-3　《火车进站》

标志着动画片的诞生。"两者相差短短的 15 年。1908 年，法国人 Emile Cohl 首创用负片制作动画影片，从概念上解决了影片载体的问题，为今后动画片的发展奠定了基础。

超现实主义电影是把文学上的超现实主义创作方法运用于电影创作的电影流派。承袭了这一创作主张的倡导者安德烈－布莱东的原则强调无理性行为的真实性、梦境的重要意义、不协调的形象、对情绪力量和对个人快感的执着追求，一度成为 20 年代法国先锋派电影的主要倾向，后来又成了美国实验电影和地下电影的重要一翼。在供商业发行的故事片领域，超现实主义不构成独立的流派，它的影响只见于影片的个别镜头或段落。阿杜－基洛的《电影中的超现实主义》是进行这种研究的典型论著。

20 年代，法国先锋派电影人士发现电影的照相本性和蒙太奇技巧使它成了超现实主义最理想的表现手段。这一观点始终流行在反传统的影片制作者中间，并被不断付诸实践。 超现实主义电影公然反对叙事体。

通常认为，杜拉克的《贝壳和僧侣》是第一部超现实主义影片，但更受到重视的则是路易斯·布努埃尔的《一条安达鲁狗》和《黄金时代》。超现实主义电影用来与传统电影形式抗衡的题材。影片真正的目的是希望用自由的电影形式来激发观众潜藏在心底最深处的冲动。

西方的电影研究家们一致认为，超现实主义的影响在布努埃尔转而拍摄故事片后仍不时在他的作品中隐现。在实验电影和地下电影中，超现实主义代表人物希区柯克的一系列影片，如《爱德华大夫》（1945 年）等都成了阐明超现实主义在故事片中的影响的典型例证。

这个时期的实验动画电影的代表性人物汉森·李斯特就是采用蒙德里安的抽象绘画的形式与动态的构成方式制作了实验动画《线》。

2.2.1.9 艺术思潮对实验动画的影响

超现实主义文艺思潮中超现实主义文学否定现实主义和传统的小说，敌视一切道德传统，认

图 2-4 《贝壳和僧侣》

图 2-5 《一条安达鲁狗》

图 2-6 《爱德华大夫》

为它们是平庸、仇恨的根源。它要打破这一切，追求"纯精神的自动反应，力图通过这种反应，以口头的、书面的或其他任何形式表达思维的实际功能。它不受理智的任何监督，不考虑任何美学上或道德方面的后果，将这思维记录下来。"它强调潜意识和梦幻，提倡写"事物的巧合"，倡导"自动写作法"。超现实主义者在咖啡馆、电影院等公共场所寻找、搜集人的思维的原始状态，并在此基础上进行创作。20世纪20年代末以后，运动内部发生分裂。1930年，勃勒东发表《超现实主义第二宣言》，重申了运动的原则：反抗的绝对性、不顺从的彻底性和对规章制度的破坏性。此后运动处于低潮，几乎只剩下勃勒东一个人还在坚持，在第二次世界大战期间流亡美国时，他的这种宣传也没有停止过。1946年勃勒东回法国后，又掀起过超现实主义运动的浪潮，影响波及欧美许多国家，但其声势已远不及20年代。

超现实主义存在的时间较长，这也对实验电影和实验动画有着至关重要的作用，这一艺术思潮给当时的实验动画注入创作的理论依据和生命力，可见动画艺术深受其理论影响并加以发展。

现实主义色彩处理是在真实的基础上力求发挥色彩表意作用而超现实主义色彩处理原则在实验动画中的运用，使得作品也十分强调主观色彩，只求色彩的表意功能，不再考虑色彩处理的真实性。超现实主义的动画也是起源于西方现代派电影。被称为西方现代派电影创始人的意大利著名导演安东尼奥尼拍摄的影片《红色沙漠》中，红色、黄色和蓝色是重要的表意色彩，这部影片的色彩处理是超现实主义的，色彩不再是自然景色的真实再现，而是依照作者的主观意愿把色彩作为独立的表意手段。

无疑这些艺术流派对实验动画艺术的发展具有非常广泛的影响，随后一些有志的动画艺术家纷纷把这些艺术观念和思潮在实验动画创作中进行了广泛的应用。

2.2.1.10 先锋派动画艺术的特征

"先锋派"本质上是一个开放的和动态的概念。它的比喻性意义要大于它的实际意义。先锋派的动画在广泛的意义上指那些动画艺术领域的实验性前卫动画的实验者。

其动画的表现为反对传统文化，刻意违反约定俗成的创作原则及欣赏习惯，片面追求艺术形式和风格上的新奇，坚持艺术超乎一切之上，不承担任何义务，注重发掘内心世界，细腻描绘梦境和神秘抽象的瞬间世界，其技巧上广泛采用暗示、隐喻、象征、联想、意象、通感和知觉化，以挖掘人物内心奥秘，意识的流动，让不相干的事件重新构建、破坏秩序的特点，难于让众人理解！

"先锋派"动画是20世纪20年代以后，主要在法国和德国兴起的一种电影运动，它的重要特点是反传统叙事结构而强调纯视觉性。作为一种影片样式，也有人称之为纯电影、抽象电影或整体电影，我们现在看到的电影作品实际都是实验动画电影。

最早的实验动画电影都是由有几位画家首先进行了有益的实验。如抽象派画家H·里希特以一系列黑、白、灰三色正方形和长方形的变化和跳跃为内容拍摄了《节奏21》（1921年）系列；瑞典达达主义画家V·埃格林于1921年在德国拍摄了《对角线交响乐》，在1924年又拍摄了《平行线》与《横线》。

这些一般不超过15分钟的短片，排斥人物形象与故事情节，都是以线条规律性变化、转换的视觉形象为内容的。1925年起，德国先锋派电影转入一个新的阶段，例如曾受埃格林影响的W·鲁特曼将实录的镜头与抽象的表现形式结合在一起，创造了一种新的纪录电影。这两个阶段的不同在于，第一阶段强调电影的"纯"运动感，第二阶段则更多地强调剪辑的作用。

荒诞派动画艺术，是西方20世纪的现代主义文学重要的流派之一，早先是戏剧创作。它采用荒诞的手法，表现了世界与人类生存的荒诞性。荒诞派戏剧于20世纪50年代初诞生于法国巴黎，随后在欧美各国产生了广泛影响，统治西方剧坛长达20年之久，70年代初走向衰落。他们的哲学

基础是存在主义，它拒绝用传统的、理智的手法去反映荒诞的生活，而主张用荒诞的手法直接表现荒诞的存在。其艺术特点为：①反对戏剧传统，摒弃结构、语言、情节上的逻辑性、连贯性。②常用象征、暗喻的方法表达主题。③用轻松的喜剧形式表达严肃的悲剧主题。

例如极端的独立动画大师菲尔·莫洛伊就是位重要的先锋动画电影代表人物，代表作为《音乐之声》等（图2-7）。

图2-7 莫洛伊

由欧洲兴起的实验动画电影的艺术思潮，也是二战之后西方艺术在影视创作与创新方面的重要运动。随后波及北美大陆，从而兴起的艺术运动受巴黎世界艺术中心的影响有关。这时期的实验动画是战后漫长的风格实验与探索的开始，标志着一个新的时代的到来。自此之后的一段时期里，西方的实验动画艺术的中心地位从欧洲转移到了北美的加拿大等地。

在艺术上，魔幻现实主义颇具特色。它采用多种方法将残酷的现实与奇异的幻景结合起来，有时变现实为神话，有时变现实为梦幻，有时变现实为荒诞。在形象表达方面，大量使用超现实主义创作方法，因而具有浓烈的达达主义的色彩和影子。

表现主义。20世纪初至30年代盛行于欧美国家的艺术流派。它首先出现于美术界，后来在音乐、文学、戏剧以及电影等领域得到重大发展。首次用"表现主义"一词来称呼柏林的先锋派作家。1914年后，表现主义一词逐渐为人们所普遍承认和采用。它们的美学目标和艺术追求与法国的野兽主义相似，只是带有浓厚的北欧色彩与德意志民族传统的特色。表现主义受工业科技的影响，表现物体静态的美。

表现主义从来不是一个完全统一协调的运动，其成员的政治信仰和哲学观点之间存在着很大的差异。但他们大都受康德哲学、柏格森的直觉主义和弗洛伊德精神分析学的影响，强调反传统，不满于社会现状，要求改革，要求"革命"。在创作上，他们不满足于对客观事物的摹写，要求进而表现事物的内在实质，要求突破对人的行为和人所处的环境的描绘而揭示人的灵魂，要求不再停留在对暂时现象和偶然现象的记叙而展示其永恒的品质。

2.2.2 早期实验动画的演变

尽管达达主义在很大范围内得到了传播，但它终究是一个很不稳定的文艺思潮。到1924年，达达主义基本被新生的超现实主义所吞并，达达主义艺术家们也纷纷投奔其他流派，包括社会现实主义以及其他现代艺术流派。

先锋实验动画片产生的一个重要原因就是艺术家们对传统主流电影迂腐、呆板、缺乏创造精神的现状极度不满。他们试图通过一种全新的，甚至有时略显极端的方法彻底颠覆主流电影。曾指导过诗意电影《水》（H_2O，1929）的美国实验电影导演拉尔夫·斯坦纳（Ralph Stainer，1899-1986）说："在20年代，我们越来越厌恶商业电影产品的庸俗习气。它的肤浅方法、无聊题材以及它的电影处理的标准化方式：以纯悬念为基础的，从事件本身到事件发展的直线故事，既没有摄影机的想象性运用，也没有新颖的剪辑或者人物和形式的敏感性。和年轻一代实验电影创作者们一

样，我们的对策是针对电影生产的流行方式进行造反。我们感到，重要的是去做电影能做而商业电影没有去做或者做不了的事情。把电影作为一种视觉的美或形式的诗加以运用似乎有着无限的可能性。"①

然而面对这些奇形怪状的实验动画片，看惯了主流电影的观众需要一个适应过程，而这一过程往往会持续很长时间，甚至艺术家永远不被观众所理解。在人类文化史上不乏这样的先例：高更的绘画在他在世时遭到冷遇，而他去世后却价值连城；荷兰画家凡·高的作品在他生前也只卖出了一幅；司汤达的《红与黑》初版时只印了750册，如今却在全世界受到人们的喜爱，并多次被拍成电影；贝多芬的《英雄交响乐》首次公演时被观众与批评家骂为"一部冗长难懂的作品，它是任意追求独特和怪诞的结果"②。这种现象甚至被冠以专用名词而作为一种普遍规律收入彭吉象著的《艺术学概论》一书，理论工作者把它称为"艺术鉴赏中的保守性与变异性"。

由此可见，艺术作品欣赏者的审美是需要培养的。没有人面对新生事物会熟视无睹，照单全收。诗人波德莱尔对刚刚诞生的摄影艺术——这种物质性太强的技术产品混入艺术领域表现出极大的愤慨："如果摄影在某些功能上被许可作为艺术补充的话，那么它很快就会使整个艺术被排挤或玷污。"③就连伟大的卓别林也不免陷入"拒绝有声片，捍卫默片"的俗套。由此看来，艺术之所以能够一代代传承下去，必须有超越那一时代的先锋艺术家来预测、实验、培养、引导受众。英国著名学者科林伍德说："我们所倾听的音乐并不是听到的声音，而是由听者的想象力用各种方式加以修补过的那种声音，其他艺术也是如此。"④他试图阐明艺术不是被动的欣赏，而是欣赏者主动的审美再创造过程。因此，实验艺术作品应该起到训练、培养、引导欣赏者审美再创造水平的作用而绝不是一味迎合与媚俗。

面对先锋艺术的超前意识问题，康定斯基在《论艺术的精神》中阐明："有人说，艺术是时代的产儿。但是这种艺术，只能艺术地重复那些已被同时代人清楚地认识了的东西。所以它没有生命力，它仅仅是时代的产儿，无法孕育未来。这是一种被阉割了的艺术。它是短命的，那个养育它的时代一旦改变，它也就立刻在精神上死亡。试图复活过去的艺术原则至多产生一些犹如流产婴儿的艺术作品。除此之外，还存在着一种继续发展的艺术，它同样也发源于当代人的感情，然而它不仅与时代交相辉映，共鸣回响，而且具有催人醒悟，预示未来的力量，其影响是深远和广泛的。"

在这些艺术流派的影响下，无疑对实验动画艺术的发展具有非常广泛的影响，随后有志的一些动画艺术家纷纷在把这些艺术观念和思潮在实验动画创作中进行了广泛的应用。

2.2.3 外国实验动画艺术探索的实践人物及作品

（1）杨·斯凡克梅耶（Jan Svankmajer）

《纽约客》曾经这样评价捷克电影和动画大师杨·斯凡克梅耶："世界上，影迷被分成了两类，一类是从未听说过杨·斯凡克梅耶的，一类是看过他的作品并知道自己遇到了天才的。"进一步说，许多熟悉他的作品的人或者把他看作是继伊日·唐卡之后的捷克最伟大的电影和动画大师，或者把他的作品看作是一派胡言，充满了恐惧、残酷、怪诞、潜意识和挫败感。

杨·斯凡克梅耶的作品通常是一些黏土的偶

① Scott Macdonald, Ralph Stainer. Lovers of Cinema, the American Film Avant-garde, 1919-1945. The University of Wisconsin Press, 1995:205-206.
② 贝多芬传. 上海：上海文艺出版社，1959：62.
③ 潘常知. 反美学. 学材出版社，1995：83.
④ 科林伍德. 艺术原理. 中国社会科学出版社，1985：147.

动画、木偶片以及融入真人表演的让人有点迷惑的有趣影片。他的作品将电影创作中那些不成文的规则运用到了极限，这些是关于在电影屏幕上什么会、什么又不会吸引观众的规则。结果，他的作品在多数情况下都为"说英语的国家"的发行商所不齿。然而，斯凡克梅耶的作品每次上映都会吸引大批的忠实观众。尽管他的作品只是专门公司来负责发行，但其销售量还是相当可观的。斯凡克梅耶可以算是世界上最不愿遵循好莱坞商业电影所创立的完美模式的电影导演了。

杨·斯凡克梅耶 1934 年 9 月 4 日出生于布拉格，是一个做窗饰和制衣的裁缝的儿子。1950 年，斯凡克梅耶进入位于布拉格的应用艺术学院学习，在那里，他不仅学习了雕塑、雕刻和绘画，而且还开始喜欢上了超现实主义的艺术和写作。1954 年，他进入布拉格表演艺术学院（Prague Academy of Performing Arts，即 DAMU）的木偶系继续深造，并且对电影创作变得越发感兴趣。1956 年苏联的"文化解冻"使得斯凡克梅耶可以继续从事他的超现实主义研究，其中包括对西班牙导演布努艾尔（Luis Bunuel）作品的研究。他在 DAMU 的最后一部作品将木偶与真人表演结合起来，其中有很多演员穿得很像木偶。这部影片实现了一种结合，把现实与知觉相混淆，这种手法在他后来的创作中经常用到。

（2）比利时动画大师劳尔·瑟瓦斯

劳尔·瑟瓦斯（Raoul Servais）1928 年 5 月 1 日出生于比利时，是享誉欧洲的实验动画大师，作品多为动画短片，内涵丰富且富有创造力，一共有 32 个电影作品，作品曾多次在国际主要电影节上获奖。他还是欧洲大陆第一个大学动画系的创立者，并且出任过 1984～1985 年 ASIFA（世界动画协会）主席。

他的作品风格多样，经常涉及批判性内容，充满哲理与政治意味，反对战争，反对一切强权，充满忧患，又让人看到希望的暗示。艺术和趣味兼备，有一点恐惧，然后又使人回味和深思，因此他的动画大多是给成人看的。

图 2-8　杨·斯凡克梅耶的《food》，作者：杨·斯凡克梅耶

图 2-9　X-70 行动（Operation X-70），作者：劳尔·瑟瓦斯

《X-70 行动》讲述了某大国研制出一种新的毒气 X-70，它可以迅速让"老鼠和亚洲人"进入昏睡和屈从状态。由于它不致死，所以这种武器符合基督教传统。但 X-70 毒气炸弹被错误地投掷到一个友好的西方国家，带来了意料之外的后果。

《珀加索斯》这部动画片受到了 20 世纪初佛兰德斯表现主义绘画的影响。

一个无所事事的铁匠面临着一个日益技术化的世界。当他看到神话中的飞马珀加索斯的画像时，脑子里冒出一个念头。他用铁皮打造了一个金属珀加索斯，将它扛到田里并对它顶礼膜拜。

《鸟身女妖》是一部阴暗诡异的作品。一个留

图2-10　Pegasus 珀加索斯，作者：劳尔·瑟瓦斯

图2-11　Harpya 鸟身女妖 1979，作者：劳尔·瑟瓦斯

图2-12　Papillons de Nuit 夜之蝶 1997，作者：劳尔·瑟瓦斯

着八字胡的男人无意间在喷泉里救了一个鸟身女妖。他把她带回家善意相待，但她却本性不改，无情地接管了家中大权，并将男人变成了没有腿的动物。他在技术上不遗余力地实践，为之耗费漫长的时间和劳力，一个几分钟的短片，花费上几年时间，成了独一无二的经典。

《夜之蝶》是对生命脆弱性的一次思索。一只蝴蝶飞入了火车站，两个等火车的女人着了魔一般地像长出翅膀一样翩翩起舞，但他们的白日梦不久就被一个陌生人打断，长着长舌的植物学家把那只蝴蝶收进了标本箱。

劳尔·瑟瓦斯（Raoul Servais）实践了他的"Servaisgraphy"技术，第一次将真人表演的图像与动画的背景完美结合，这一领域无人涉足，他赢得了戛纳动画金奖和法国昂西动画节金奖。

（3）乔治·史威兹戈贝尔（1944—）

实验动画导演乔治·史威兹戈贝尔1944年生于瑞士（图2-13），1960年在美术学院学习绘画，1961～1965年在日内瓦装饰艺术学院学习平面设计并在Edeha广告公司从事包装、标志和商业招贴设计。1968年，他和Edera、Ernest Ansorge成立了动画协会。1970年，他和ClaudeLuYet、Daniel Suter成立了GDS动画工作室。1975～1978年，他是人类学研究所的绘图员，1983年，他得到奖学金来到上海复旦大学学习一年中文。他的《外国人》取自上海方言"外国人"，就是他在上海工作期间，骑着自行车沿途拍摄录音，影片前面的一大段都是由许多图片连接而成，在影片进行到4分多钟的时候，画面变为彩色的，一个长长的固定镜头过后，全片结束。导演通过这部作品，用一个外国人的视点来表现了他眼中的中国上海老百姓们的日常生活，让人们不禁想起

那似乎很遥远的 20 世纪 80 年代。乔治·史威兹戈贝尔是在他的屏幕上绘制了梦。

（4）诺曼·麦克拉伦英国、加拿大，动画片作家

加拿大动画教父——诺曼·麦克拉伦是真正的动画艺术家，实验动画人，一生拍摄了近 60 部动画短片，赢得了 147 个国际动画大奖，带领加拿大国家电影局动画部（NFB）创造了惊人的辉煌。

1914 年 4 月 11 日生于苏格兰的斯特林，1933 年毕业于格拉斯哥美术学校，创办了一个电影俱乐部，导演了《邻居》（图 2-14），《七分钟到五点》（纪录片，先锋派影片，长 6 分钟），《摄影机造出伍皮》（先锋派影片，长 18 分钟，1935 年），《彩色的鸡尾酒》（抽象性动画片，长 6 分钟，1935 年），《无止境的地狱》（长 30 分钟，反对战争的纪录片与动画片，1936 年）等多部实验动画电影。

（5）比尔·普林姆顿

普林姆顿，当代美国最负盛名的独立动画电影导演，他的作品利用简练但丰富流畅的线条（通常只是简单的铅笔画，但近两年他也使用诸如 flash 等新手法），充满奇异想象力的变形设计以及强烈的节奏感，当然，他的极端动画作品同样因为扭曲和暴力而恶名昭彰。

1987 年获奥斯卡奖的短片《脸》（图 2-15），优美的音乐下，有一个人的脸不断地扭曲变形，充满了抒情的暗喻。这是普林姆顿早期的作品，之后，他的创作就在"性和暴力"上越走越远，甚至 1997 年的一个短片系列干脆就以此命名。

图 2-13 乔治·史威兹戈贝尔的《没有影子的人》

图 2-14 麦克拉伦《邻居》

图 2-15 比尔·普林姆顿《脸》

图 2-16 布鲁诺·伯茨多的《罐头人生》

图 2-17 《音乐之声》

图 2-18 格雷戈·斯派克·德克和麦克·格瑞布《欢乐树朋友》

(6) 布鲁诺·伯茨多 (Bruno Bozzetto's Animation Shorts)

布鲁诺·伯茨多，意大利动画电影巨匠，相对于前面介绍的各位导演，1938年出生的他，虽然作品同样具有超现实主义色彩以及对于政治与现实的讽刺挖苦，但显然要温情和善良得多（虽然也有些短片是充满了意大利式猥琐的恶作剧），当然，结构上也更加恢宏与华丽（图 2-16）。

伯茨多的《幻想曲》——这也是他职业的巅峰之作，电影和迪斯尼版同样以六段古典音乐组成，包括《牧神的午后》、《斯拉夫舞曲第7首》、《四季》等，但伯茨多在其中注入了"后现代的反讽"。拉威尔的《波莱罗舞曲》讲述了生物进化史，更加大胆与张狂。伯茨多还在电影的首尾穿插了真人表演，揶揄了一下迪斯尼。

(7) 菲尔·莫洛伊极端动画选集 (Phil Mulloy Extreme Animation)

菲尔·莫洛伊，英国最重要的前卫动画家之一，他的作品将表现主义元素、朋克的野蛮膜拜和原生艺术（art brut，是指那些未受过正统艺术教育，没有被商业因素所影响的艺术作品，像儿童、残疾、自闭、智障人群的绘画都被称为 art brut）结合起来，表达了他对历史邪恶的怀疑态度。菲尔·莫洛伊的动画造型十分简单，几个火柴棒般呲牙咧嘴的黑色小人是他电影中永恒的主角。

(8) 希妮·褒曼尼 (Ten Animated Films By Signe Baumane)

出生于拉脱维亚的希妮·褒曼尼，是如今活跃在独立动画电影界为数不多的情色动画女性导演。她或许并不为广大观众所熟知，但是她的电影却以独特的女性视角审视色情等问题，用荒诞的想象包裹日常事物，黑色幽默的方式独树一帜。希妮·褒曼尼曾在比尔·普林姆顿的电影中多次担任艺术设计的工作，使得她后期作品的风格，明显受到了比尔·普林姆顿的影响。

(9) 斯派克与麦克 (Spike and Mike's Sick and Twisted Festival of Animation)

由格雷戈·斯派克·德克和麦克·格瑞布创

建的病态动画节,虽然历史不长,规模也不大,却成为非主流动画最重要的阵地。电影节的前身是"神奇动画节",旨在向全国院线推广动画片,1990年,"斯派克与麦克恶心变态动画节"正式在美国自由风气最开化的加利福尼亚大学伯克利分校中开始,即使在那里,电影放映的时候,场面也可谓壮观(图2-18)。

(10) 手冢治虫(Teduka Osamu, 1928—1989)

1928年(昭和三年),手冢文子的长子手冢治虫出生于大阪府丰中市。他自幼便喜欢收集昆虫,童年的手冢就在迪斯尼动画的熏陶下成长,据他回忆,光是《白雪公主》和《小鹿斑比》他就看了100遍以上。14岁(1942年)的时候,中国万氏兄弟制作的《铁扇公主》在日本公映了,这部影院动画给手冢以极大的震撼。据他自己说,正是因为受到这部影片的刺激,才使得自己日后走上了动画创作之路。

1946年,其处女作四格漫画《小马的日记》在《少国民新闻关西版》(现《每日小学生新闻》)上连载,从此一发不可收拾,走上了动画创作的"不归路"。

图2-19 手冢治虫的《阿童木》

2.3 实验动画的流派

2.3.1 不断涌现的实验与探索

想象力对于每一位从事动画创作的人来说都是最为重要的,是动画人所必须具备的特质,早期很多人认为,最成功的动画片应该最接近真人电影的形式,而美国动画大师艾弗里却恰恰相反,他按照自身对动画电影的理解,试图突破真人电影的框架去寻找新的创作思路。查克·琼斯笔下的达菲鸭将动作表演得眼花缭乱,而汉纳和巴伯拉创作的猫和老鼠、福瑞兹·弗里伦笔下的兔八哥都将动作的夸张表现得淋漓尽致,这些超级夸张的动画表现在以前是没有的,无疑带给观众一种新的视觉享受。

创造性对于动画创作者来说也至关重要。例如美国的迪斯尼早期将声音加入到动画片中,结果使《汽船威利号》一夜成名,第一部动画长片《白雪公主》的成功又向世人宣布了动画长片时代的到来。弗莱雪兄弟发明了图像转描技术,使其他的动画公司无法与之竞争。中国的动画大师特伟在探索极具中国民族特色的水墨动画方面也取得了优异的成绩,成功拍摄了世界第一部水墨动画片《小蝌蚪找妈妈》。加拿大的卡洛琳·丽芙和科·霍得曼(Co Hoedeman)发明的平面和立体沙动画为动画领域添加了一道独特的风景。加拿大的麦克拉伦也因其不断探索动画的新技术而丰富了动画的表现形式,他在胶片上直接作画,用点线面、色块来诠释音乐,创作了《椅子》等杰作,受到全世界动画工作者的尊敬。为了丰富动画的表现手法,动画工作者尝试了多种美术样式,包括中国画、油画、版画、雕塑、素描、摄影、复印,各种物质的材料,包括毛线、铁丝、纽扣、食盐等,差不多都被搬上过银幕。

万氏兄弟之一的万古蟾利用自己对剪纸艺术的研究来制作动画作品,无论什么题材、何种风格,都会受到创作者的民族、文化等因素的影响,在角色性格、思想、动作、言语、场景、道具,甚至主题思想等各方面体现出本民族特征。每一部

动画都或强或弱地带有本民族的文化烙印。

目前，动画作为文化产业的重要组成部分，正在经历着产业结构的升级转型与内容生产的变革创新，在这一历史进程的节点，动画专业的学科建设和教育系统也在不断地探索中开始步入正轨，在数百家开设动画专业的高校和上千家生产制作动画产品的文化企业中，我们看到了动画产业本身巨大的吸引力、凝聚力和辐射力。

2.3.2 中国学派的成就与影响

早期的中国动画，在造型和场景方面，都带有强烈的民族风格。民族化视觉元素是体现民族风格的重要手段，在此基础上，在民族心理上作深层挖掘，才能表达民族化风格的内涵。中国动画艺术的健康发展需要营造一种本土文化氛围，展现本土文化独特的文化魅力。

我国第一部由万氏三兄弟创作的动画片《铁扇公主》取材于古典名著《西游记》。享誉世界的中国动画片《大闹天宫》，在角色和背景设计、动作、音乐中都充分吸取了民族传统造型和戏曲的独特风格，无论是孙悟空还是玉皇大帝或是四大天王的造型，无不取材于中国的传统文化，从敦煌壁画到中国戏曲造型，甚至到中国的门神，都是《大闹天宫》中人物造型的来源。这既符合中国人的欣赏习惯和审美要求，又丰富了世界艺术文化宝库。著名影评家凯恩·拉斯金评论说："这部影片可以和《圣经》中的神话故事和希腊的民间传说媲美。它们同样是充满了无穷的独创性，迷人的事件、英雄式的事件和卓越的妙趣。"影片通过杰出的视觉设计使美猴王成为人们喜爱的形象。之后的水墨动画《小蝌蚪找妈妈》和《牧笛》再次将民族艺术在动画中展现得淋漓尽致，法国《世界报》评论《小蝌蚪找妈妈》：中国水墨动画柔和的景色，细致的笔调以及表示忧虑、犹豫和快乐的动作，使这部影片产生了魅力和诗意。而《牧笛》则将这一风格推向了极致，该片继承了我国传统的写意抒情的美学思想，在电影结构和动画语言上作了创新实践，全片没有对白，将动画片的视

图 2-20 《汽船威利号》

图 2-21 《白雪公主》

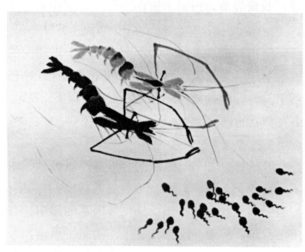

图 2-22 《小蝌蚪找妈妈》

觉语言发挥到了极致。《牧笛》被国外同行称赞为一次令人神往的美的享受。它的成功再次证明：愈有民族性，就愈有世界性。

"文革"前夕，中国的动画在国际上已经声名鹊起，先后有15部动画片在国际影坛荣获大奖，民族艺术形式和内涵的完美结合，形成了中国美术电影独特的民族风格，令国际动画界刮目相看，盛赞中国动画片是艺术风格独树一帜的"中国学派"，制作水准已达到世界第一流水平。

2.3.3 中国早期实验动画的代表人物及作品

（1）万籁鸣（1899—1997）、万古蟾（1899—1995）、万超尘（1906—1992）

万氏兄弟是中国动画片的开山鼻祖。万氏兄弟出生在南京一个小业主家庭，父亲做绸缎生意，略懂美术；母亲心灵手巧，会绣花剪纸。他们自幼就爱东涂西画。晚上妈妈常借着烛光为他们做"兔儿拜月"、"老农晚归"和鸡、狗、羊等各种手影逗乐，他们常常去看皮影戏，还在家里扯起白布幔，剪上几个小纸人，自演"影戏"取乐。起初，他们太爱画画和做小玩意儿了，读中学时自学绘画，最早代表作是《铁扇公主》（图2-23）。

（2）特伟

中国美术家协会第一至四届理事，中国动画学会名誉会长，上海电影家协会副会长，至今惟一获得ASIFA（世界动画学会）所授"艺术成就奖"的中国人。

特伟童年家境贫困，肄业于上海尚贤中学，1935年开始在《上海漫画》等报刊上发表时事漫画。抗战爆发后，他加入上海漫画界抗敌协会组织的抗日漫画宣传队，为该队领导人之一。后在汉口、广州等地主编《战斗画报》漫画版和《漫画战线》，并继续在进步报刊上发表宣传抗日救国的漫画作品。1941年，由重庆至香港，1942年，出版《特伟讽刺画集》和《风云集》，1945年，发表长篇漫画《大独裁者》。这些漫画针砭时弊，振聋发聩，激励了人们反抗的斗志。

1949年2月，特伟在香港加入中国共产党，

图2-23 《铁扇公主》

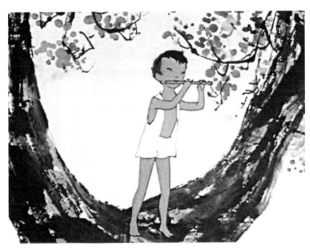

图2-24 《牧笛》

同年任东北电影制片厂（长春电影制片厂前身）美术片组组长。1950年，任上海电影制片厂美术片组组长。1957年，成立上海美术电影制片厂，任厂长兼导演，拍摄水墨动画影片。在中国美术片创作中坚持探索民族风格之路。

1956年，特伟根据民间寓言"临阵磨枪"导演拍摄了《骄傲的将军》。影片精心运用了中国传统的绘画技术，在人物形象、性格、动作习惯等各个方面都体现了浓厚的中国民族特色。他们把人物的造型脸谱化，人物动作糅入京剧舞台元素，配之以民族音乐和戏曲锣鼓的音响效果，以强烈的民族风格感染观众。这部影片在民族化的尝试中，取得了可贵的经验。

（3）阿达（1934—1987）

阿达本名徐景达，祖籍江苏昆山，1934年生

于上海，自幼喜爱看动画片，1951年进入苏州美术专科学校动画班，1952年进入北京电影学院动画班，是中国影协第五届理事、中国美协第五届理事。参与编导、设计了30多部动画片。

1979年，他与王树忱、严定宪联合导演的中国第一部彩色宽银幕动画片《哪吒闹海》放映之后，在各国都引起了强烈的反响，是继《大闹天宫》之后又一部重要的神话题材的动画片，标志着中国动画片的繁荣。该片获1979年文化部优秀影片奖、第三届电影百花奖最佳美术片奖，1982年马尼拉国际电影节特别奖，1988年法国第七届布尔·布拉斯青年国际动画电影节评委奖和宽银幕长动画片奖。

1980年，他导演了动画片《三个和尚》，影片用漫画手法刻画人物的外貌特征和行动细节，并以此显示人物性格，人物的造型别具一格。该片获当年文化部优秀影片奖、第一届电影金鸡奖最佳美术片奖、丹麦欧登塞第四届国际动画电影节获大奖。

图2-25 《哪吒闹海》

思考题

早期实验动画是受哪些艺术思潮的影响？

案例赏析

欣赏几部麦克拉伦的实验动画作品后，总结大师的艺术表现方式。

实时训练题

写出大师作品制作工艺与流程的案例分析。

第 3 章　实验动画的创作

3.1　实验动画的创作理论

3.1.1　实验动画剧本编写

3.1.1.1　实验动画剧本创作的需求

文学知识的丰富与否也会直接影响到动画剧本的创作。有不少动画大师都是从世界各国的文学作品中汲取灵感的。丰富的文学知识不仅可以让我们在选材上有游刃有余的自由度，深厚的文学底蕴更可以提高我们的动画剧作的水平和讲故事的能力。有人说，中国动画目前缺少的不是制作人才而是编剧人才，这也说明，在我国的动画界从业人员中，还是普遍缺乏文学素养的修炼，更缺少从事动画剧作的专家。

3.1.1.2　如何"解读"实验动画剧本

我们应组织学生"解读"实验动画剧本，全面地分析优秀动画电影剧作案例，通过分析总结实验动画创作所取得的成功经验将会提高同学们在动画剧作创作中的实践能力。面对一部成功的动画电影，我们有必要深入去解读剧作的故事结构，需要理清剧作者的创作思路、步骤。不可选商业动画，而是要选定在学术上（前瞻性）公认有影响力的作品，那么，我们只需要立足于动画剧本，展开分析的步骤。[①]

具体分析步骤是：

（1）应用我们常见的启、承、转、合方式来完成剧本的构建提纲。

（2）或是运用悉德·菲尔德的"三幕剧"基本框架分析并划分完成剧本的"建置"、"对抗"、"结局"。

（3）在完成划分"幕"这个单位的基础上，进一步划分"开端、情节点1、情节点2、结尾"这四个主要段落提纲。

（4）锁定第二幕，找出"紧要关头1"、"中间点"、"紧要关头2"、主要段落(场景或镜头)的具体位置。

（5）回到全剧的整体思路上来，写出剩下的"建置中段"、"次要段落群1"、"次要段落群2"、"次要段落群3"、"次要段落群4"、"结局中段"六个次要段落群的总提要。

（6）分析完成品的剧作结构。

（7）分析完成品动画语言在剧作中的体现。

这是一个从局部出发研究局部和整体关系的解读思路，真正创作实践的时候可能是从整体到局部的思路，也可能是局部和整体交替进行推敲其关系的创作思路，创作思路取决于我们创作的起点，和对角色的把握。

剧本梗概的形成可分四个步骤：

第一步：确定动画剧本创作的起点；

第二步：写"角色传记"；

第三步：建立一个基本的剧本框架；

第四步：写"故事梗概"的格式。[②]

3.1.1.3　实验动画剧本的创作要求

实验动画剧本创作蕴涵丰富的人文思想与创作实验，创作观念与媒材的运用是实验动画的重要因素，而随着不同时代中社会环境、文化思想与美学的改变，实验动画创作的观念与媒材也随之改变。当下的商业动画根据主题，追求动画的

[①] 引用：孟军．动画电影视听语言·应用篇．武汉：湖北美术出版社，2006年6月第一版，198页．
[②] 引用：孟军．动画电影视听语言·基础篇．武汉：湖北美术出版社，2009.3，6页．

逼真特效、色彩绚丽等视觉效果，最终目的就是推向市场而营利。这与实验动画的追求恰好相反，实验动画的实验本身就是科学严谨的态度，追求动画简明独特的语言，保持实验艺术的思想性，没有对色彩、画面有绚烂的要求，除非实验本身有特殊要求，一般不配有简单解说。本教材中所指的实验动画是以脱离商业机制之独立制作为主，以各时代中非主流形式的创作为依归的动画创作。

3.1.1.4 实验动画剧本编写的时代变化

纵观整个动画的发展，实验动画剧本的创作往往更能带领动画在形式与内容上进行变革。主流动画多为现今技术发展与市场价值的反映，实验动画所呈现的往往更多地包含了创作者的意识、社会环境动态及文化影响的观点，透过实验动画的创作，我们看到了更多元性的创作元素和新观点。除此之外，由于实验动画具有独立制作的精神，往往蕴涵着艺术家个人独特的风格、观念、实验性技巧与视觉的创新呈现，并带给观者独特的视觉感受，也因此常反向带给商业动画新的思考。

早期，动画在前卫艺术思潮的发展下产生了巨大的变革，直至今日，虽然创作的工具有所不同，但其中蕴涵的实验和创新精神却依然保存了下来。在实验动画的发展过程中，曾经出现许多不同形式与内容上的实验，而这些在动画创作上的实验往往和当时的文化思潮、社会思潮与科技发展密切相关，实验动画通过传播媒体向观众传达创作者的观念、精神和思想。

前卫艺术运动除带给实验动画艺术形式上的创新外，也开启了创作者探讨观念上的突破，更让后期动画艺术家在实验动画艺术的创作精神上受到了相当大的影响。

实验动画本身具备强烈的艺术创造特质及科学性，并在探索着美学领域上、新观念、新形式创作者也在媒材使用上突破传统，运用综合媒材来创作，强化了动态影像的丰富性并且呈现出更具创造力与突破性的动态影像。

3.1.1.5 动画剧作与创新实践课的课程要求

主要通过讲授实验动画剧本创作的基本概念、特点，动画的分类，动画的历史，各国实验动画的风格和流派，实验动画制作的基本知识等内容来帮助学生了解和认识动画的基本特点，学会鉴赏和分析优秀实验动画作品，初步掌握其制作流程，形成对实验动画创作的初步认识。根据实验动画剧作的特点、题材的选择，并确定了实验动画主题之后，才能进行下面的课程：

（1）实验动画导演的工作性质、职责、工作范围、工作思路、工作方法。

（2）赏析经典分镜头作品，讲授设计思路与技巧，场面调度与镜头组接。

（3）导演阐述，整体创作风格的把握。用形象传达意念。

（4）辅导学生撰写或改编小实验动画剧本，讲授蒙太奇技巧。

（5）辅导学生根据自己编写的小剧本完成动画分镜头脚本绘制，并附带设计说明书：①剧本语言的写作。②动画结构的安排。③动画情节的设计。④动画角色的塑造。⑤动画造型的设计要求。

实验动画短片创作前期课程中要求学生写设计说明书。

3.1.2 实验动画的设计稿

3.1.2.1 实验动画设计稿的意义

早期实验动画先驱者大多是画家出身，受到前卫艺术和抽象艺术运动的观念影响，他们思考如何让绘画动起来。抽象动画有的具有象征意义，有时则是创造视觉性节奏之美。在抽象动画作品中，经常运用色彩、形状、节奏等元素来创作，研究图形在空间和时间上的变化，表现出视觉音乐化与音乐视觉化的观念，让抽象图像在时间与空间中具有节奏性的起伏和舒张形变，进而丰富动画创作中视觉性的想象与观者的视觉感受。这波艺术思潮鼓励动画艺术家超越时空与虚实的限制，以更自由、更多元、更开放的方式和想象力去创造，而这种开放性的观点与实验精神也非常吻合实验动画艺术的创作观念。

当画面中的物体在人看来运动了，那便迈开

了动画片的第一步,而当他开始了自己的第一步,就逐渐向正轨迈进了,如同人类学会爬行后就要试着行走奔跑一般。当动画片"动"起来后,便要寻求有规律的运动,于是动作设计人员便开始工作了。他们要找出"运动的轨迹"把动画片变成真正的艺术。

3.1.2.2 实验动画设计稿的价值

从动画片制作的角度讲,设计稿也是整部动画片的血和肉。把一部动画片比作一个人的话,他需要剧本和故事来支撑。剧本和故事好比是人的骨架,而人只有骨架是不行的,一具骷髅是不会有生机感的,因此片中的血和肉就是画面上角色的动作设计与表现的蓝图。

设计稿是把实验动画同其他造型艺术区分开来,同时造型艺术的渗透又把动画片与传统的电影艺术区分开来。于是,我们看到实验动画已成为一门丰满的艺术建立起来。它既有综合性,又有独立性。实验动画的制作需要大量人员进行动作的设计与表现,他们包括二维动画原画师、中间画从业者、三维动画的动作调节人员等。这一流程占据了影片制作的大量时间。作为个人动画短片创作者或是动画系学生,在进行动画制作时,大部分操作时间也是在进行动作的表现。因此,实验动画片的设计稿完全可以作为一门独立的课程来研究。它关系到动画艺术的整体发展,甚至还影响到了现代新媒体的发展。

3.1.2.3 实验动画设计稿课程的内容与要求

(1) 赏析经典动画设计稿,讲解设计稿在动画制作中的蓝图作用及应用。

(2) 影视语言、影视表演与镜头的关系。

(3) 规格框的应用与银幕表现作用。

(4) 角色与背景关系的统一处理。

(5) 长背景的应用与画法。

(6) 分镜头中的机位安排。

(7) 背景与角色的分层设计。

(8) 角色pose的要求与标识。

(9) 质感的表现方法。

(10) 辅导学生根据动画分镜头完成横移镜头、斜移镜头、升降镜头、推拉镜头的设计稿的制作,并附带设计说明书。

(11) 优秀学生设计稿作品点评。

3.1.3 实验动画的造型设计

3.1.3.1 实验动画造型设计的重要性

可以把所有造型手段、所有媒材都能运用到实验动画的造型设计中。从手绘平面动画、剪纸动画、立体动画、沙动画等各类动画,至电脑动画,甚至是其他可能实验发明出的新技法,都可用来创造动画造型。有几种特殊制作方式的实验动画。一种是直接动画,它指的是无需摄影机来执行的无摄影机动画,即采用直接在底片上绘图、刮擦、曝光、蚀刻等方式制作动画。美国实验动画艺术家斯坦·布拉克哈格的作品《蛾之光》是将蛾子和草放入两个胶片之间创作而成的,制作完成的动态影像画面呈现了特殊的美感。还有一种是在摄影机底下进行直接创作,在此类动画创作实验中,创作者根据媒材的特性即兴创作,每一个画面完成后都无法重新拷贝,具有特殊艺术感染力。

大部分沙动画采用拷贝箱透光的方法,以黑白胶片拍摄,这样一来,透光的部分就变成了白色,而有沙的部分就变成了黑色,如凯洛琳·丽芙的《猫头鹰与鹅的婚礼》。沙在灯光之下会产生强烈的明暗对比,如果适当地改变沙的量,可以制作出光影的层次感。凯洛琳·丽芙除了制作沙动画外,还制作玻璃动画,在玻璃上绘制动画,通常使用油彩。油彩涂在玻璃上不容易干燥,使用过后盖上一层潮湿的布,就可以保持油彩的湿润。制作玻璃油彩动画需要用手指或是其他工具涂抹油彩,一帧一帧地改变物体的形状或是动作。

3.1.3.2 实验动画造型设计课程的内容与要求

(1) 动画造型的意义与经典的风格流派、设计特点与设计思维简介。

(2) 对动画剧本中角色描述的全面理解以及进行角色设计的思路与要领。

(3) 不同风格的经典动画片中的角色造型设计赏析。

(4) 动画造型设计的基本规律与方法，动画骨架的画法。

(5) 夸张与变形的基本规律与方法。

(6) 表情与形体、动作造型的基本规律与方法。动画人物男、女角色设计。

(7) 手持道具、场景道具设计与人物的比例关系。

(8) 拟人化的动物、禽类的骨架画法与设计。

(9) 角色的全家福、三视图、表情图、色指定、口型图、动作提示图、配件图的设计与绘制。

(10) 群体人物在运动中的透视规律画法与比例规范，并附带设计说明书。

3.2 实验动画创作实践的特征

3.2.1 实验动画制作工作的组织性

动画电影的制作和实验动画的创作有着很大的不同，动画片没有实体的演员，虽然也有剧本，但相对于电影而言，中间的部分更像是操作工在完成一件工业产品。正由于如此，他就无法使参与者长期处于亢奋状态。中间的部分是一个极枯燥的过程，时间用得最长，但却没有"含金量"。传统的二维动画有着自身的优点，但也有很大的局限性，特别是动作的制作。原画和中间画是二维动画片的主体构成部分，刚开始处于创作状态时也许是一种乐趣，但不会长时间地这样充满乐趣。一个人长时间重复变化不大的一件工作很快就会疲劳，但这就是二维动画制作的特点。三维动画的动作调节人员则需要对产品不断"打磨"，才能出成品。所以影视动画对角色与场景的反复推敲是免不了的，绝不是一气呵成。

实验动画全然是另外的中期构成方式，或许是平面的，也可能是立体的。还可能采用真人表演与制景合成拍摄……但他仍离不开设计稿中的构图、画面色彩等要求。因此，更确切地说，实验动画片的制作是动画创作者在制作时间内不断变化制作规律的行为。这些制作与前后期彼此之间是相关联的，就是一组又一组的创意画面在制作完成。可以说，中期制作与创意表达都取决于动画片的主创人和组织者，需要他们把每一组镜头制作完成，再组接到一起，构成一部完整的影片。因此，任何动画片的制作都有很强的组织性。

3.2.2 实验动画制作工作的计划性

制作工序与流程设计必须在分镜头设计前就计划好，作为个人创作，也许在制作中可以不断修改，但作为商业生产时，计划就显得更重要，否则会引起各个操作部门之间无法协调的问题。因此，无论哪种制作，即使进行个人创作，也必须把所有设计的制作工作提前计划好，这也是提高工作效率的最有效方法。在进行创作时，需要进行资料的收集，对于景物与角色的运动规律都要做到心中有数。要避免出现边设计、边制作、边拍摄的"三边情况"。尤其要注意的是"一张不相关的画面变为另一张不相关的画面"这样的动画，西方相关人士发现，这种动画即便是对孩子的吸引顶多五分钟，相对于有连续情节动作故事构成的影片对人的吸引力要小得多。因此我们要注意影片变化上的可观赏性。因为制作并不是指两张画面变来变去，应该更注意其是否有机地联系、与情节联系，才能制作出可视性的时空表达。所以实验动画的制作也具备很强的计划性。

3.2.3 造型创作的表现原则

3.2.3.1 造型创作的表现原则概述

造型的设计与制作的首要任务就是要以刻画人物为中心，创作鲜明的视听形象。当代中外影视作品的发展，形成了一股潮流，其特点之一就是强调造型意识。屏幕上减少语言的叙述性、说明性，而代之以造型语言的叙事性、抒情性和表意性。这类作品不胜枚举，例如《父与女》、《和尚与飞鱼》、《山顶小屋咚咚摇》等影片在造型方面都是很有特色的（图3-1～图3-4）。角色造型的比例图（角色大家庭）实验动画中所有角色的特征、比例都在此图中明确标示，以便于在同一镜头中出现两个以上角色时，画出正确统一的比例关系。

第 3 章 实验动画的创作

图 3-1 《山顶小屋咚咚摇》设计稿效果图

图 3-3 《和尚与飞鱼》角色设定

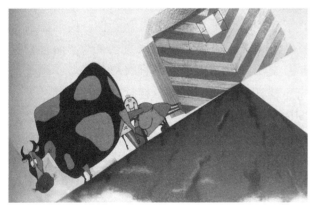

图 3-2 《山顶小屋咚咚摇》设计稿

图 3-4 《和尚与飞鱼》气氛图

一般各角色以站立姿势并排站于同一高度，以比例控制线来标明各角色之间头、身、脚等各部分比例关系。可上色以明确各角色之间的色彩关系。

每一角色的全身比例图以及正面、侧面、背面的三视图往往用正、侧、背面表达，又称为三视图。一般以头部为一个度量单位，标出全身与头部的比例关系，包括高度与宽度。全身转面图设定从各角度明确正面、侧面、背面来表达造型，对于主要、重要角色，一般需要从正、侧、背及左侧3/4、右侧3/4等角度表达角色全身细节图，对于主要角色还需要详尽表达角色特征，并标示出角色一些细节，如头发有几根，衣服的皱褶如何处理，道具、服饰与肢体结构关系如何等。表示人物造型，要表明角色的胖瘦程度，头及四肢的比例关系，人物的种族、年龄、性别等。

一般需要加上角色经常穿着的服饰，来表明角色所处时代、地域以及角色身份、个人喜好等。要通过色彩形态来表现出角色的性格特征。

在绘制过程中，往往也会增加角色经常用到或持有的道具，如对于使用武力的角色，常常会让角色握有随身兵器。角色气氛图也往往表现角色最常用的动作，而不像三视图那样多采用站立姿势。因为三视图更重要的是表现角色身体各部分的关系，而气氛图是表现角色的状态和特征，特别是要表现角色的性格特征，用典型的表情、动作来绘制气氛图是比较容易达到目的的。

所谓整体性原则，通常除了角色本身外，会将角色经常所在的场景一并绘制在图纸上，通过对场景光影色调的描绘，衬托角色特征，同时给整个动画片以统一的风格提示。

每个角色都不可能只有单纯一种特点，应是复合体，它包含多种特征，所以不可用一种形元素来构成，不然就会呆板。变化性又应该是存在于一个大的整体之下的，一个角色应该给人一个总的大的印象、一个明显的类型、一个主导的取向。

关注整体，才能突出典型性，添加细节不应破坏整体。例如米老鼠细胳膊细腿却大手大脚，它正好配合了米老鼠的大头，而细胳膊细腿就是整体的局部细节，呈现出一种灵活性，而整体又不受影响。

3.2.3.2 艺术创作的可视性原则

实验动画的艺术性特征决定了它不仅要通过形塑造个性精神，而且还要实现形式美感，这样创作的动画角色形象在视觉上才能让人获得收益和满足。角色形象可视美感表现在体态是否协调、有无可看的细节，都体现在角色的制作精度上。在进行动画的角色形象制作时要注意外形、线条、构图、色彩等各方面符合艺术的形式美法则和原创者的审美需求，同时也要具有现代感和时代感，这样才能达到可视性的原则，满足观众的需求。[①]

3.2.3.3 创作中的变化性原则

平淡的实验动画角色形象会让人觉得乏味，而真实逼真未必显得有艺术性。在当年，技术实验性的三维动画巨作《贝奥武夫》就是一个典型的范例。制作中的"表现"是一个极其重要的概念，既不要陷入传统既定的框架，又要能跳出现在设计的条条框框，超越限制，既要遵循共通的创作技法，又要在共通的组合中寻找出新的排列。创作要出新，使观赏者获得全新的艺术感受和欣赏体验，实验动画创作中要有创新性，使创作具有一种新形态。还要打破想象力之束缚，而且它越是能充分地发挥创作者的神奇瑰丽想象，越是离奇、怪诞、写意、浪漫，就越受观众欢迎。设计同时要具有特性和个性，较具变化的设计及简洁的线条，可以拉近与观众之间的距离，让观众容易记得。

3.2.3.4 创作中的情感性原则

只有蕴涵着生命力的东西才是活的。实验动画创作只有依照作者的心理运动规律进行，才能准确、生动，赋予人物以各种不同的性格和气质。所以，动画形象除了人物的外部特征，还要赋予

① 张瑞瑞，涂凌琳．动画角色形象设计，武汉：湖北美术出版社．2006年12月第一版．45页．

人物情感,通过行为来表达人物内心。自然形象升华为情感形态的艺术形象,是作者内在情感的体现,而赋予动画中每一物体以生命和人性化情感是设计者和制作者的共同任务。实验动画艺术对观众来说,其创作出来的动画形象和所表现的情感要能把无形的人类情感、生活方式、思想活动生动地表现出来,引起观赏者的共鸣。所以动画中的人物角色感情丰富,动物角色一般都具有人的情感,有的植物也被赋予了思想,甚至一些没有生命的物体也可以变得有生命。

3.2.4 系统的制作实施方案

实验动画的制作是个系统工程,也是极其辛苦的工作,需要大量的精耕细作,倘若没有坚韧不拔的精神,我们很难说能在此领域有什么成就,而每一部完美的动画片因其特殊的制作工艺决定了它的成功,这就说明整体的完美是体现在每一张画面上的,任何一张画面的瑕疵都可能影响到整部动画片的质量。

系统设计是实践类课程的重点与核心。

(1) 气氛图、设计图、透视图、三视图、比例图、制作图的绘制与表现。

(2) 根据分镜、设计稿制定出制作方法、工艺、流程等制作方案。

(3) 根据制作方案确定材料选型并配置。

(4) 制作工艺及流程计划书的撰写。

(5) 骨骼制作方法、完成角色模型、场景的搭建、道具的制作等工序研究。

(6) 讲授并示范翻模技术、制作工艺、质感表现、做旧方法及比例要求。

(7) 场景与角色的标准化关系处理。

(8) 场景的空间与角色表演位置、拍摄角度及灯光调整工作完成。

(9) 拍摄完成后进行后期的制作。

(10) 辅导学生按照计划完成整个实验动画的制作过程后撰写总结报告。

从整体设计的角度来看,也更需要精细的设计和严密的规划,不然任何一处疏忽都会造成很大的浪费。

3.2.5 制作课程的内容与要求

(1) 分析、讲解主创的各种设计制作图,体会设计思路与创作意图。

(2) 分析分镜头与设计稿的具体要求、每场戏的节奏要求、表演的夸张幅度。

(3) 给学生讲授、示范、辅导制作步骤与制作方法及规范。

(4) 讲解摄影表的填写,原画的时间掌握。

(5) 讲解镜头的衔接要求,各场景的气氛与基调制作要求。

(6) 讲解原设计图与制作的标准化和规范化要求。

(7) 人景合层的技术要求,制作过程的安全生产。

(8) 辅导学生根据分镜头与设计稿完成角色的运动规律拍摄。

(9) 学生优秀作业的讲评。

3.2.6 各种制作方式的实验性

3.2.6.1 迪斯尼的早期探索

迪斯尼对动画片完美的追求甚至超过了对利润的追求,每次它制作出一部动画片并得到利润的时候,经常会将所有的利润投入到下一部动画片的制作中,为了追求尽善尽美,它绝不会吝惜高额的制作成本,迪斯尼动画片以其精美细腻的表现赢得了世界的赞誉。

3.2.6.2 宫崎骏吉卜力工作室的品质

日本动画大师宫崎骏带领的吉卜力工作室也是一个力求完美的特殊团体,因为吉卜力工作室原则上只制作由原著改编、剧场放映用的动画。虽然制作剧场版的动画必须冒相当大的票房风险,但是以宫崎骏为首的吉卜力工作室的每一位热爱动画的成员仍坚持不懈地努力,他们要让所有人看到的就是品质,就是经典。

3.2.6.3 风格独特的鸿篇巨作

俄国动画大师佩特洛夫的动画作品《老人与

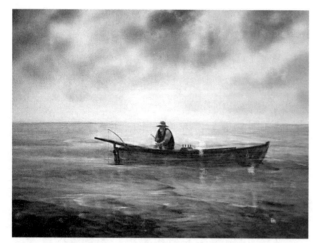

图 3-5 《老人与海》

图 3-6 《春之祭》

图 3-7 《小蝌蚪找妈妈》

海》让每一位观众叹为观止（图 3-5）。在这部动画片中，几乎每一个画面都可以单独拿出来欣赏。佩特洛夫用手指蘸着油彩在玻璃板上画出一帧，拍摄一帧，且不说其间他是如何地追求完美，光从客观效果来看，《老人与海》中几乎每一个画面都做得让人无可挑剔。我们可以接受简单，但是不能容忍粗糙。制作动画片也是如此，可以出于节省成本等因素的考虑，适当简化制作，但是粗制滥造的动画片应该是每一位动画工作者都极力排斥的。①

3.2.6.4 坚韧不拔的探索精神

加拿大的佛瑞德瑞克·巴克，他用五年的时间制作出了奥斯卡最佳动画片《植树的人》，并承担了其中 80% 的工作，过度的工作使他右眼失明，但是他依旧坚持创作。法国的保罗·格里莫更是用一生的坚韧不拔的精神成就了动画事业。

3.3 实验动画的创作实践与表现

3.3.1 多元化的人文精神与形式表现

3.3.1.1 丰富的传统文化是创作源泉

中国早在 20 世纪 50 年代就已经开始对实验动画表现手法进行探索。中国动画发展初期受中国传统绘画的影响，从创作初期就要力图摆脱外来的影响，做具有中国民族特色的动画，所以在汲取的手法中有中国传统绘画、戏曲以及民间艺术的表现手法，也因此创作出很多优秀的动画作品。

在国内动画创作初期，有 3 部被称为中国水墨动画的扛鼎之作——《小蝌蚪找妈妈》、《牧笛》、《山水情》（图 3-7～图 3-9）。其中《小蝌蚪找妈妈》是最早的短片，1960 年由特伟导演。这 3 部作品为中国动画的发展开辟了新路，它们打破了历来动画所采用的"单线平涂"模式，不再以线条结构为主。在动画的表现手法上，传统动画主要采用了中国传统的绘画技法来绘制人物造型及进行场景的设计，同时也营造出一种空灵的意境美，增强了画面本身

① 吕鸿燕，张骏. 动画大师的生平与作品. 北京：中国传媒大学出版社. 2007 年 9 月第一版. 158 页.

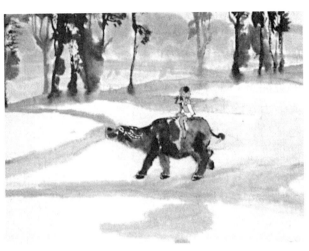

图3-8 《牧笛》

图3-9 《山水情》

的层次感，创造出了天水合一的自然美景，同时，用逐格拍摄的动画手法把水墨动画中需要的人物形象及场景拍摄下来，形成一种连续画面的水墨画效果。此片采用的是齐白石的作品，该片一问世便轰动世界，同时也取得了多项国外大奖。尽管中国的实验动画有了自己的特色和长足发展，但同国外实验动画相比，仍存在一些差距。

3.3.1.2 实验动画"动作"的表现方法与技术特点

运动规律的重要性不言而喻，作为影视动画从业者，大概除了编剧，基本上都得学一门专门的学科——运动规律。运动规律包括人物、动物、自然物的运动规律，违反了这些规律，便会产生逻辑错误，使人难以对动画片本身产生好感。遵循运动规律与"夸张"并不矛盾，因为"夸张"的手法是对规律的延伸和强化。不建立在规律基础上的夸张成分在动画片中是难以立足的。

动画工作者的这些理论基础使那些绘画者成了动画师。这些理论与数理化公式不同。他们是建立在经验基础上的。实际上，这些理论指的就是前人对行业操作的总结。比如走路，假如将走路简单设为13个关键帧，那么就完全成了公式，到时候只要将13个关键帧的模具往上一套就可以了。事实上并非如此简单，因为人走路本身也不会和机器似的一板一眼地完成一组动作。动画师本身执着的正是这些概念动作产生的变化。例如

男人的骨盆在身体中所占比例相对于女性所占身体比例要小，因此，男人像女性般大幅度扭胯走路的现象基本不存在，除非剧情或人物性格的需要，否则对男人走路时的处理可以相对有力些，而且由于生理结构的原因，男人可以将两腿分得较开，而女性则不可如男性这样放松。这些都是运动规律的一部分，而且即使是有了这些规律，动画工作者还要在此基础上进一步延伸这些规律，比如走路时蹑足走、踏军步走等，并且因角色的性格不同，他们走路的姿势也不会相同。这些都是要通过一代又一代动画人写入教材的。

实际上，动画运动规律一是由动画工作者对生活的观察得来，二是由前辈的经验汇编组成。可以毫不夸张地说，大部分的来源是后者。因为作为个人来说，见识毕竟有限，要想掌握更多的运动规律知识，必须获得前人的经验总结。此外，我们可以发现，并不是"拿来"那么简单，我们掌握了这些运动规律，在其基础上还要总结新的规律。正如上文所提及的按走路区分男女一样，现在我们发现，男人之间、女人之间的走路姿势也是变化多端的，我们也可以通过对运动规律的研究对他们进行规律性的总结。我们不可忽视的是无论拥有多少教材和前人的经验，我们都不能放弃运动规律的本源"观察"。艺术来源于生活，生活才是最大的教科书。我们总结自己的理论，

发掘新的运动规律，也应当从生活中去寻找。

　　但实验动画的动作设计与表现同其他艺术一样源于生活又高于生活。动作的夸张与更精彩的表现将永远是动画工作者的追求，就像照相机不能淘汰绘画一样。动画片的"动作"是一门艺术而不只是技术。

3.3.1.3 "夸张"的表现手法

　　夸张是动画的主要特点之一，它包括造型的夸张，动作的夸张，色彩的夸张等。其中动作的夸张是比较突出的一个环节，地位仅次于运动规律，也是影视动画动作表现的重要手法之一。动作的夸张可以使影片富有艺术性，拉大影视动画作品与一般影视作品的区别。动画片里的人物可以做出凡人根本做不出的动作，由于没有真人拍摄所涉及的危险性，动画演员可以在任何镜头面前都不穿帮。比如夸张，可以是表情动作的夸张，无论是日美动画片还是国产动画片，动画人物脸上的五官和皮肉都是可以超现实进行处理的，我们可以看到唐老鸭的眼睛跳出眼眶，可以看到机器猫的舌头伸到地上或者灰太狼的脸像气球一样被一拳打扁，但我们不用担心角色因此受到伤害，而且不会感到有什么不合理。而在普通影视作品中，假如没有特定的背景，如此夸张表现会让影片看起来别扭。肢体的夸张同样符合这个原理①。比如动画片《喜羊羊与灰太狼》，角色在相互追逐时两条腿会变成多条腿或车轮，这种夸张在普通影视作品中，除少量喜剧片外，基本不能使用，而在动画片中大量出现类似的如手变长、吸口气肚子大过人这些手法，从小孩到大人都会觉得这样的夸张动作出现在动画中是合理的。

　　前面提过动作的夸张不是瞎夸张，总体上讲，是规律的延伸和强化。这里有一个度的问题，也就是要把动作夸张控制在一定的范围内，彻底丢掉运动规律和自然规律就不是夸张，而是制作错误了。如在马路上走路踏地时脚不在一条水平线上，深一脚浅一脚，这就不是夸张。这个夸张的度也是一个感觉的问题，主要依靠审美经验判断。

3.3.1.4 "力"的掌握

　　动画中对"力"的掌握，这是个抽象的概念，要说明这一点，就先要把它与物理中的力区分开来。力在物理学里有着严格的定义，即指物体对物体的作用。通常他需要计算。这与动画师对力的把握不同，动画师不需对力进行计算，用不着繁琐的公式，他们概念中的力是一种感觉。掌握"力"，更多的是需要"经验"。这里的经验是指见识并记住物体受力后的状态：压扁、反弹或是根本不改变，这不单单指亲身感受到的，更多是从书本、实例及别人处学习到的，所以我们所要掌握的运动规律是无数无私的艺术家长期经验的总结，也就是说，我们站在了巨人的肩膀上。这并不是说我们只是照抄别人的经验，因为人类的知识就是通过积累一点点建立起来的。

　　如对于力的表达就是我们需要进一步探索的。大体可分为重力、弹力、摩擦力、空气阻力、离心力和向心力以及作用力与反作用力。对于这些力的表达，动画比静止的画面拥有强上百倍的表现力。从设计师的角度去考虑设计动作也是其乐无穷的。这些力之间又是相互作用的，它们中的核心是重力，只要发生在地球上，重力都是表达的核心，其他的力，无论是弹力、摩擦力还是其他什么力，最后回归的都是重力。对于特殊情况，如发生在太空或失重状态，动作往往采用两种方式处理：①对照有重力作相反处理。②无视，仍跟平时一样处理。我看到许多影片中，尤其是日本动画片，驾驶舱里的飞行员仍和在地球上一样稳如泰山般坐在舱内，但这点并不会引起广大观众的不满，因为他符合我们的审美习惯，由此可见，对于力的表现，我们并没有必要像物理学家一般去严格地表达。力的表达首先遵循的应该是审美原则。当然，审美与运动原理是有相对结合性的，不符合常规的表现在大多数情况下还是会出现令人难以接受的情况。如在动画片中，我们常看到

① 张瑞瑞，涂凌琳．动画角色形象设计．武汉：湖北美术出版社，2006年12月第一版．

走滑步的现象，也就是人脚完全接触地面后还在向前移动。这就是一种错误的表达，实际是一种背景与人或物脱节的现象。

因此审美与自然规律的合理结合，是动画师对"力"掌握的要求。

3.3.1.5 节奏表现的美感

强调节奏对于动画片来讲无疑是必要的，尤其是强调动作的节奏，更是在动画制作环节中不可不谈的一环。

节奏存在于生活、工作中，我们周围的一切都需要节奏。动作的节奏又是一个较为抽象的概念，动画片中动作的节奏，也是不能用公式去衡量的，还是和其他大部分环节一样，需要的大都是人的感觉。这种感觉的依据是人的审美。也许可以如此反驳，难道那些三五岁的小孩也有审美能力吗？也会注意节奏吗？没错，有。而且从普遍的情况看，大部分青少年还比较欣赏快节奏动作的影片，这种节奏很容易就能调动起观众的情绪。在美国动画片《魔窟覆灭记》（图3-10）（或叫《捉鬼特工队》、《Ghost busters》）中，降妖队战士变身，采用了一套复杂而幽默的动作穿戴装备。这一过程由一组动感的音乐带动一组充满活力的动作完成，人物甚至会随着音乐扭动身体。这也是动作的节奏，如果抽去音乐，会减弱效果，但我们会发现，节奏仍然存在，这些伸手、点头动作似乎全由一种秩序指挥着，这就是动作的节奏。在美国米高梅公司的动画片《猫和老鼠》（图3-11）中，更将动作的节奏运用到了一个高峰，这些动作节奏可以将剧情由低潮引向高潮，使观众在影片的一些环节心如止水，一些环节心潮澎湃。节奏就像一根指挥棒，指引着整部动画片。

当然，这里要强调的节奏单指动作的节奏，因为影片里同时存在着音乐、剧情等多种节奏，但我们只强调动作或者说是运动的节奏，这不单是因为本文主题，还因为动作节奏是观众能最直接地通过眼睛感受到的。这就好比打仗，成败的原因有国力、民心、环境等，但最直接的是军队的原因。动作的节奏就好比是冲锋陷阵的军队，

图3-10 美国动画片《魔窟覆灭记》

图3-11 美国米高梅公司的动画片《猫和老鼠》

最直接地决定战斗的胜负。皮影戏一样的单一动作效果的动画片，并不意味着动作设计的失败，因为动作的节奏把握好了，同样可以出彩。

节奏必须是变化的，平淡地去表现动作会很大地影响影片的质量，如果整部影片一直是不温

不火的，那么是会产生视觉疲劳的，从而对影片产生审美上的排斥。这里只要举一个例子——《牧笛》。作为水墨动画的先驱，该片开辟了动画制作的新领域，但是有一点不可忽视，那就是真正去静心看完这片子，会觉得不好看，尤其是对于那些小观众来说。我写到这里，也许有些权威人士会不以为然或指责，但从片子的吸引力来看，谈不上有多大吸引力，那么是片子的制作手法不佳吗？恰恰相反，片子制作手法精良，开创了当时举世瞩目的技术"水墨"，但相比同样是水墨动画的《小蝌蚪找妈妈》来讲，影片对于观众的吸引力实在差了一层。原因很大一部分便在节奏上，影片节奏不温不火，本来就是平淡的剧情，由于加上了绵软的节奏，更使人有昏昏欲睡之感。

因此，在创作时，把握节奏也就是把握审美，把握影片对观众的吸引力。

3.3.1.6 表现形式的影响

表现形式对于动画片动作设计和表现有很大的影响。从成本角度讲，传统二维动画动作表现难度较大，尤其原画师，他们手中可以依靠的只有笔和资料这两件工具。除此之外，他们只可以依靠经验了。但三维动画师则不同，建模和摄影机为他们提供了全方位多角度的操作平台，他们甚至可以不掌握专业造型能力，只需有一定的运动规律知识便可上岗了。当然，他们之前动作的设计也有人设计好了，但相对于二维动画中的中间画从业者而言，他们的操作显然灵活度更大。材质对于动画从业者有影响，同样对于影片本身的动作设计也有影响。

这很明显地表现在镜头变化过程中，比如正面与侧面的动作设计。对于传统二维动画来讲，正面动作的表现是难度较大的，它的参照物相对于侧面表现要少，即便是以动作的搞笑来吸引观众的动画片《粉红豹》中，也可以明显看出，创作人员尽可能回避绝对正面的镜头，而多采用侧面镜头（图3-12）。

在三维动画或偶类动画中就基本不存在这些顾虑，因为人物造型可以通过建模反复使用，提

图3-12 动画片《粉红豹》

高了工作效率，也相对降低了难度。在三维动画中，动画表现这一块通常被叫做调动作，而且从模拟仿真的角度讲，三维技术的发展空间显然更大。偶类动画的动作有点类似于三维动画，只是动作的精密度明显低一些。然而，并不能因此就说二维动画已经到了穷途末路。相反，它仍然有着无穷潜力让我们来发掘。比如剪纸片和水墨动画，就是动画艺术与平面设计艺术的有力结合，由于材质的影响，许多实际生活中的运动规律是可以打破的，这就是遵循的夸张要素，而且这些不同材质在动画片中运用的元素也各不相同，进而更增加了其艺术性。

3.3.2 实验动画的创作源泉与手段

3.3.2.1 实验动画的创新精神

当今实验动画中的媒材实验，多是电脑技术的发达促使动画制作的改变，但同样也造成了许多动画创作过多依赖电脑的现象，甚至过于强调表现技术、绚丽的视听效果以及拟真形象，而忽略了动画中创造性与自由性的精神。实验动画的本质即是实验动画的内涵精神，是对于自我与客体意识的寻求和表达以及在表现上不断延伸发展

的突破性的创造力。它是植根于动画创作底层的一种养分,并不会因媒材运用的转换而遗失。在动画的实验创作中,媒材的运用属于工具性的辅助,也往往因媒材、工具的变革,带领动画创作观念产生更突破性的改变。

历史塑造了中国人重人文轻数理的思想,但同时也塑造了一种中国人的人文情怀和人格精神。21世纪科学技术已发展到与人类社会相处的极致状态,文化的冲突愈演愈烈,人类社会正在呼唤和平、呼唤人文关怀、呼唤科学与情感精神的结合。人类生活需要物质的繁荣,更需要人文精神的弘扬;需要科学技术所带来的生活享受,更需要人文精神的关怀。优秀的文化生存环境也需要与人共存,并能互相协调发展,相互补充完善,相互依存,共同持续发展。总结人类一切文明成果,把自然科学与人文艺术整合统一,创造一个人与自然生态共荣,与文化生态共存的和谐空间,这种创作理念是历史赋予我们的责任。

动画借鉴传统造型形象有利条件较多,因为几千年形成的中国本土艺术语言比较恒定,有着深厚的受众群体,从文化传承的血脉上是无法割断的,尤其是艺术造型元素突出,有较强的包容性,传承着文化脉络的基因,具有物质文化和精神文化的多重因素。如何把这些无形的资源开发利用好,用于动画造型之中,应该说是振兴中国当代动画产业的一大命题。

3.3.2.2 文化的传承与借鉴

文化上的借鉴与传承,并非是空洞的概念,的确需要有识之士从研究入手,从创作开启,运用当代先进的科学技术手段对传统的形式重新解读,并融入市场之中,获得更大的社会和经济效益。我们注重对本土文化的继承,其目的是为了更好地发展现代化的动画产业,借鉴传统也是要更好地服务于现代人的文化生活。在继承的同时,我们也应该认识到,从本土文化中寻找动画语言并非是照搬照抄,如果仅把一些传统文化样式、民间美术的题材和表现形式直接搬到动画片上,或许永远找不到与时代的对接点,也就无法找到动画的本土文化基因。如果照搬敦煌壁画、中国水墨画、民间剪纸、皮影、玩具等的具体形象,将无法脱离它自身的功能特点,或许又走入模仿抄袭的怪圈而不能自拔。如果在造型的形态、制作工艺、技术加工及传播形式等方面不能形成动画的一个整体,那么动画造型艺术再美也无生存的价值。

3.3.2.3 多元化的文化传播

动画是一个形象化较强的文化产业。文化是艺术的内涵,动画是各国精神内涵的文化形象,具有象征性和多元性。如何让动画片富有活性呢?必须依托于文化的底蕴。

首先,在观点内容取材上凸显文化品格的深度和广度,文化品格就是民族观念体系的本性透露,也是文化现象的社会指标。在动画艺术里,观念体系是最重要的构成部分,是动画行为和动画文本在抽象精神层面上的集中体现。通过动画文化的隐喻性再现,在物化对象的象征形式中囊括了一切超越个体之上的思想、信仰等抽象的价值观念。

其次,在艺术形式上,借用民族元素,传达文化符号。借鉴民族的艺术形式,丰富艺术表现语言。有效的民族语言,可以快速传递形象意象。中国动画片《老鼠嫁女》中的角色形象,融合了剪纸艺术形式,捕捉到了民族文化视觉元素,浓郁的民间味道亦使视觉形象鲜明(图3-13)。

动画作为一种文化传播符号,承担着文化传播意义。文化的传承和新的动画语言手段的结合,是动画艺术走向生命之路的方法,同时将优秀民族文化艺术形式与现代先进技术结合起来,进行创新和发展,中国的动画才能以崭新的、丰富的面貌展现于观众面前,才能成为观众喜闻乐见的好作品。我们必须充分认识和理解本民族的文化精髓,了解大众的审美心理和精神需求,并将本土文化精神融入动画这一形式中去,使这种具有时代特色的大众艺术形式,散发出独特的本土文化个性魅力,同时也为弘扬中国本土民族文化找到一条更易为大众接受的影像之路。

图3-13 中国动画艺术《老鼠嫁女》

3.3.3 实验动画课程的创作要求

3.3.3.1 经典实验动画解析课程的内容与要求

本课程应是高校动画专业的专业选修课程。主要是讲授现代实验动画风格流派与经典作品的创作思维，对实验动画艺术的全面解析，以及不同风格的大师经典实验动画作品进行赏析；通过欣赏和分析国内外影视及动画经典作品，学习经典影片的电影剧作、视听语言、技术特点等方面的成功经验，在动画艺术理论和动画艺术实践之间建立起对应关系，并运用到自己的实际创作中去。主要从剧作、视听语言、影片结构、镜头画面、蒙太奇技巧、声画关系、主题风格等不同角度，对不同国家和风格的动画大师的经典作品进行讲解和分析，同时锻炼学生撰写研究分析论文的能力。

3.3.3.2 创作实践课程的内容与要求

（1）主要通过讲授经典实验动画作品的创作经验，使学生了解实验动画的创作特点。

（2）让学生更多地了解各个国家和各个时期的实验动画的风格及流派。

（3）使学生学会鉴赏和分析优秀实验动画作品，形成对实验动画创作的初步认识。

（4）了解并研究实验动画创作的本质、目的。

（5）了解并认识实验动画创作的基本过程。

（6）掌握实验动画的表现形式的区别及基本特征。

（7）了解并认识实验动画的制作方法与技术路线。

（8）加强并提高实验动画设计能力和制作技术水平。

（9）针对学生的各组实验动画作品进行汇评和展播。

思考题

如何才能实现实验动画造型风格的统一？

案例赏析

通过本章中列举出的动画大师的某部作品，分析其造型形式与主题内容的关系。

实时训练题

可用石膏翻制某个你自己喜欢的卡通玩具，学会翻模工艺。

第 4 章　实验动画的制作

4.1　实验动画制作工艺的设计

动画成为工业化生产模式是动画艺术与技术成熟的标志，体现在合理的计划性与生产程序化方面，因实验动画是具有明确的实验性，要达到某种效果，可尝试新的制作工艺与制作方法，但是也需要我们遵照一切已固化的动画制作工艺流程和标准，在已知的动画庞大的制作系统里，需要我们学习并掌握的知识很多，特别是实验动画的制作手段不胜枚举。定格实验动画的制作就是非常典型的例子，但本教材篇幅有限，只得列举某一个具体案例，所以我在下面就以人偶模型制作工艺及规范程序为例。

4.1.1　实验动画前期制作

实验动画在前期制作过程中很大程度上依靠手工制作，手工制作决定了泥偶定格动画具有淳朴、原始、色彩丰富、自然、立体、梦幻般的艺术特色。材质是泥偶动画的标志，但其在实验动画片中又不是孤立存在的，各种材质在片中应相辅相成。

4.1.1.1　实验动画前期创作工艺流程

实验动画制作工作全流程：创意构思—文学剧本—文字分镜头—导演阐述—人物设定—环境设定—形象设计—画面分镜头设计—标准造型设计（人物、场景、服饰、道具）—美术风格设计—镜头画面设计—填写摄影表—原画动作设计—背景绘制—加中间动画—描线与上色（电脑、手工）—校对拍摄—剪辑—录音—声音与画面合成。

虽然实验动画和其他动画片在表现形式与制作程序上有所区别，那是因为实验动画需要不断地革新与探索，总处在实验阶段，但是规范的创作方法会给实验动画创作工作带来许多方便，并且常常是作品成功的保障。

实验动画前期创作流程时要注意：剧本创作、造型设计、背景设计、分镜头设计、原动画设计、动画合成、配音、后期校正等中期、后期的制作流程设计。

根据我们在教科书中所学到的知识，当我们进入到实践的实际制作阶段时，就必须按照实际生产制作的所有的规范要求去做，首先是建立一个团队，组建一个制作小组，针对每个同学所从事的岗位以及前面所学专业知识的熟练运用要求具有统一性。

逐步适应动画制作团队的组织与协调，分工与合作（每个小组 3 人以上）。

掌握实验动画片制作中的各个环节的技术要求与要领以及每个同学的每个环节与其他环节的技术性协调统一。

4.1.1.2　制作工艺的设计规范

定格动画是实验动画中最常见的类型之一。定格动画（Stop-motion Animation）作为一门已为人们所熟知和喜爱的影视动画艺术形式，它是通过逐格拍摄对象然后进行连续放映而完成制作的。我们通常所指的定格动画一般都是由黏土偶、木偶或混合材料的角色来演出的，这种动画形式的历史和传统意义上的手绘动画（Cel Animation）历史一样长，甚至可能更古老。在我国动漫产业发展十分迅速的今天，定格动画作为动画家族的一个组成部分，也以其材质选用的多样性和制作手法的自由性在艺术创作与商业制作中占据着特殊的位置。

4.1.1.3 制作工艺的标准化

（1）模型制作的标准化；模型与场景在设计系统中统一参数与标准；统一设定比例单位为厘米（cm），如遇特殊情况，可根据实际情况换算成毫米，但是其他的材质名、文件名、模型制作标准图名等名称必须要统一。

（2）模型的分类；建筑物类人物类，因为后边的制作将一类别组织不同的材料，根据剧情和设计图纸的要求，还有常用（中等精细度）简单模和精细模型之分。

（3）模型材质；此项可根据设计要求而选定模型材料的质量与型号。

（4）模型文件名称（项目名称——细分类—）。

（5）材质的命名（材质的类型＋编号－项目名称——细分类—）。

（6）整体制作效果要求（模型制作详细方法、技术参数、指标设定等）。

4.1.2 制作图纸的完成

4.1.2.1 实验动画造型制作图纸的重要性

对设计者自身推敲的设计草图而言，基本无规范，图纸目的在于帮助设计者思考。在这个阶段，太过规范的图纸倒是对设计者思路的限制。我们往往有这样的体会，随心所欲画出的线条往往比我们毕恭毕敬描出的线条有生机。随心所欲、天马行空可能是这个阶段图纸的一大特点，图纸看起来甚至杂乱无章，而正是这些看似杂乱无章的图纸蕴涵着造型的灵感和生气。

虽然看似杂乱无章，但还是有一定的规律蕴涵其中。这不仅仅是因为造型本身的语言规律，更是因为"动画是创造一个鲜活的世界"，动画造型如同影片中的角色，它的这种表演特性决定了设计者除了要考虑一般意义上的造型规律外，还必须考虑造型"活"起来以后的状态。这时候，除了一些探究造型本身的手稿外，转面图、结构图、动态线及骨骼图、表情图等就成了帮助设计者思考的好助手。

结构图：考虑动画造型的合理性。

比例图：考虑造型之间以及每个造型的比例关系。

细部图：用于推敲造型细部的图纸，比如衣服褶皱等。有全身细部图、头部细部图、道具细部图等。

动态线及骨骼图：动态线是从头顶贯穿角色的一条虚拟的线，是动作设计的依据。骨骼是造型的内在结构，是动作合理性的参考。

表情图：设想角色表情的图纸。

用于各方交流探讨的图纸，需具有一定的规范性。它能帮助各方面读懂、理解造型师的设计意图，对于造型是否能和编剧、导演、美术设计意图合拍进行研究。

当然也有些实验动画是有了造型以后才有故事、动画的，一开始的造型可能根本没有考虑实验动画"动"的因素。

在做实验动画之前，在保留原造型韵味的同时必须进行一些改造，规范一些造型元素。比如《粉红女郎》片头是一段按照漫画造型进行创作的动画，是先有了朱德庸的漫画形象再进行片头创作的。这种类型的造型，就必须进行改造，必须进行规范，否则，一旦造型动起来，就可能会造成混乱。如某女郎的配饰蝴蝶结到底是在左边还是在右边，漫画中可以不讲究，只要好看就行，不论在左还是在右，大家都能读懂。但是如果做成动画，就必须明确蝴蝶结的位置，随意乱画的话，当女郎转动身体时，一定会出现蝴蝶结在头顶乱跳动的情况。这个是必须避免的。

图 4-1 粉红女郎的人物造型

在造型设计完成之后，需要仔细整理原先的草图，明确表达已设计完成的角色造型，为进一步进行实验动画创作及制作而绘制图纸，这些图纸必须明确、规范、详尽。

4.1.2.2 绘制实验动画造型图纸的必要性

任何动画造型设计与制作都有规范与标准，而学生们在经过天马行空般的基础造型练习之后，再回来对实验动画造型设计的规矩进行研究是非常有必要的，否则将无法进入制作阶段，更无法最终整体完成一部实验动画片了。

根据剧本（文字）进行造型（图形）创作，为后续各种工作提供可依据的形象参照（实验动画造型图纸，如同写文章打草稿一样）。这些造型在设计过程中，必须运用造型语言绘制大量草图来进行造型创作、研究、探讨。

对于创作者自身而言，草图对于考究造型语言、推敲造型方式是必需的，而且在推究造型的同时往往会获得意想不到的灵感。

由于实验动画创作过程往往是一个多工种配合的过程，最终的实验动画造型必须符合剧本，与导演、美术设计等的意图达成完美统一，所以在造型创作阶段，造型师需要与编剧、导演、美术设计师等作充分探讨，以确定造型风格、造型语言。这时候，一系列清晰的图纸表达无疑为这种交流探讨提供了基础。

造型设计确定之后，清晰明确的造型可为进一步的实验动画创作、制作打下良好基础。

实验动画创作、制作过程是一个各方配合、通力协作的过程，要使最后的动画贯彻造型设计的意图，最后的造型不变形、不走形，清晰明了、详尽规范的造型图纸无疑是这一目的的坚实的基础和保证。

根据立项书、剧本、分镜头、气氛图，进行收集资料的方法。

(1) 了解团队合作的重要性与方式，并逐步适应分组分工与协调，企业项目要求规范。

(2) 掌握实验动画创作（制作）流程与立项书事项。

(3) 掌握从剧本创作到后期制作的所有工作。

(4) 掌握个人的每个制作环节的具体情况，制定详细制作方案。

(5) 讲解分镜与场景设计、角色设计的制图方法。

(6) 师生互动，集体讨论，然后进行分组布置，分配制图工作。

(7) 讲解设计、制图方法与素材搜集方法，使用多媒体举例。

(8) 收集材料的任务，分项布置各场景、角色、制图工作。

(9) 制定材料运用等分析，制作程序的修改与第二方案提交。

(10) 师生集体讨论总结，学生汇报并展示制图作业后点评。

4.1.3 各种材料的选定

经过严谨的实验动画文学剧本、分镜台本的文本创作与动画角色造型的创意设计后，就要开始考虑动画角色的骨架、服装及道具等的制作问题了。泥偶动画角色的造型主要分为两部分：骨架和附着在上面的黏土，它们之间的关系如同骨头与皮肉之间的关系。然后，再进行各种材料的介绍，根据图纸上的要求进行各种材料的选定，如各种黏土的介绍及制作技术的要求等。以下是骨架制作的案例。

4.1.3.1 骨架的制作

骨架，作为整个角色的支撑，它承担着角色的各种动作姿势任务，其制作是非常关键的。首先要做到结实，不容易损坏，这就要求主要关节处能够反复变形调整而不容易折断。目前，国内还没有专业的定格动画骨架制造商，而国外的骨架在价格上都比较昂贵，一般以关节来定价位，角色的关节越多，就意味着制作成本越高，这也在一定程度上限制了国内定格动画多元化与专业化制作业的发展。当然，对于成本较低的小团队独立创作来说，采用容易塑形的金属丝作为骨架制作的替代品基本上也能满足需要。鉴于铝丝和

铅丝（保险丝）的质地都较软，容易摆捏动作，因此是较好的选择。铜丝或铁丝也不错，关键部位还可以考虑用银丝。究竟哪一种金属丝更合适，需要依据对造型和动作的设计要求来确定。

如果片中动作的运动幅度很大，尤其是在需要拍摄高难度的动作时，骨架会有大幅度的扭曲，这就要求骨架本身要有很强的易折易弯但又很坚韧的特性。在制作骨架时，应该充分考虑到动画角色的特性，可以选择铝丝、细铁丝、粗铁丝及铅丝等多种材料，泥偶人物身体各个部分也可以使用不同的材料。比如细铁丝易折而不易断，柔韧度和反弹性很强，可以用它来做人物角色动作最繁多、运动最灵活的手和胳膊部分，而腰部和颈部虽然动作不是很多，但是要分别承受整个身体及头部的重量，因此就要有很强的固定性，而粗铁丝的硬度很高，正好可以在这些部位使用，尽管摆捏动作时要多消耗点气力，但是却不会轻易折断。铝丝材料弯折多了会断，但却有相当好的柔韧性，至于前面所提到的银丝，虽各方面性能很好，但由于成本过高，在类似的小成本创作中则不会太多涉及。

骨架，就像盖楼宇时的地基那么重要，必须做到细致、耐用，这样之后在其上开展的所有工作才有可能顺利地全面展开。试想，若在中期摄影进行得如火如荼之时，骨架突然断裂，那将是谁也不愿意看到的情况。所以，在定格动画创作初期做骨架的环节一刻也不能马虎，必要时可以多做一个备用。

4.1.3.2 附着黏土

以一般初学者的制作思维来看，骨架做完之后的工作便是直接附着黏土了。但是，在实际的制作过程中会发现，这样做的效果往往并不理想。由于黏土的自身重量问题，若将整个身体做成一个实体是不容易附着到骨架上的，甚至可能直接影响到后续的吊线控制等工作，使得调整动作更加复杂和困难。最好的解决方法便是增加填充物。填充材料采用一般的塑料泡沫即可，用小刀或其他切削工具将其削截成需要的形状插在骨架上，然后用黑胶带缠牢就可以开始给动画角色裹泥塑型了。

黏土的选择主要有两个要求：一要好塑型，二要不沾手。好塑型，顾名思义，就是很容易将黏土按照设定的造型塑造出来，不要过软也不要过硬，在摆捏动作时容易控制而不会断裂。不沾手，主要考虑的是中期的制作环境因素。在中期摄影时，由于灯光的强烈照射，环境温度会升高，黏土则会软化，而黏土一旦变软，又会很容易沾在手上并弄脏动画造型，进而影响到画面的质量。目前市场上能买到的黏土有很多种，每种都有各自的特点，橡皮泥是最常用的一种。国内能买到的德国产的油性"莫拉塑泥"是质量较好的橡皮泥，其特点是色彩鲜艳柔和，手感细腻，没有难闻刺鼻的异味，长时间塑捏不沾手，是泥偶制作的好材料。当然，除橡皮泥外，还有纸黏土、软陶、硅胶、雕塑泥以及石膏、树脂黏土等，都是不错的选择。这都需要通过多多练习来掌握它们的特性，这样在制作的过程中就会多一些选择。

裹泥的时候，可以先把泥捏成球，以便区分。遇到没有的颜色，可以把两种或多种颜色的泥混合在一起揉匀，这实际上是个力气活，同时需要有足够的耐心。接下来，便是要把泥球擀成皮状，小心地附着于骨架之上。采用这样的做法，泥偶的重量就进一步得到了减轻，同时还可以节省材料。

开始介绍复制时需要用到的材料。复制作业可分为"制模"和"注模"两大过程。我们在这里介绍8种"制模"时要用到的RTV硅胶以及3种"注模"时要用到的CAST材料（无发泡聚亚胺酯树脂），另外还有一些复制作业时必须准备的辅助工具。

（1）使用硅胶的注意事项

（2）注模材料

（3）硅胶喷剂

（4）作业环境与服装

（5）量杯

（6）原型的制作

(7)制作外框

(8)注入硅胶

(9)脱模

(10)脱模;有黏土;滴管等。

4.1.3.3 人偶模型翻模制作工艺

实例:骷髅干尸的人偶制作流程示意图

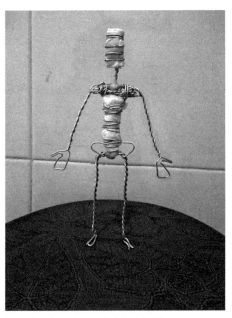

图 4-2 先用铝丝做好人偶的骨架

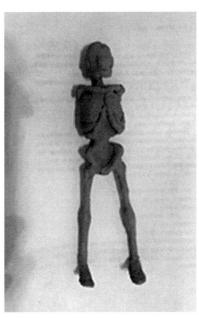

图 4-3 然后给骨架上裹泥,此处用的是精雕油泥

图 4-4 分别完成局部的塑形

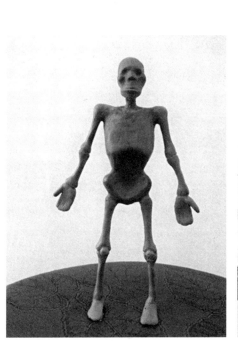

图 4-5 最终完成人偶的造型制作

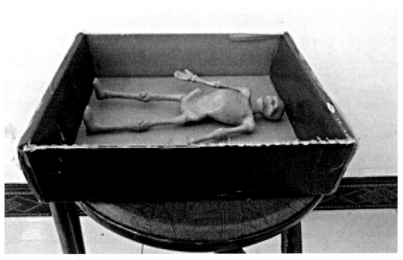

图 4-6 做一个比人偶略大的封闭空间,尺寸就地取材,找了一个大小合适的纸盒

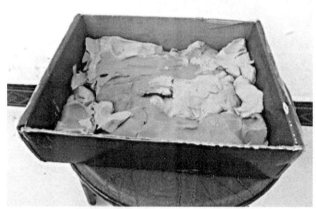
图4-7 在纸盒内铺好软的橡皮泥

图4-8 用日光或酒精灯加温后,将泥铺平

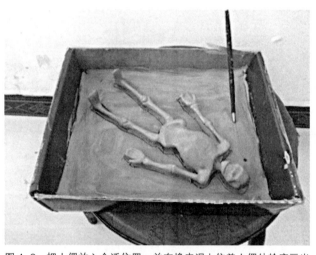
图4-9 把人偶放入合适位置,并在橡皮泥上依着人偶外轮廓画出形体框

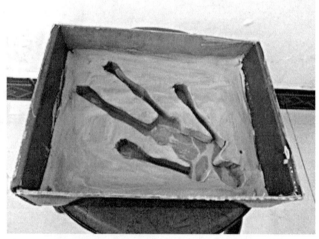
图4-10 再把形体框以内的橡皮泥掏空,但要保留好人偶完整的形体外轮廓

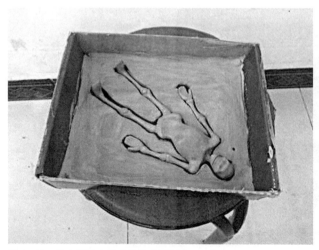
图4-11 将人偶放入已空的轮廓线以内

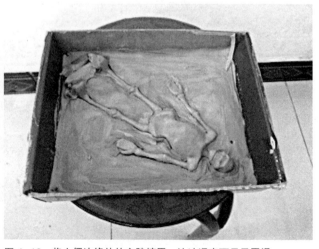
图4-12 将人偶边缘处的空隙填平,让油泥表面尽量平滑

第 4 章 实验动画的制作

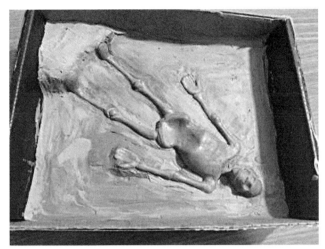
图 4-13 将人偶边缘处填平之后,让其晾干

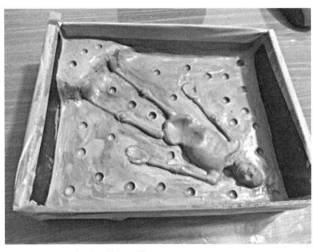
图 4-14 用圆角刮刀做好凹槽

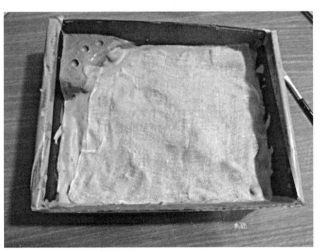
图 4-15 导入少量和好的石膏,将人偶盖住,一边倒一边用排笔往人偶身上刷,这样人偶身上不会有气泡产生

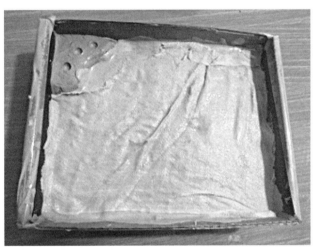
图 4-16 然后在石膏固化之前,放入一块大小合适的纱布,石膏模具加入纱布,可增强石膏模的强度,再重复13的步骤,倒石膏,放纱布

图 4-17 直至倒满石膏,等待固化

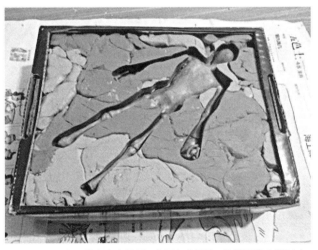
图 4-18 石膏固化会产生热量,在石膏冷却前,将模具整个翻过来,将纸板底部掏空

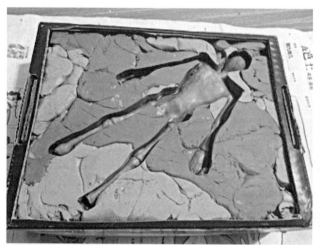
图4-19 此时可看见之前铺上的油泥

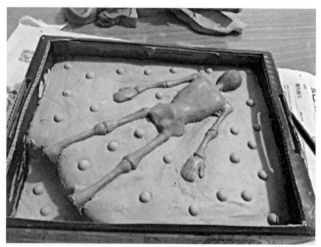
图4-20 趁热将油泥去掉,冷却后再去会做将会增加工作量和难度

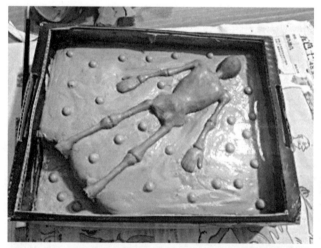
图4-21 将人偶周围的泥巴去除干净,在石膏模上刷满凡士林做隔离剂

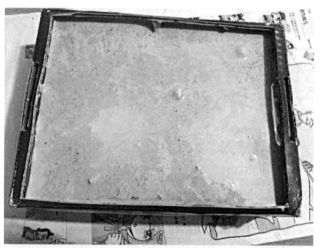
图4-22 导入少量和好的石膏,一边倒一边用排笔往人偶身上刷,这样人偶身上不会有气泡产生

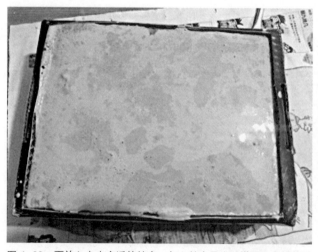
图4-23 再放入大小合适的纱布,加入纱布是为了增强石膏模的强度,再重复之前导入石膏的步骤

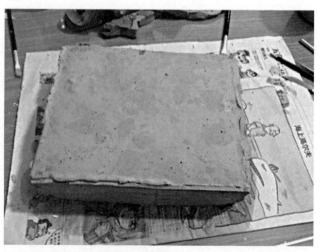
图4-24 在等待石膏固化后去掉纸壳

第 4 章 实验动画的制作

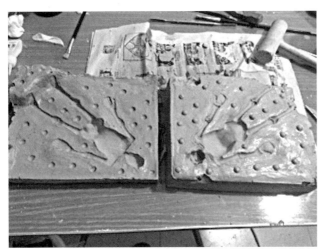

图 4-25　开模，撬模时，为了不损坏石膏模，要从四周往中间撬

图 4-26　将硅胶调成需要的颜色，可用油画颜料调和

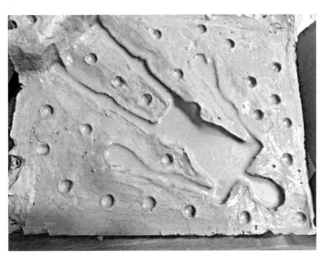

图 4-27　将调好的硅胶加入固化剂后，用排笔刷入模具内

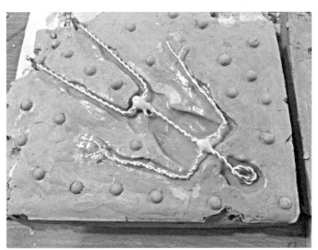

图 4-28　依着模具做好骨架，此处做的是简易铝丝骨架

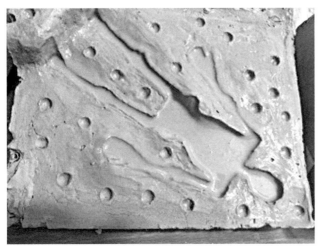

图 4-29　骨架上刷好硅胶，加入填充物，放入模具内

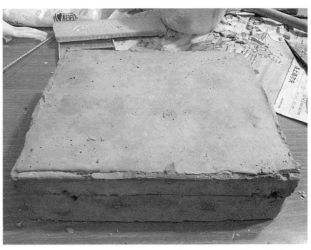

图 4-30　在模具内倒满硅胶，硅胶溢满模具为宜，然后迅速合上两半模具

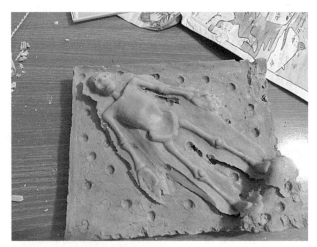

图 4-31　等待硅胶固化后开模

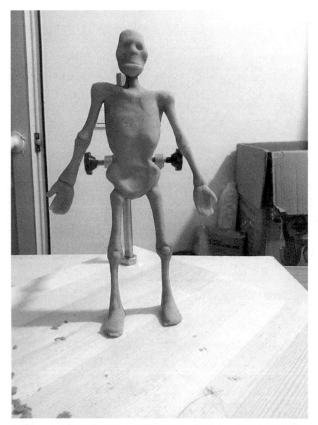

图 4-32　将脱出的硅胶人偶进行修理，用剪刀、指甲剪等将中缝出的硅胶去掉完成

（1）制作外框：在翻模时必须准备一个盒子来放置原型，用瞬间接着剂稍微固定原型，注入硅胶。原型与底板必须完全密和，防止硅胶把原型整个包住。

（2）注入硅胶：硅胶使用前需要搅拌，然后倒进容器仔细量好需要的比例，再混合进去慢慢地、均匀地搅拌。多了或少了都不行，多了硬化得快，少了会使硅胶收缩力提高。搅拌之后便将硅胶轻轻倒入盒子，或者先用毛笔刷一遍再注入硅胶。

（3）脱模：硅胶倒好之后将盒子放在平的地方，不要再去碰它。在 25 摄氏度常温下，通常 5 小时便会硬化，大致上使用手指触摸感觉到弹力，可不会觉得粘连。确定硬化后，可以拆掉盒子，小心取下原型。

基本注意事项：

适合一般模型制作使用的制模用硅胶是缩和型硅胶。和附加型硅胶相比，收缩力比较大、强度比较差，不过拿来制作模型，精密度是绰绰有余了。

不论是硅胶还是注模树脂，使用前都必须仔细搅拌，这时适合使用玻璃棒搅拌。搅拌时，水汽会渗入树脂内，造成气泡，所以最好不要使用。

混合注模树脂时，重量比为 1：1，为了将剂量调整得更加准确，最好能使用精密的秤来测量。注模树脂在使用时会散发有害气体，因此在室内作业时必须打开抽风机，让空气流通。作业时将风扇放在身后，将抽风机放在前方，经过这样的通风，便可以减少吸入化学反应（硬化）时产生的气体。

薄的塑料手套破损的话，可以立刻丢弃换新，而且价格也不贵，用起来相当的方便。戴上除臭防毒口罩，尽量减少吸入有害气体，同时穿上围裙，戴上手套，做好保护自己的措施。

4.2　制作技术的实施

根据完成的剧本要求，分镜头和设计稿，角色设定和场景设计图，制作图、气氛图、道具，骨骼的制作流程与技术要求，相关资料汇集，进行各种材料的准备，了解各种材料的特性、了解不同材质的制作方法，为实验动画片创作做材料准备。

4.2.1 综合材料的应用与制作

如果想让泥偶动画角色的表情足够丰富，仅仅制作一个头部模型是不够的。由于泥偶材质特性的限制，角色的表情在一个头模上的塑造是无法满足需要的。一个泥塑的面孔,反复地摆弄表情,五官轮番地变化，很容易造成人物的走样。因此,在制作泥偶角色头部的时候，要根据人物的情绪变化多做一些不同的关键表情以便随意更换使用。

4.2.1.1 人偶的服装制作

服装是人偶角色的重要外观，制作上亦马虎不得，要在严格的设计图稿基础之上进行很好的实践操作，并尽可能做得完美，这也就要求创作者应具有较高的手工制作技巧。服装制作水平的高低直接影响拍摄效果。

在人偶角色的整体造型制作完毕后，就要参照人物的比例和根据剧本要求进行道具制作与搭建场景了。用于道具、场景制作的材料没有什么特殊的限制，常见的有纸板、泡沫板、PVC板及木质板材等。需要注意的是，所选材料自身的颜色和可能呈现的画面色调应协调。画面表现出的色调对于最终成片的效果是至关重要的。如果作品中的场景计划使用三维软件虚拟完成，为便于后期的抠像，要配置一个蓝屏背景。

4.2.1.2 人偶的道具制作技法

与人偶相匹配的道具制作所选择多种材质，其步骤是：取出材料，铺上底色，然后在上边铺上另一种颜色，趁着两种颜色还没完全干的时候，用干笔小心地把两种颜色的界线给抹平，笔上的颜料不能太多，最好能先在面上抹一下，才不至于把漆面弄花。另外，在画的过程中要勤洗笔，保持笔的干净。融合的部位只限于两色的分界线，融合得太多就失去原来的目的了。

融合的技法当然需要实践和练习，一开始不妨用比例比较大的人偶来练，等到技术纯熟之后，即使人偶很小，也可以使用自如。真正困难的反而不是技法，而是处理，要用什么颜色来做受光面和阴影面，这事先要决定好的。

清洗是在铺好底色之后再进行的，如果是用油画颜料或丙烯颜料来铺底色，就要用性质不同的材料来清洗，而且不满意的话，可以洗掉重来。因为清洗的主要目的是降低颜色纯度，所以使用的颜料当然要比底色更暗才行。

当用多层次颜料涂画时，一定要注意颜料的薄与厚，用大一点的平刷笔在模型的每个角落，随后根据已涂的颜色效果进行做旧，就是用清洗的方法，可适当用稀释的表层颜色轻轻地涂抹在模型的凹凸面上，这样就形成了多层颜色聚集在模型的表面上，而为了使效果更加逼真，可用清洗的方法，在做旧之后，放置到它自然干燥，通常在首次做旧之后，我们还要再次擦拭模型原有的固有色，涂抹第二道颜料，不需要清洗就不必多这道工序，当然要根据效果而定。这里还有用笔涂抹或擦洗的技巧，如果朝某个特定方向擦洗上面的颜料，可能会表现出受到风吹雨打的效果，或者制造出泥水污渍的点子的效果，因此，制作任何物体，首先是底色铺完之后还需要做旧加工，是完全根据自己的创意设计效果而定。有一点要注意，渍洗做旧和渗墨涂抹很相似，但多层涂色与一次性直接调好做旧的颜色画上去在效果上有很大的区别，有些细小局部地方做旧时都会有变化的，在某处过度做旧修饰常会造成腻死的效果，所以千万别渍洗得太过火。以下是我们要进行模型制作的基本技法：泥浆的制造；泥水痕迹；沙尘的制造；雨刷的痕迹；透明重料的特性。

模型制作所使用的材料除了一般常用的不透明塑料之外，还有一种染好颜色的塑料，也有俗称为无颜色的塑料，顾名思义，就是透明的塑料，现在市场上所见到的玩具都是由物体本身固有颜色塑造的，但是我们自己制作模型，一般就只能用可买到的常用塑形材料，如硅胶，其他的特殊材料，只要适用于我们的模型制作，能达到我们设计的效果并能买得到，就可使用，这种特殊的材料可能制作出意想不到的效果。

举例说明：在黄色模型上喷上透明蓝色，因为遮不住底色，所以看起来像是黄绿色，这样的

颜色会比直接用黄色加蓝色而调成的黄绿色涂抹在模型上的效果更漂亮，更透明，更有色感。由于一般市场售出的黄色事先都加了白色，这已经是两种颜色在混合了，一般三种以上的颜色相加混合就很容易变不透明的脏色，而我们自己用黄加蓝色调制的颜色混色已是三种色相加了，可见在模型制作彩画工艺中其规律就是不要过多次调和颜色，那样就会逐渐降低颜色的饱和度而达不到预想的设计效果，所以我们可以采用这种透明遮染的方式做出黄绿色，避免彩度降低，增加色泽鲜明度，半透明或带颜色的塑料上加透明色的喷涂就可避免那种颜色调和后不透亮的效果了，就解决了重复调色、层次太多、色调变暗、缺少透明等质感的问题。我们可利用多种特性制作渐变色、透明遮染等技法表现出奇特的逼真效果。

如何解决"各种材料的使用与多种技法组合应用于模型制作"问题，恰恰是实验动画制作的课程中的核心课题，也是我们实践类课程的关键问题。

4.2.1.3 人偶的化妆处理

人偶模型的肤色是非常适合使用透明塑料的。除了可以做出人偶的化妆效果外，也能特意制造出有透明感的肌肤颜色，特别适用于卡通动漫美少女的制作效果。我们可以在实践课堂中做此类的人偶模型制作实验。

第一步是先在人物身上喷一层纯白色，然后再涂抹上透明的颜色。至于肤色怎样调制，则因人而异，我个人习惯是用透明橘色、透明红色、透明黄色以及一点点透明蓝色来调制，这样要比罩喷上透明肌肤色更深。如果加一点白，会降低透明度，既要解决肤色亮度又要有肌肤的透明感，稍微加一点白色可提高亮度，那么我们先在最底层铺上白颜色，俗称"打底衬色"，等干燥后立即将调好的半透明的肤色用喷笔喷上去，注意不要拿喷笔固定在某个局部位置上喷，距离不要太近，而是要不断移动喷枪，薄薄地、均匀地、慢慢地喷上，一遍干后再喷第二遍，直至达到效果。

如果同一部位喷太多次，就会渐渐变成不透明的橘色，我们就是想利用这种半透明的特殊效果，在下颚、膝关节、肘部等多处阴影较深的地方多喷几次，造成自然的渐变，立体感就出来了。如果是要制造日光浴之后的较深肤色，则不妨加入微量的棕色，重复多喷几次受阳光照射的部位，喷到深浅合适就行了。如果喷的颜色感觉太油、太亮，就会出现反光太强而质感像塑料的情况，稍微加一点消光溶剂调和在喷的颜料里就可以了。

4.2.1.4 金属质感的表现

汽车车身常用金属色的烤漆（如金属蓝色、金属红色），通常是直接在红、蓝色中添加银色调配而成，市场上买的各种金属色几乎都是固定调配出来的标准色，但缺少用旧的车身所呈现的汽车车体颜色光亮感，而且色彩饱和度、明度都需降低，只有自己加工做旧了。

如果我们先用银色作底再喷上透明色，就不会产生调色的缺点，而透明度高，成色更佳。要是再使用多层次的进行彩画、做旧，其效果就更好了。以市场上买的金色为例，通常成色都不那么纯，我们可以用银色作底，上面喷透明橘色，就能做出更美观的金色了。

因为是自制的金色，最好能一次就调好用量，足够所有的零部件的使用，尤其是机械之类的模型，如果分别几次调制其颜色，恐怕就会造成色调不统一的遗憾。正确的方法就是一次性调够全部的量，接着是薄薄地喷，随后再喷阴影的颜色也都集中在一次弄好。除此之外，金属色受热后会变色、排除调色的前后不统一问题，也可以采用透明色来表现。方法是调和透明红、透明蓝、透明灰色等，在色底漆上喷制，就能做出灰紫色的金属烤漆色了，只用一点时间，就能达到汽车金属车身的真实感，从此这个形象就很有逼真的效果了。

4.2.2 场景与角色制作工艺

4.2.2.1 场景制作的整体把握

一部优秀的实验动画影片，应该是内容与形式的完美结合。造型形式，特别是场景的造型形式，

是体现片子整体形式风格、艺术追求的重要因素。场景的造型形式直接体现影片整体空间结构、色彩结构、绘画风格，设计者应努力探求影片整体与局部、局部与局部之间的关系，形成影片造型形式的基本风格。

对实验动画影片造型的追求，探索实验动画片的造型风格是实验动画创作的重点。20世纪以中国老一代动画创新实践艺术家们为代表的"中国学派"，创作出了许多成功的具有独特造型风格的实验动画影片。我们去学习研究并传承下来。随着全球经济一体化，中国学派动画应当继续向全世界领域的扩展，动画造型设计的取材和造型风格还应吸纳更多异域文化的特点。

整体造型意识就是指对动画影片总体的、统一的、全面的创作观念。其原则就是：艺术空间的整体性、影片时空的连续性、景人一体的融合性、创作意识的大众性。

作为场景设计师，需要从宏观上把握影片的造型，要有驾驭整个作品的主体意识。在一部动画影片的创作中，场景设计师需要与导演等主创人员在创作意识上取得统一的认同，这是重要的创作原则。

设计师既要考虑设计效果方案，同时也要考虑设计的制作方案，并有机地结合其他手段，寻找最佳的实现场景设计方案，使每一种造型元素发挥到极致。这就要求设计师树立一种纵向思维和横向思维有机结合，以整体造型意识为指导的造型观念。

在场景的制作工程执行中，要把握主题，确定基调，在进行场景制作的时候，无疑要紧紧把握原设计的主调，因为那是艺术作品的灵魂，但是如何将这种存在于意念和精神中的主题灵魂表现在视觉形象中，就要考验设计者的功力了。其实方法也并不复杂，就是要寻找出影片的基调。

影片的基调就是通过人物情绪、造型风格、情节节奏、气氛、色彩等表现出的一种感情情绪的特征。

影片的基调就好像音乐的主旋律，无论乐章如何变化，总会有一个基本情调，或欢快、或悲壮、或庄严、或英武、或诙谐等。

在实际的工作中，创作意图的统一往往是以导演意图为主，这是为了使影片形成完整而具特色的风格。

完整性是一切艺术创作所必需的。作为场景设计师，要想达到宏观把握、整体处理，就需要设计师在设计之初先做一次导演，然后再进行设计。

正确完整的思维方式应该是：整体构思—局部构成—总体归纳。也就是先有一个整体的思路，再进行每个局部的设计，然后再进行总体的归纳整理。具体的做法就是要从"调度"着手，充分考虑场面调度，以动作为依据，为角色表演提供支点，展开冲突。

4.2.2.2 角色制作的基本要求

角色造型的制作，最基本的是要表明角色的胖瘦程度，头、躯干及四肢的比例关系，人物的种族、年龄、性别等。

一般需要加上角色经常穿着的服饰，来表明角色所处时代、地域以及角色身份、个人喜好等。要通过色彩形态来表现出角色的性格特征。

在绘制过程中，往往也会增加角色经常用到或持有的道具。如对于使用武力的角色，常常会让角色握有随身兵器。角色气氛图也往往表现角色最常用的动作，而不像三视图的绘制那样多采用站立姿势。因为三视图更重要的是表现角色身体各部分的关系，而气氛图是表现角色的状态和特征，特别是要表现角色的性格特征，用典型的表情、动作来绘制气氛图是比较容易达到目的的。

4.2.2.3 角色化妆的基本技法

（1）柔化技法

有时为了增加模型的立体感，我们会用深浅不同的颜色来塑造阴影，可是亮色与暗色之间的界线太分明也显得死板，那就需要用中间色调来融合两种颜色，这就叫柔化技法。这种技法通常用在人物的脸、皮肤，或衣服转折的地方，用阴影柔化而增强的效果，模型本身也有隆影，因模型缩小近8倍，受光部分与和阴影处的差异也会

随之而变化，所以需要靠各种技巧和方式来解决其效果问题，简而言之，就是要根据需要变换和调整明暗对比，其实也是渐变的一种技法，可见"柔化"就是一个比较实用的技法。①

(2) 柔化技法实例

柔化步骤：首先涂上底色，然后在上边再涂上另一种颜色，趁着两种颜色还没完全干的时候，可小心地把两种颜色的界线给抹平，再用白云、羊毛笔刷干扫揉搓使其对比溶化、减弱、柔和，但不能做得太多或明显，最好能先在上面轻柔地上下抹，才不至于把漆面整体弄花，在柔化的过程中也要勤洗笔，保持笔的干净，使得柔和的效果好，一般只限于两色的分界线，而又不失模型整体的面貌。

柔化的技法是需要根据设计要求和整体效果而定的，柔化得太多，就失去原来的目的了，而太弱又达不到预设的效果。一开始不妨用比较大的人偶来实验，等到技术纯熟之后，即使人偶很小，也可以运用自如。真正困难的反而不是技法，而是要用什么颜色来做受光面与暗影面关系处理。这些都是事先要预定好的。

(3) 平铺的方法

平铺通常是在深色底色上面扫上浅色，所以模型一开始要喷上最深的颜色，而且隙缝深处也都要喷到，这是平铺前必须做的，随后将基本色混入一点点白色，让明亮度稍微提高，就是我们要用于平铺的前提。

先在笔尖蘸上颜色，其颜色要比一般平涂时的颜料更浓，蘸得太多的话，可以在调色器上刮一刮，接着再用抹布或卫生纸把笔毛上的颜料抹掉，等到颜料半干，几乎变成粉末的时候，就是可以用来平铺的最佳状况。平铺的时候下笔要快，而且笔身要和模型表面保持垂直，用力均匀而不能太大，来回机械地轻轻扫刷，如果颜色越扫越少，笔劲可以稍微加大一点，真的扫不出颜色时，就要重新蘸颜色再来一次。不要因为怕麻烦，就

一次蘸很多颜料干扫上去，颜料太多就失去了平铺的效果，而且还会造成不自然的效果。另外，在同一部位干铺次数太多，会使表面反光而失去效果，也应当特别注意的。等到第一次干扫完后，再调出更浅一点的颜色，再做第二次干扫。第二次平铺时就要越扫越亮，而且平铺部位集中在突出的受光处，这样反复平铺几遍后，就可以做出看不出颜色分界的渐变效果了。基本上就像我们在地图上看到的等高线那样，平铺区域一次比一次更小，而明亮度则一次比一次更亮。除了用同一色系不同深浅的颜色来平铺之外，也可以用不同色系的颜色来平铺，这样不但能创造出明暗变化，还会制作出一些其他的特殊效果，换句话说，只要好好规划，你也可以做出和别人不同的平铺效果。

(4) 干扫的技法

干扫技法在做军事模型和人偶模型身上的金属部件的时候最常用。简单地说，就是在笔尖蘸一些半干不干的颜料，然后轻轻刷在模型表面上。如果模型的底色是深色的，可以用浅色干扫上去，这与干铺技法有区别，颜色越来越浅，就能表现出非常自然的立体感。如果使用过厚的颜色，可能会出现表层颜色的龟裂，但干扫技法可以制造出人偶和物体的风吹雨淋、日光褪色、泥水喷溅、油污造成老化等效果，其应用范围极其广泛，是各类模型制作的必备基本技法。

(5) 干扫需用什么样的笔

干扫通常要用狼毫板刷，而且笔毛还要切短一点，虽然每家制笔公司的产品都不太一样，最好笔毛要有弹性。美术用品商店里有许多品种，甚至还出现了一种专门用来干扫的扁平板刷，在水墨画的工具中也常用到一种干扫笔，使用它其效果也是一样的。

至于一般模型用的平笔，笔毛宽窄各有不同，笔毛的品质也不一样，一般羊毛的偏软，而棕毛的较硬。不过因人而异，只要每个人用得习惯而

① 渡边．超级模型制作技法讲座．尖端出版有限公司．许嘉祥译．

又能达到效果就行。在制作中,用干扫笔时,首先把笔毛前端太软的部分切掉,要用刀片来切,而不要用剪刀剪,因为剪刀剪得不齐。切好之后,用打火机轻轻烤一下笔尖,可以使笔毛的毛尖更匀整。如果是尼龙笔毛,千万不能用火烧,因它一遇到火,毛尖会熔成圆球状,反而不能使用了。

(6) 什么是渍洗

基本上,渍洗就是用大量溶剂稀释涂料,然后刷在模型表面上。因为稀释涂料会聚集在模型的缝隙和凹凸边缘,所以能增强立体感。做法和参墨有点相似,不过参墨线是用来增强凹凸的清晰度,而渍洗则是涂抹在整个模型上,降低整体的色调,算是做旧效果的其中一种,但效果不同。

(7) 渍洗实例

清洗是在做好了底色之后再进行的,如果是用丙烯颜料做底色,就要用性质不同的涂料来渍洗,有的涂料浸透性强,而且不满意的话可以洗掉重来。因为渍洗的主要目的是为了降低色纯度而增加质感,所以使用的涂料要比底色更暗才行,涂抹渍洗的涂料时,浓度要比参墨的颜料更稀,用大一点的平笔涂抹在模型的每个角落,适时稀释的塑料会很快聚集在模型的凹凸线上。洗好之后,放着让它自然干燥,通常在参墨色之后,我们还要擦拭掉溢出来的颜料,不然清洗就达不到应有的效果了。如果朝某个特定方向擦洗掉渍洗上去的颜料,其效果能显示出风吹雨打的感觉,或者制造出泥水溅踏的样子,因此,渍洗之后还需要做什么加工是完全靠自己的创意与设计的,还有一点要注意,渍洗和参墨线很类似,所以千万别渍洗得太过火,不然有些细小的零件或可动的部分都会因此受折损。

(8) 做旧的技法

做旧的目的是为了让模型看起来更逼真,由于实物在自然环境中会褪色、生锈、粘附油污、掉漆,如果我们把模型用化妆的方式加上某些效果,就更能增添模型的真实感。这需要制作者平常就注意各类物体在自然环境下的变化,做模型的时候才可以举一反三,自创出特殊的做旧方式。

接下来我们举几个例子,来看看有哪些最普通的做旧方式。

(9) 做旧的泥渍

做旧的技法中最具代表性的就是泥渍。汽车车身上常常会沾有泥斑和泥水溅过的痕迹,在模型世界中,我们常用研磨粉来代替。首先用树脂系涂料调出泥色,然后混入少量的研磨粉和消光剂,这时要特别注意的是,虽然调出来的颜色看起来很深,但实际等到涂料干燥之后,消光剂和研磨粉会恢复本来的明亮颜色,所以最好先做一点局部实验,看看效果如何。还有一种更偷懒的办法,就是用一种装修的外墙涂料,表面有一种粗沙色,涂料里混合了微细的沙子,干燥之后会有不平整的沙沙的质感,而且可以和其他水性涂料混合,调出自己想要的泥水颜色来。模型的泥渍不只有这一种模式,如果需要风沙的刮痕,可以用干扫法表现,如果是泥水溅渍则要考虑到用面喷笔小心地喷上。用上各种方法之后,模型的真实度就大大提高了。

4.2.2.4 完成制作的程序与要求

(1) 作品欣赏:经典实验动画的场景的设计意图与思路,动画中空间、时间的基本概念和场景设计的基本原理。

(2) 经典实验动画剧本中对情节与场景的描写的分析讲解和经典场景设计赏析。

(3) 通过自选原创实验动画剧本中的情节与场景描写进行场景设计等相关内容的构思、设计、绘制或制作,设计说明书的撰写,设计的规范化、专业化要求。

(4) 解读剧本并分析实验动画创作中空间的基本概念和场景设计的基本原理、方法及构思造型设计。

(5) 熟练运用所学知识,进行实验动画造型的设计中色彩归纳、风格与表现,人与景的比例对照等技术参数,绘制或制作出有个人艺术特色的设计方案。

(6) 要设计出与故事情节发展有机联系的场景设计、场景与角色的标准化关系处理与道具设

计方案。

（7）不同动画场景、景物、道具的三视图、比例图、透视图表现，空间、透视、体积、质感、气氛图的设计与绘制。

（8）分析场景的设计、绘制、制作与拍摄的关系并列出制作工艺流程与计划。

（9）随实验动画制作阶段的完成，撰写总结说明。

4.2.3 集成拍摄技术

经过了长时间的前期准备，终于迎来了中期拍摄，这个环节是定格动画最独特、最繁琐之处。从技术上来看，它更类似于实拍的电影，而异于传统动画片的制作，因在拍摄实验动画片时，除了先看剧本外，最重要的就是看角色和场景造型设计。实验动画的造型设计工作是最具挑战性的，它不但要求具备丰富的生活经验，也要有敏锐的观察能力，此外，还要能够完全掌握动画制作技术和拍摄技术的特性。

4.2.3.1 实验设备的基本要求与标准

4.2.3.2 摄影的设备准备

随着科技的发展，数码设备得到了较为广泛的应用，也使定格动画爱好者们有了更多自己动手制作动画的机会。一部定格动画制作的常见设备有：

（1）相机（DC 或 DV）

相对来说，定格拍摄选择数码相机更为实用与方便。当然应尽量选用规格高一些的，最好可以手动白平衡和手动对焦以及手动调节快门速度与光圈，这样在拍摄时就能更加得心应手。实摄时，要讲究相机的稳定性，配备快门线或遥控器以及结实、重量感强的脚架，尽量避免相机因出现不必要的晃动而造成的拍摄图像与背景的抖动。当然，我们也可以模仿实拍电影那样，使用2机位或3机位同时套拍，后期合成的时候剪辑的空间就大了许多。

（2）拍摄台

这是定格动画角色模型的舞台，角色模型在上面进行表演。拍摄台要求坚固结实，不易晃动

项 目	名 称	详 细 配 置	数量
网络线拍系统	网络线拍系统	一、软硬件指标要求	2套
		1.HD Linetest V5.1 网络线拍软件（全功能版）安装光盘	
		2. 软件加密锁	
		3. 软件操作手册	
		4. 宝狮602A 视频捕捉卡：PCI 结构，与 VGA 卡不需要任何外部连接；支持 YUV4:2:2 真彩；全面支持二次开发；支持所有的 VGA 解析度；提供单帧（BMP）多帧（AVI）或连续采集等；最高分辨率为 384×288(30 帧／秒)；静态 768×576	
		5. 视频线	
		6. 敏通摄像机	
		7. 摄像机电源	
		8. 日本精工镜头（8.0mm F1.2）	
		9. 翻拍架	
		10. 教学光盘	
		二、技术指标要求	
		1. 图像线条清晰度高，没有噪点，稳定性好	
		2. 支持彩色画稿拍摄	
		3. 支持扫描仪、视频采集卡、DV、webcam 等多种图像捕捉输入设备	

续表

项　目	名　称	详　细　配　置	数量
		4. 背景层和动画层的合成方式有多种：暗化模式、融合模式、相乘模式	
		5. 能连续采集8个帧，自动取最佳帧	
		6. 支持Windows XP及Windows Vista	
		7. 强大的网络传输功能，强大的网络功能，包括文件共享，建立镜像，把重要数据备份到服务器上，单向和双向的数据同步功能，减少数据传输量和出错概率，数据加密传输，信息即时交流	
		8. 线条分色功能，在不同图层的线条可以上不同的颜色，在合成之后，区分各个图层，从而观察出哪个图层的动作不协调或不流畅	
		9. 画稿智能拍摄，支持画稿修改及注释，图片能保存为PNG、JPEG、BMP等多种国际通用格式	
		10. 图层淡化功能	
动画纸打孔机	3-5孔动画纸打孔机	规格：3～5孔	5台
		中心距：101.6mm，标孔直径：6.35mm/长16mm/3.16m，宽孔直径：6.35mm/长16mm/6.35mm	
		最大冲剪厚度：≥0.5mm，台面尺寸：500mm×300mm	
		外形尺寸：500mm×300mm×95mm，重量：9kg	
定格动画实训室	定格动画制作软件	技术要求（提供软件著作权证书）	2套
		1. 全中文界面定格动画软件（重要）	
		2. 所有功能在一款软件里完成（重要）	
		3. 支持DV、模拟视频、USB网络摄像头、数码摄像机等多种视频捕捉设备	
		4. 对位动画功能，能够将已录制的视频自动进行分帧，让偶逐帧地模仿视频中的动作，从而使偶的动作更生动逼真（重要）	
		5. 帧亮度平均功能，能够将一系列的图片的亮度进行平均，从而减少视频中曝光的波动（重要）	
		6. 支持蓝色背景和绿色背景下的抠像	
		7. 支持使用抠像遮罩的方式来对抠像的图像进行调整	
		8. 支持使用色键技术来对抠像的图像进行调整	
		9. 支持抠像中的主图像的调整	
		10. 支持批量抠像图像	
		11. 能提供21个标记点，完美绘制出物体的运动轨迹	
		12. 支持声音同步功能，实现口型对位，将嘴型、眼球等位置的图片进行保存，便于再次出现相似表情的时候直接调用	
		13. 支持洋葱皮功能	
		14. 支持强大的回放设置功能，可以精确地查看拍摄的物体的运动轨迹	
		15. 支持强大的润饰工具（重要）	
		16. 支持间隔拍摄功能，保存系列图片的功能	
		17. 支持纸模式功能	
		18. 支持强大的射线添加工具	
		19. 支持相机、摄像机的实时显示拍摄模式，进行实时监控	
		20. 支持数码单反相机的多重曝光功能	

续表

项 目	名 称	详 细 配 置	数量
		21. 支持批量删除图像功能，将已录制的视频文件分帧的功能	
		22. 支持在已录制的视频文件中添加前景物的功能	
		23. 支持自动亮度计功能，可以方便查看各个图片的 RGB 的值	
		24. 支持拍摄过程中的像素平均功能	
		25. 支持多帧捕获功能，可以自定义每张图片持续的帧数	
		26. 支持硬盘监控功能，能够有效防止硬盘空间不足	
		27. 支持视频实时录制功能，制作宽屏电影功能	
		28. 将拍摄的文件导出 AVI，直接导入到 Premiere/AfterEffects 中进行后期处理	
		29. 支持在导出 AVI 的同时添加声音文件功能	
		30. 支持无限次的撤销功能	
定格专业智能拍摄轨道		双轴智能拍摄轨道，该系统由轨道、智能控制器、平台支架、云台、升降杆等组成	1套
		智能控制器内置电脑芯片可精确控制相机的位移，可设置位移速率和位移，精度毫米级，例如体现泥偶的高速运动则可以设置小的位移	
		独特的无线遥控器极大地方便了操作控制	
		设置好位移后，按照设置好的值移动相机；相机的高度也可以调整，系统还能复位到起始位置	
		分辨率：25μ（无细分），1.25μ（20 细分）（重要）	
		最大速度：50mm/sec	
		重复定位精度：5μ	
		最大静扭矩：1.6Nmm	
		中心负载：30kg（重要）	
		轴长度均为 1000mm	
		行程：820mm（重要）	
		导轨宽度 120mm（重要）	
定格动画拍摄器材部分		佳能 EOS 500D（全套）	1套
		佳能相机快门线	1个
		SanDisk Extreme® IV CompactFlash® 4GB	1个
		意大利 Manfrotto 齿轮云台 405	1个
		意大利 Manfrotto 三脚架 190XDB	1个
		宝狮 X Capture 视频采集卡	1个
定格动画灯光部分		锐鹰石英灯 LQ1000A	1个
		元科太阳灯 FH-150	1个
		锐鹰方形柔光箱	1个
		灯光三脚架，金图专业灯架 YH-605	2个
		专用滤光纸：100cm×90cm，颜色：G/B/R/Y/W/P	1套
定格动画拍摄台部分		背景拍摄台：全钢构架，高1m，长2m，宽1m，用于固定造型的位置，提供纯色背景	1套
		背景纸：提供抠像时所需的纯色	1套

第4章 实验动画的制作

续表

项　目	名　称	详　细　配　置	数量
定格动画造型部分		定位板：金属材质，长100cm，宽100cm	2张
		拍摄转盘：固定造型位置和造型旋转拍摄	1个
		ACA电烤箱ATO-M16A：外壳采用一体化本体黑亮静电喷粉设计，欧式简约风格	1台
		独特旋转烤架设计，使大块的胶泥也能均匀受热	
		多种加热档位选择，满足不同的烘烤要求	
		双层不锈钢金属烘烤架，可以同时烘烤更多	
		60分钟定时装置、闹铃式提示音，轻松掌握烹饪火候	
		底抽式接渣盘，收集烘烤时掉落的残渣，清洁方便	
		电器规格：220V，1200W（上发热管600W；下发热管600W）	
		产品容量：16升　颜色：黑色	
		外部尺寸：长：42cm，宽：26cm，高：27cm	
		内部尺寸：29cm，宽：18cm，高：19cm	
		整机毛重：8kg	
	压泥机	不锈钢制，全金属镀铬，结构紧凑、造型新颖、美观大方，可压制成0.3~3mm厚度，形状整齐、厚薄匀称，尺寸：22.5cm×18cm×14.5cm，重量：3.2kg	1台
	专业工具箱	用于盛装定格制作的工具和材料	1个
	金属骨架	高16cm，臂展14cm	5个
	塑型骨架	是制作定格动画角色非常方便实用的骨架，耐磨损，不变形，不易损坏，便于加工改造	20个
	速成钢、速成铜、速成铝	用于关节点间的粘合	30（各10个）
		操作粘合时间（分钟）：3~5	
		24小时固化硬度（肖氏）：75~85；抗压强度（MPa）：69~97	
		粘接拉伸强度（MPa）：5.5~6.9	
		耐温极限：121摄氏度（持续），149摄氏度（间歇）	
		耐化性能：耐油脂、酒精、酮、烃、盐溶液、酸、碱	
		收缩率：小于1%；	
		表面电阻（M）：30000；绝缘强度（KV/mm）：11.8	
		不挥发物：100%	
		存放期：最佳使用期12个月，3~5年仍可使用	
定格动画制作辅助材料		1. 方形铜管套组，做骨架可插拔处的关节用（2组）	1批
		2. 微型不锈钢工具刀组，塑造黏土用（4把）	
		3. 不锈钢镊子，细微处的处理用（1个）	
		4. 手术刀，1把刀柄10个刀片（1套）	
		5. 手术剪刀，塑造黏土用（1个）	
		6. 小钢锯，塑造黏土用（1个）	
		7. 小锥子，调节眼球的方向（1把）	
		8. 金属不锈钢碾泥棒（1个）	

续表

项 目	名 称	详 细 配 置	数量
		9. 挤泥器，带19个花纹片（1套）	
		10. 指甲锉，小面积打磨抛光（1个）	
		11. 40W胶枪、胶棒（胶枪1把，胶棒2支）	
		12. 弯嘴钳、尖嘴钳，塑造铝丝用（各1把）	
		13. 502胶，粘塑料、金属、木头等（1瓶）	
		14. 日本进口樱花牌超轻型黏土（20包）	
		15. 软陶，用于造型建立（10公斤）	
		16. 黄油胶（1个）	
		17. 胶皮手套，避免在泥上留上指纹（4副）	
		18. 口罩，防尘防气味（1个）	
		19. 草粉，场景沙盘用草粉（4两），能铺$1m^2$（1包）	
		20. 细砂纸，打磨用（3张）	
		21. 锡箔纸 规格：1盒5米（500cm×30cm）（1盒）	
		22. 高密度泡沫，填充包裹骨架（1块）	
		23. 医用橡皮膏，填充包裹骨架（1盒）	
		24. 进口万能粘贴用黏土（1包）	
		25. 透明指甲油，给眼球提亮（1瓶）	
		26. 眼球：直径(mm)，6、8、12三种型号（30对）	
		27. 铝丝：20m，可用于手工制作铝丝骨架（1卷）	
		28. 定格骨架制作光盘，提供详细的定格动画制作资料（1张）	

和松动，并有较好的拓展性，这样可使场景的布置更为方便和简易。

（3）摄影灯具

成功的灯光布置可以准确地暗示时间和营造气氛，动画片由于自身的特殊性，灯光可以比真人演出的影片更加夸张和色彩强烈。除了会闪烁的荧光灯，几乎任何稳定的光源都可使用，至少3盏的专业照明灯具可以很好地保证各类环境光线气氛的营造。灯具最好有光线亮度调节器，以便更好地控制光源。有条件的话，采用可调节光的强弱的影室专业灯具是最合适的。普通日光灯或钨丝灯会出现由于电压不稳定所导致的细微变化，拍摄时肉眼也许察觉不到，但后期合成时镜头画面往往会忽明忽暗地闪烁。适当的滤光片也是很好的，可以成为更改冷暖气氛的道具。

（4）电脑

摄影时可以随时将图像录入，并进行动检，在后期合成时用于修图、剪辑等，从而方便泥偶定格动画的制作。

（5）其他设备

根据不同的制作需要以及新创的制作技术，还可能涉及录音设备、专业制作软硬件系统，如迪生通博科技有限公司研发的 X-TOON 系统等。

4.2.3.3 完成拍摄课程

在实际拍摄中需要摆捏动作时，前期做的剧本与分镜就发挥作用了。制作人员要对泥偶角色的每个动作都心中有数，并考虑运动场面调度以及如何让序列的画面顺利地流动起来。为了防止画面的抖动，每摆一个动作，要在原地标出记号，不能随意挪位，以便下次继续拍摄。为了保持角

色在画面中的稳定性，除了尽量把它的脚加大外，场景地面采用密度高的泡沫材料也会起到很大的作用，这样就可以在角色的脚下扎上一些不易被察觉但可辅助固定位置的大头针，使摄影工作更顺利地进行。

光的选择在摄影时是一个很棘手的问题，虽然有一定的专业灯具作辅助，但是还必须有一个很好的拍摄大环境。许多人首先想到的是在夜间拍摄，认为这样光线是固定的，不会受到日光的影响，其实不然，因为拍摄时制作人员的位置不确定也必定会影响光线。假如是在白天固定的一段时间内，光线的变化反而很小，而室内的光线在从室外射进来时又是漫反射，正好与灯光的强度相冲淡，人的移动对其的影响也就不会很大了。

在摄影环节还需要一种非常专业的"空镜头"意识，指的是在每次泥偶角色进入一个场景开拍之前应在各个机位预先拍几张没有角色的空镜头，即备份每个场景。这样的做法将会极大改善画面虚焦的问题，而且当背景抖动时直接抠像换景就可以了。当然，大多数具体的摄影问题还要在实际拍摄中通过搜索现场解决。

在实验动画中期拍摄的相关课程中，我们要解决以下问题：

(1) 经典实验动画作品分析（摄影、DV、定格动画作品）。

(2) 拍摄设备的功能与应用技术讲解。

(3) 摄影与摄像的基础知识与技能。

(4) 根据镜头设计拍摄方法与计划。

(5) 分镜头、摄影表、时间线、设计稿与拍摄的关系。

(6) 定格动画的布光与拍摄。

4.3 实验动画的后期制作

4.3.1 素材合成与剪辑

到了后期合成的阶段，前期与中期的辛苦劳动的视觉化、成就感总算是出现了。首先要做的是一项很简单却很繁重的工作——图片处理。影片拍摄中，运动镜头不免会带来穿帮镜头，比如角色身上的骨架或伸入镜头的摇臂等，这时我们就要将一张张拍摄好的静帧图片按镜头号归集起来，借助 Photoshop 的"仿制图章"、"污点修复"等工具对素材进行二次处理，以达到画面色彩与光线的统一、角色位置与动作的准确对位，从而避免连续播放时的跳帧或者穿帮。关键是要有信心与耐心，切不可急躁。

视频合成，并不是简单地把所处理的图片拼在一起，加上音乐和音效便可以草草了事的，这需要导演和剪辑人员有完整的思路和精湛的技术才能使后期合成顺利完工。视频制作的软件环境并不复杂，Premiere 是一款简单易学、功能强大的视频剪辑合成软件，适合于一般的动画后期合成之用，有时候也可以选择特效制作比较有优势的 After Effect 或者 Combustion 软件。

素材的合成与剪辑是后期制作阶段的第一步，也是决定一部定格动画成功与否的关键因素之一。通过这道程序，导演赋予作品生命。影片拍摄中，运动镜头不免会带来穿帮镜头，比如角色身上的骨架或伸入镜头的摇臂等，这时导演就要将一张张拍摄好的静帧图片按镜头号归集起来，借助 Photoshop 的"仿制图章"、"污点修复"等工具对素材进行二次处理，再通过 After Effects、Premier 等软件将修改后的静态的素材串联成段，合成工作就完成了。与按照传统上影视动画后期制作的剪辑工作相似，导演将合成好的散乱的镜头段落剪辑成为完整的影片。导演要从大量的镜头素材中挑出最满意的镜头并把它们通过无技巧剪辑和技巧剪辑的方式组织在一起。无技巧剪辑是通过切的方式，在不改变镜头素材本身的时间的前提下，直接把两组镜头组接在一起；技巧剪辑则是镜头和场景的组接，通过 After Effects、Premier 等视频剪辑软件的滤镜实现镜头场景之间的组接。好的动画短片剪辑不仅仅改变了作品的时长，更涉及作品的段落构成和整体节奏以及导演主题思想的表达。

对于定格动画片的合成，只要把单张照片按

照序列帧排列即可。但鉴于片长及图数的情况差异，最好采取几个镜头一组分段合成的方法，剪辑的时候再合成成片。为了保持画面的分辨率，在分段输出时要以 None 的无压缩格式进行，这同时就对电脑的内存提出了较高的要求。

合成的目的是为了在前期创意文本以及中期拍摄图像的基础上提炼或是丰富镜头画面的信息量，所谓的镜头信息量主要包含画面美术构成（构图、色彩、光影）、镜头内外运动（角色运动、镜头运动）、特殊效果处理（粒子效果、文字效果、声音元素等）等方面。信息量取舍的依据来自于叙事与表达的需要，对观众来说，一个动画片看着是否舒服，取决于对这 3 种信息量的接受程度，即画面美术构成带来的情绪暗示、镜头内外运动带来的快慢节奏以及特殊效果处理的视听冲击。好的合成人员就像是大厨一样，先熟悉每种素材的属性质量，再通过一定的比例搭配火候最终呈现出一个最好的效果。

在实验动画的后期合成技术相关课程中了解并掌握以下问题：

(1) 影视后期非线性编辑理论概述。
(2) 后期合成软件的介绍及综合比较。
(3) After Effect 基本操作及初始设置。
(4) 合成的创建与素材组织。

4.3.2　声音的处理与效果

如果说素材的合成赋予了影片生命，那么声音则是影片的灵魂。配乐永远是一部成功影片后期制作的重头戏，这不仅仅是因为它为影片增加了一种体感交互方式，更是因为它能够引导着观众的情绪，跟随着导演想要抒发的思想情绪从故事的平淡走向高潮。音效也是影片不可或缺的部分。音效的采集有两种形式：音效采集和模拟音效。音效采集是录音师根据剧情需要，前往能产生相关声音的地点进行声音的现场录制的过程；模拟音效也称为拟音，是拟音师运用想象力在录音棚里创造出剧情所需要的声响的过程。声音效果的采集工作完成后，导演通过 Premiere 等编辑软件将录制好的配音和配乐匹配到视频文件上。非线性编辑系统在这方面有着更明显的作用。在操作界面中，声音的波形图像非常直观地显示在音轨上，并且这声音文件可以沿着音轨自由地前后移动，搜寻准确的位置。如果镜头画格数与声音的波形有差异，软件还可以方便地通过增加或是删减画格来确保声音和画面的准确对位。

(1) 通过对数部经典音乐作品的分析，认识音乐语言的陈述结构、曲式结构，认识音乐语言中的和音色彩、配器色彩，声音效果，对白，认识它们置于影片中的艺术作用及其表现力；拓宽对动画与影视作品中的音乐、音效、对白的感知视野，从而在为自己创作的艺术作品选配和编创音效时能够做到"有的放矢"。

(2) 通过对 Adobe Audition 软件的学习，能够熟悉或掌握音效声音编辑中的基本技术与技巧，从而使音效声音与影片就节奏的结合层面得到保障。

本课程教学以赏析及实用为原则，将音乐、音效、对白语言中的各概念化内容实例化。通过本课程的学习，使学生懂得如何把握音效语言的实质，如何利用音效以及专业的编辑技术手段为自己的艺术作品添加魅力，与此同时，提高个人的人文素质。

4.3.3　实验动画的后期合成

定格的实验动画通常是使用实物进行拍摄的。刮风下雨、火焰燃烧等大自然常见景象以及电闪雷鸣等视觉冲击力极强的奇幻场景，如果还用传统逐格拍摄的方法制作的话，不仅在拍摄过程中会出现困难，而且画面效果也很难达到预期效果。这时，我们就需要借助视频特效的力量来完成。利用 After Effects 等软件的多重曝光、键控抠像、粒子特效等技术以及 CG 技术（Computer Graphics，电脑图形图像），我们几乎可以创作出导演想要达到的任何视觉特效，让想象中的情形富有真实色彩地展现在观众面前。

在实验动画后期制作的课程中要完成以下各项基本功能：

(1) 层设置、关键帧设定及动画控制。
(2) 文字动画及特效。
(3) 键控抠像、遮罩及遮罩动画。
(4) 滤镜与特效。
(5) 优秀作品鉴赏与课程创作布置。
(6) 3D场景设置及摄像机控制。
(7) 运动跟踪及表达式技术。
(8) 粒子与仿真特效。
(9) 插件与特殊效果。
(10) 声音合成、输出设定与影片渲染。
(11) 课程创作综合指导与课后总结。

实验短片创作要求负责不同阶段的学生们发挥一致水平，使短片各个方面有一定的水准，能够做到相互协作，各个环节能够串联在一起。

实验动画后期编辑与合成实验课程的主要任务是通过学习，了解动画后期编辑与合成（数字非线性编辑与合成）。从实验动画艺术和计算机软件技术紧密结合的全新视角，采用边讲、边看、边动手操作的方式，规范制作流程图，完善制作方法和具体实施步骤，科学理性地讲解了现代数字非线性编辑技术、Premiere Pr0基本编辑、影片剪辑方法与技巧、视频特技特效制作技法、画面叠加方法与技巧、高级编辑技术、动画短片的制作与输出、After Effects基本合成的学习、遮罩的应用技巧、3D效果应用技法、运动的高级控制法、粒子特效技法、抠像技术应用方法、运动跟踪与稳定技术、进阶特效制作技法等基础知识和核心技能，为同学们创建起一条快速通向影视动画后期数字编辑与特效合成的绿色通道。

实验动画的本质是在创作的过程中以高度概括的手法表现主题，以流畅的镜头来传递细腻的情感，以独特的构图和色彩构成勾勒出情绪的波动，用细节的处理完成对心灵的刻画。一部成功的动画片除了题材内容、创作手法独具匠心之外，制作技术和表现技巧也起到了非常重要的作用。

定格实验动画凭借自身材质选用的多样性和制作手法的自由性成了目前国内各高校动画专业教学与实践的重要方式，由此产生了多种题材风格的定格动画，与其他各个门类的动画创作汇合，形成了一股清新的学院派实验动画气象。就此使我们的高等教育通过实践课程的优化，培养出具有艺术设计能力同时又有创新实践能力的复合型人才，迎接中国动画的又一个春天。

思考题

实验课程的教学内容及基本要求：
实验一：Maya软件基本操作练习。
实验特点：
(1) 实验类别：专业必修课。
(2) 实验类型：综合性。

实验目的

(1) 了解Maya软件操作界面。
(2) 掌握工作界面、新建文件、保存文件、另存文件等功能。

实验内容

(1) 讲授Maya软件操作界面。
(2) 练习界面的功能使用。
(3) 正确判断存储格式。
（仅列出实验一中的实验特点、目的、内容，随后二至十省略）。

实验二：移动、旋转、缩放工具的使用以及三维物体的创建和修改。
实验三：二维物体的创建以及二维物体生成三维物体的修改编辑器。
实验四：放样建模以及基本材质面板的使用。
实验五：复合材质以及混合材质的创建和贴图使用。
实验六：灯光的创建和修改。
实验七：摄像机的创建和修改。
实验八：制作基本的三维动画。
实验九：渲染输出各项参数的设置。
实验十：制作完整的三维动画。

教学重点

（1）要求指定负责人在不同制作阶段的学生统一标准，使短片各个方面有一定的水准，能够做到相互协作，各个环节能够串联在一起。

（2）在完成规定短片的同时，进行命题创作的前期准备工作，能够根据命题来进行短片创作的材料准备工作。

教学难点

（1）规定短片的拍摄与后期工作，各个环节的互相协调，拍摄时出现的问题，由其他组进行修复与制作。

（2）由于课上学生应完成规定的短片制作，所以命题短片创作的前期准备工作是在课下完成的，进行课上阶段性检查。学生需要课下独立完成收集资料与创作工作，并协调自己小组的各项工作。

（3）各个小组的组长应起到项目带头人的责任，教师与组长负责短片创作的进度与质量。

思考题

如何把制作工作安排合理，加强所有学生的协作观念、团队精神？

案例赏析

完成规定的一组镜头的拍摄与后期制作，根据镜头序列验收拍摄成果（演示、讨论）。

完成规定短片制作的同时进行命题分组创作。

实时训练题

根据前期策划分析、资料收集、分镜、角色、场景设计图，进行分组工作，把制作人员名单与项目负责人及制作日程公示，进行制作实训并组织制作工作的验收（演示、讨论）。

第 5 章 实验动画的赏析

5.1 经典实验动画案例赏析

5.1.1 实验动画的创作技法比较

早期在很多国家，实验动画艺术缺乏完善的组织结构和相应的理论、技术支持，仅属于一小部分富有创造精神的先锋画家崇尚个人自由，不屑于遵循什么规章制度，凭借着一股热情来创作的实验作品。虽然实验动画最早诞生在法国，但到后来实验动画的创作便在其他国家开始流行，并且形成了各自国家与民族的鲜明个性与风格样式。以前南斯拉夫为代表的萨格勒布学派为例，其动画作品的特点是迷人和震撼。由于创作者拥有较自由的表现空间，他们全力发展有趣的故事和别具一格的线条，绘画自由挥洒，而中国也在动画的探索方面做出了许多的工作，对世界动画的发展和艺术化产生了深刻的影响。

实验动画受到加拿大、美国、捷克、保加利亚、韩国等国当地青年艺术家的青睐。特别是加拿大政府的"鼓励原创性、强调个人风格的自由发挥"原则，使很多富有哲理性的实验动画作品诞生，超现实的色彩、抽象画的风格、意境深远的画面配以冷漠凌厉的现代电子音乐，各种风格与技巧都让人看了兴味盎然。这些深具个人特色的作品多次获奥斯卡动画短片奖项。

5.1.1.1 对中俄实验动画的比较——以《老人与海》和《牧笛》为例

1997年，俄罗斯动画艺术家佩特洛夫将海明威名作《老人与海》搬上银幕，并荣获72届奥斯卡最佳动画短片奖，与中国1963年问世的水墨动画《牧笛》有着类似的创作手法。两部动画片都是其所处时代背景下动画创作的先锋性与实验性的代表，是动画制作技术与艺术的新尝试。动人的画面、具有节奏感的叙事、视听语言的运用以及带给观者的强烈的视觉震撼、心灵震撼等方面的成功表现对我们以后的短片创作具有一定的指导意义。

5.1.1.2 对两者实验性的分析

俄罗斯动画大师佩特洛夫创作的《老人与海》，是在玻璃上用手指一帧一帧画出来的，具有非常独特的玻璃油画风格。在这部长达22分钟的动画中，几乎每一帧画面都可以独立成为一幅精美的油画。佩特洛夫描绘了海天融合的壮阔气概，层次分明的色彩和厚重的油墨渲染，令人感受到天地的苍茫和老人的孤独。

佩特洛夫利用玻璃的不同层面进行制作，在一层上制作人物，同时在另外一层上制作背景，灯光逐层透过玻璃而拍摄一帧画面，然后他再通过对玻璃上的湿油彩进行控制来拍摄下一幅画面。在这部影片中，该过程重复进行了29000次，无一失误。油画色彩浓重、鲜艳的视觉效果非比寻常，把油画的色彩运用到动画制作上来堪称一绝，片中任何一个画面和角度，都是具有生命感的浓烈油彩，比起很多动画的制作，这个电影无论是色彩、技术还是制作过程都非常大胆。每一帧画面都非常干净、漂亮，绝不拖泥带水又精彩绝伦。两年半才终于完成一个22分钟的小动画，赢得了奥斯卡最佳动画短片奖，实至名归。

这部是在玻璃上绘制油画来实现海明威名著的作品，无论在技术上还是思想上，都达到了相当的高度，主创人员本身就带着作品中老人坚韧不拔的精神在创作这样一部作品。这部影片对于云、晚霞、海水，还有海面，种种细节的表现都

完美至极，堪称传世佳作。

水墨动画片《牧笛》由上海美术电影制片厂摄制，是继《小蝌蚪找妈妈》之后，世界第二部水墨动画片。1963年底问世，这是水墨动画的又一高峰，该片借鉴了李可染、方济众国画艺术中的水墨视觉形象，以牧童寻牛的故事为明线，以笛声为暗线，将一幅幅中国水墨以动画的形式展现在观众面前，用水墨表现人物、家畜、山水，扩大了水墨片的表现领域。音画的完美结合，也堪称一绝。水墨动画没有轮廓线，水墨在宣纸上自然渲染，浑然天成，一个个场景就是一幅幅出色的水墨画。角色的动作和表情优美灵动，泼墨山水的背景豪放壮丽，柔和的笔调充满诗意。它体现了中国画"似与不似之间"的美学，意境深远。

5.1.1.3 视听语言的对比

动画和电影一样是靠视听语言来讲述故事。其组成主要是镜头、摄影机拍摄角度、镜头的组接和声画结合四个元素，其中最基本的构成元素是镜头，动画就是靠各种不同镜头的结合运用来表述创作者的意图。下面就对视听语言各元素进行具体分析。

镜头的运用：

画面的组接和音响构成镜头，在推、拉、摇、移、跟、甩等方式的运动镜头加上大全景、全景、中景、特写、大特写等不同景别的静止镜头的运用中将故事讲述给观众，不同方式的镜头运用给观众视觉上带来不同的感受，或是紧张、或是刺激、或是压抑等，创作者从各种不同的视角向观众传达其表现意图。《老人与海》中镜头运用较多的是大全景与全景。开片先是通过那个男孩子的视角运用几个大全景的组接把老人生活的环境及其生活状态展现在大家面前，即海边孤独的房屋，与大海为伴。像这样的大全景描写在片中多次出现，老人出海后，飘荡在海面上，仰头望着空中飞舞着寻觅食物的海鸟，这里通过一个镜头的转换，以海鸟的视角环视海面。然后，迅速推镜头到海面上鱼泛起的浪花，这样的镜头运用为老人捕到大鱼埋下伏笔；后面情节中对大全景的描写多是老人与鱼斗争及僵持的时间与气氛的衬托，如老人孤舟漂在海上、天际浮云色彩的变化。全景在片中的运用主要是在老人与鱼刚开始搏斗时，其中一个镜头描写是对老人在船上拉绳子的动作细节描写，形象地表现出了老人与鱼的斗争的激烈程度，后面老人为保护自己的战利品而与众鲨鱼展开的斗争也是全景镜头的运用。片子开始对老人划的桨的描写是特写镜头的运用，主要是为突出老人体力上的老化。该片中，其他中景与特写的运用主要是在老人在海上与鱼斗争过程中的某几个镜头，是对老人表情的特写及动作力度的表现。还有就是老人对自己年轻时候在赛桌上比赛的回忆多是中景与特写的结合运用。

《牧笛》的镜头形式是构成水墨动画的主要结构，在水墨动画中，镜头和画面是同义词，一个镜头实际上是由一系列的静止画面组合而成的，运动的水墨画面具有整体性、运动性、连续性等特点。镜头的连接符合观众的心理需求、思想方式和影视表现规律，符合生活和思维逻辑。

影片中，剧情在镜头的运动、画面构图、场景景深、摄像机视角、原动画的笔墨、后期的剪辑合成等方面展现了水墨动画的画面风格和影片的主题思想。采用电影镜头的形式表现水墨画的视觉效果是动画艺术表现形式的创新，动画毕竟不是完全意义上的中国画。影片借助电影手段和思维方式表现中国画的艺术语言，李可染、方济众的水墨画和制作过程中的原动画是有区别的，摄影师通过摄影技术和镜头艺术两种形式调整和改变拍摄台本，寻找表现对象画面造型的最佳视角和水墨表现形式的一种再创造。

静止的水墨艺术形象瞬间被摄影师通过角色和场景的结合赋予了新的意义。《牧笛》还运用中国画的色调、电影的景深来表现牧童的动作。叙事段落的视觉分切平稳、自然，使观众的思绪超越了水墨画意境的范畴。角色和场景在镜头中匀速运动，前后镜头的衔接是实现水墨画向水墨动画效果转变的依据，真正的水墨影像是在镜头的运动过程中完成角色塑造和画面的表现，另外，

水墨画的散点透视原理使得拍摄推移镜头时不需要改变镜头的角度。

5.1.1.4 拍摄技巧的运用

蒙太奇自普多夫金根据美国电影之父格里菲斯的剪辑手法延伸出来以后，被广泛运用于视听语言的表现上，《老人与海》中蒙太奇的运用主要是对老人年轻时比赛镜头的插入与组接，通过这些镜头的组接，一方面是老人战胜鱼的写照，同时也透露出老人内心的一些东西，从而引发出观众对人的现实生活状态的思考，也为影片创造了更为丰富的内涵。

声音也是视听语言的重要组成部分，或是渲染影片的气氛，或是衔接不同的镜头促进影片的连贯性等。独白则是对剧情发展的一种介绍或是主人公内心的变化等。这两种元素在片中起着很大的作用，《老人与海》中音乐与画面的配合很到位，成功塑造了片中的气氛，如在表现老人钓到第一条小鱼后的吃惊与惊喜的复杂表情时，音乐转化为紧张的节奏，为马上到来的老人与鱼的斗争起到了预示作用，同时调动起观众的欲望，揪心等待情节的发展。配合老人与鱼在海中自由游动的美妙画面，将老人的内心世界展现给观众，透露出老人与大海的感情，也让观众看到人类生存的一些无奈。

相对地，水墨动画《牧笛》，在拍摄时，固定的光线、镜头画面的色调倾向、摄像机频率等设备性能对最终的效果也有影响，水墨动画的品质主要取决于电影造型表现手段的摄录性，主要包括：运动复现、连续时空、有形必录、整体摄入、机械记载、正常畸变、立竿见影。然而，《牧笛》中的电影语言（蒙太奇和场面调度）和摄影艺术语言（景别、景深、焦距、机位、角度）的运用并没有削减角色的动作和表情，反而加强了水墨画面象征和隐喻的意思。

摄影师通过镜头固定或移动拍摄的位置，调整摄像机焦距、角度、焦点，然后再记录水墨画面，使画面中角色和场景之间的对比关系发生变化。影片利用镜头的组接和转换记录了牧童失牛、找牛、得牛的过程，牧童对牛的感情融入了整体剧情，牧童的情感活动在影片的时空转换中不断延伸。

动画的主题思想，在声音的烘托下使剧情跌宕起伏、意境深远。影片的视觉分段、牧童的动作表演、镜头的运动转换、角色和场景的时空变化、组接，在音乐的配合下，深化了传统义化中"天人合一"的境界。

5.1.2 技术性和艺术性的关系

实验动画是一种融技术性与艺术性于一体的艺术表现形式，动画创作者就是在不断寻找艺术与技术新的结合点，从而促进动画的发展。对于《老人与海》、《牧童》而言，都是一种新的艺术性与技术性的探索与表现。首先，从《老人与海》的艺术性上来看，创作者佩特洛夫用手指进行逐张绘制，风格上具有浓烈的写实性油画风格，强烈的艺术性对观众的视觉与心灵来说都是一种震撼：该片的技术上最突出的表现是艺术家在玻璃板的不同层面上作画。然后运用灯光穿透玻璃进行逐帧拍摄，拍成70毫米的胶片，这样的过程重复了两万九千次，一整套操作技术含量相当高，对该片的制作小团体来说是一次挑战。

同样，《牧童》的水墨实验动画也是如此，水墨动画片的制作过程繁琐又耗时间，但并不是人们所理解的动画作业都在宣纸上完成。我们虽然在荧幕上看到活动的水墨晕染的效果，但是只有在静止的背景画面中才能找到真正的水墨笔触，只有背景画面才是如假包换的中国水墨画。原画师和动画人员在影片的整个绘制过中，始终都是用铅笔在动画纸上作业，一切工作如同画一般的动画片，原画师一样要设计主要动作，动画人员一样要精细地加好中间画，不能有半点差错；如果真的要在宣纸上用水墨画出那么多连续动作，世上没有一位画家能把连续画面上的人物或者动物的水分控制得始终如一。

水墨实验动画片的奥秘都集中在摄影部门。画在动画纸上的每一张人物或者动物，到了着色部分都必须分层上色，即同样一头水牛，必须分

出四五种颜色，有大块面的浅灰、深灰或者只是牛角和眼睛边框线中的焦墨颜色，分别涂在好几张透明的赛璐珞片上。每一张赛璐珞片都由动画摄影师分开重复拍摄，最后再重合在一起用摄影方法处理成水墨渲染的效果，也就是说，我们在银幕上所看到的那头水牛最后还得靠动画摄影师"画"出来。工序如此繁复，光是用于拍摄一部水墨动画片的时间，就足够拍成四五部同样长度的普通动画片。

《牧笛》的制作班底也是异常雄厚，除了特伟、钱家骏这样的老一辈动画大师，就连国画名家李可染、程十发也曾参与艺术指导。正是因为这样不惜工本的艺术追求，中国水墨动画在国际上博得了交口称赞，没有任何一个国家敢于同中国人的耐心竞争，日本动画界甚至称之为"奇迹"。可是也正因为艺术价值同商业价值的脱离，使得水墨动画面临着无以为继的尴尬。

对学生创作的指导意义

实验动画创作是一种创造性的实践活动，每一部作品中都透露着创作者的创意元素或是新的探索研究，动画创作也是在前人创作的经验基础上的借鉴与创新。《老人与海》和《牧笛》是动画短片的经典之作，对我们的动画创作有重要的借鉴与指导意义。

首先是表现主题的选择。动画表现的主题内容包括原创与改编。不一定只有原创才是最好的，站在艺术发展与传承的角度考虑，对表现题材的选择完全可以是对其他艺术的重新表现与借鉴。中国早期的经典艺术短片创作都是在中国传统艺术题材基础上的借鉴与创新。中国从先秦到现在，蕴涵丰富的经典文学著作，从诗歌到散文再到小说，都可以成为我们动画创作的题材选择。再如中国其他门类的璀璨艺术，如绘画、工艺美术、雕塑等，都蕴涵了丰富的文化内涵，这些都是我们动画创作的极佳题材选择。

其次是艺术表现方式的探索与创新。从短片的类型可以看出，动画作品既可以是二维空间内的艺术表现，也可以是多维空间内的展示。基于广泛的艺术表现空间，我们既可以选择各种艺术性的表现方式，如绘画、工艺美术、雕塑等，也可以采用各种新型材料、新型技术来表现。正如《老人与海》和《牧笛》中美妙的画面给观众带来的强烈视觉冲击力。中国几千年的文明史，蕴涵了丰富的艺术表现元素，亟待我们去研究与借鉴，其创作理论运用在我们的实验动画艺术创作实践中。

最后是严谨的创作态度。动画创作是一个融入了技术性与艺术性的艺术表现过程，同时也是一个复杂的制作与生产过程。在制作过程中，严谨的态度是必不可少的，创作热情也要在严谨的态度指导下展开。因为在这个过程中稍有疏忽就可能会影响到整部作品的质量，影响艺术性的表现，所以在动画创作或是新的探索中严谨的态度是成功的保证。人类得到的经验有直接与间接之分，动画创作经验的获得除了自身创作中的经验外，研究大师作品，吸取创作经验也是提高自身创作水平的一条捷径。动画创作是一项创造性的活动，创新性在动画创作中显得尤为重要，在不断吸取经验的基础上进行创新，并在创作中进行新的制作技术的尝试，只有这样才能不断创作出优秀的动画片。

5.2 实验动画名家的个案解析

5.2.1 诺曼·麦克拉伦实验动画的释文

麦克拉伦是最有影响力的动画大师之一，这不仅源于他对他人的培养，还由于他自身的才华和不断创新的精神。在他的艺术生涯中，他的短片赢得了147个奖项，这远远超过其他众多的独立动画制作人。

诺曼·麦克拉伦于1914年4月11日出生于苏格兰的斯特林（Stirling）。1933年，他进入格拉斯哥艺术学校（Glasgow School of Art）学习室内设计课程，课余时间在学校发起成立了电影社，并尝试在胶片上画画。期间，约1934年，他在地下室里发现了一个旧的16毫米的电影放映机，

他下意识地寻找一些使用这架机器的用法。不幸的是，他没有找到一个电影摄影机，但是，他突然有了一个想法，即试图通过直接在电影胶片上绘画来制作动画片。于是他搜集了一些旧电影胶片，浸泡除去了上面的乳漆并直接在上面作画，这是他对动画片的第一次尝试。尽管这些影片没有公开对外放映，但使他了解并掌握这种技术，在其创作中大量地使用。

麦克拉伦在 30 年间成功地为 NFB 导演了 40 多部动画短片，并出品了许多别的动画家的电影。同时，他使 NFB 成为国际范围内一些想与他共事并向他学习的动画家们梦寐以求的地方。其中的两个人是佛瑞德瑞克·巴克（Frederic Back）和乔治·当尼（George Dunning）。无论什么时候，麦克拉伦都在进行科技创新，尽管有些偏执，例如他把科技运用于奥斯卡获奖短片《邻居》（Neighbours, 1952）上。《邻居》是一则表现两个人抢夺长在他们两家边界间的一朵花，最后两败俱伤、双双身亡的反战寓言。他用抽帧的方法来拍摄动画，而对人物则采用特殊的镜头使他们看上去就像是在飞行或滑翔。在著名抽象短片《白色闪烁》（Blinkity Blank, 1952）中，他制作的图像不是通过在干净的电影胶片上绘画着色，而是去除乳胶使胶片完全曝光，于是影像看上去是黑底上的白色图像。此外，由于运用这样的技术定位很困难，他发明了一种技术，用只能持续几格的一组影像，然后在下一组影像出来之前让电影呈 12 格或更多格的黑色。这保护了运动的感觉，但同时放映出一种刺激的频闪的效果，但这一举措没有认真考虑到观众的视觉持续能力。他又用同样的方式制作了一个有敲击效果的声道。在《双人舞》（Pasde Deux, 1968）中，他使每一格胶片曝光 10 次，制作出一对在黑色舞台背景上跳舞的一对芭蕾舞演员优美的姿态和造型。[①]

更有趣的是一些音乐声带被运用到这些短片中。他经常担心电影的吸引力由于国家或种族的

图 5-1　诺曼·麦克拉伦工作照

图 5-2　《邻居》

① 吕鸿燕，张骏．动画大师的生平与作品．北京：中国传媒大学出版社．2007 年 9 月．

图 5-3 《白色闪烁》

图 5-4 《芭蕾曼舞》

区别而受到抑制,这是为何他很少运用任何语言形式的原因。在这之后,他开始屈服于多种语言,当然,当他们要求有语言的时候,他为 NFB 制作的大多数电影都使用了法语和德语。音乐在形式上都是不拘一格的,从管乐吹奏的《双人舞》到《Albinoni》,从《芭蕾曼舞》(Ballet Adagio, 1971) 到《色彩幻想》(Capriceen Couleurs, 1949) 中奥斯卡比特森三重奏 (Oscar Peterson Trio) 的爵士乐,到另一部著名短片《椅子的故事》(A Chairy Tale, 1957) 中西塔琴演奏贯穿其中。在这部短片中,一个男人和一个拒绝被坐的椅子进行了一段表演,影片表现年轻人最初试图控制局面,然后寻求理解。片中录音的使用对他来说比他早期实验片中的声音要更有趣。在《白色闪烁》中运用了这个技术后,他用同样的方法制作了三部短片:《节奏舞》(Rhythmetic, 1956),这里的音带中配以简单的由阿拉伯数字组成的数学系列表演,就像跳舞一样。还有《镶嵌画》(Mosaic, 1965) 和《同步曲》(Synchromy, 1971),那种舞蹈观念是麦克拉伦大部分作品的基本原理。更明显的例子是《双人舞》。他最后的影片是一部长22分钟的短片《水仙》(Narcissus, 1983),在这里,他运用了许多源于他长期工作经验的动画技术,当然,又一次利用舞蹈讲述了一个年轻人由于只是爱自己而失去一切的传统故事。

麦克拉伦于1941年在加拿大国家电影局动画部入职。动画部一开始就鼓励动画工作者自由探索、大胆创作,不仅在内容上,更是在形式上开拓新的表现方法。几乎所有的动画技法在这里都可以得到展现:手绘动画、立体动画、针幕动画、转描动画、剪纸动画、实拍抽帧、胶片直接刻画、沙动画、玻璃油彩、三维电脑动画等。直至今日,它成了动画艺术家的摇篮,培育了一大批优秀的动画艺术家,动画短片《邻居》、《沙堡》、《特别邮递》、《每个孩子》、《博伯的生日》、《瑞恩》等荣获奥斯卡最佳动画短片奖,几十部动画短片荣获奥斯卡动画短片提名。所有这一切成绩的取得,是和麦克拉伦的组织能力、学术见解和奖励优秀青年艺术家的具体做法分不开的。

令麦克拉伦非常沮丧的是他的影片《摄影机的狂欢》却不被人们看好,虽然在技术方面很熟练。当麦克拉伦正要放弃将来制作电影的想法时,格雷尔森突然宣布《彩色鸡尾酒》赢得了比赛。麦克拉伦于1936年秋天开始了在那里的工作,开始制作他的第一部专业动画片《爱在机翼上》(Love on the Wing, 1938),这是他又一次直接在胶片上作画。

传统电影中的声音是通过麦克风释放出来。放映电影的时候,一束光线通过这个装置的移动照在一块光电电池上,从这里发出的电子节拍驱动扬声器。麦克拉伦的想法是,如果电影中可以将观看的部分在胶片上绘画制作出来,那么同样的方法也可以制作出电影中的声带。麦克拉伦不

是第一位对这种技术进行试验的人。麦克拉伦对"动画声音"的首次体验，确是第一位将这一方法运用于有价值的艺术电影的。

麦克拉伦在第二次世界大战爆发之后的1939年，离开了英国。在西班牙他看到太多的屠杀，期间拍摄的《马德里保卫战》就体现出了他对暴力和战争的态度。此后他制作了多部动画片，在登上去纽约的轮船之前，制作了《困难重重》（MonyaPickle，1938）——这个标题的苏格兰语意思是"许多困境"。后来又受他人委托作了几部大约2分钟长的实验动画短片，例如《急速的乐章》（Allegro，1939）、《伦巴》（Rumba，1939）、《点》（Dots，1940）和《环》（Loops，1940）。所有这些影片都运用了他的动画声音技术。然而，应得的拨款最终没有落实，他被迫做兼职并在商业动画工作室做较低级的工作，以便能够继续做一些自己的动画影片，这些影片中最有名的是《星条旗》（Stars and Stripes，1939），它直接在电影胶片上作画而成，以美国国旗的鲜明形象伴以同名的音乐。之后和玛丽·艾伦·布特（MaryEllenBute）共同导演的《幽灵游戏》（SpookSport，1939）是一部更抽象的影片。

1939年初，他到纽约后不久就给他的老师——在加拿大国家电影委员会工作的格雷尔森写信，看那里是否有合适的工作，格雷尔森回信说很遗憾，那里没有。但是，1941年春天，事情发生了扭转。加拿大政府由于战争原因急需资金援助，由此要求NFB开始生产宣传影片，目的是鼓励人们投资抗战债券等。NFB的大多数作品被安放在人员集中的地方，例如工厂的食堂里，成系列地放映。格雷尔森感到，在休息时间作一些稍微地放松能够提高人的注意力并使观众更容易接受新思想。于是，他请麦克拉伦加入NFB并在1943年为NFB开辟了一个新的动画世界。当然，麦克拉伦一开始时有些拒绝之意，他作为一个和平主义者非常害怕被命令做一些助战宣传。麦克拉伦最终受雇于NFB，在此度过了他下半生的职业生涯。战争末期，麦克拉伦为NFB创制了一系列动画短片，其中包括《代表胜利的V》。

1973年，麦克拉伦作为一位动画片制作人和NFB的动画部门的领导人被授予勋章。这位天才动画大师和伟大的人道主义者于1987年1月27日逝世于蒙特利尔，并为世界人民所哀悼。

5.2.2 对缪晓春实验动画的分析

目前批评界的主要精力集中在绘画、雕塑、装置等较为"传统"的艺术媒介上，而实验动画作为新的艺术对象，将使批评的研究工作更加具有难度。我们当下的实验动画距离世界上最早的实验动画电影已有近百年的发展历程了。所以，在前两章里，我们共同来回顾电影的产生、动画电影的生成以及实验动画电影的发展，这是我们分析现在的实验动画的基础。

当下知道国内实验艺术的人较少，而了解实验动画的人则更少，研究实验动画电影的人会极少。目前国内高校针对实验动画的研究可谓是凤毛麟角，由于我们所搜集的这方面的信息极少，可供研究的资料与素材就寥寥无几了，以下仅举中央美术学院缪晓春教授为例。

当今的实验动画属于新型媒介，是由于传播技术的不断更新，电影工业文明的迅猛发展，使得我们的艺术与科学两者间的融合越来越明显，尤其是当我们进入了数字时代。我国改革开放已经有数年，20世纪90年代可称为实验动画电影的奠基期，当时实验录像的探索为日后实验动画电影的创作奠定了某些基础或原则，比如图像方面的实验和观念层面的拓展，所以实验录像与实验动画电影在理论上是有延续性的。其中有几位探索者对实验动画电影进行了初期的实验，如冯梦波、皮三、卜桦等人较早地进行了实验动画创作，但还不严格属于实验动画电影。我们可称其为酝酿期。在21世纪初，有一位留学德国回国执教的艺术家缪晓春制作了《虚拟最后审判》，虽然该片具有实验动画电影的意味，我们也可称其作品为实验动画电影，但还不能构成实验动画批评所关注的对象。

"对实验动画电影的认识可通过与其他几个相近的概念（实验电影、实验动画、动画电影）相区分而得出：实验动画电影最忌讳的是没有对动画作为媒介的认识，或者仅仅是将动画作为媒介的扩张；非动画的实验电影更强调观念和叙事；非电影的实验动画则不限于电影的叙事，因为电影通常需要讲故事，但线性叙事也并不是没有实验性；非实验的动画电影强调主流或商业，而实验动画电影在叙事上会主动偏离标准的动画电影；但实验动画电影发展的最近趋势是实验、记录、故事等混合，以避免程式。"①

段君在2011年6月3日的中澳国际新媒体艺术论坛上发表了一段关于实验动画的讲话，引人思考："实验动画电影的批评传统对实验动画电影批评理论的建构来说，可能是至关重要的。但严格地说，最近数年实验动画电影的批评实践毕竟时间较短，还称不上传统，可暂且称为实验动画电影的批评经验。不少批评家涉足过对实验动画电影的批评，其中巫鸿先生的介入较多，巫鸿对作品的分析可供借鉴。他在研究缪晓春的《虚拟最后审判》时，刻意提到缪晓春在3Dmax中转动米开朗琪罗的《最后的审判》时，发现如果一

图 5-5　缪晓春的《虚拟最后的审判》

① 引用段君的文章．《建设实验动画电影的批评理论》．

个人从西斯廷教堂二楼的回廊上以对角线的方式看过去，会发现米开朗琪罗的壁画有点像从半山腰的凉亭中眺望近山远水。巫鸿的批评除了联系到他对中国传统山水画的研究经验，还提出动画镜头可能引发新型观看视角的独特性。巫鸿曾将古代绘画与张小涛的动画作联系，认为古代绘画强调活的形象（灵性），如画龙点睛。巫鸿利用他本人从事中国古代美术史研究的优势，以探询可能的研究方法，当然其中应包含对传统或经验的反思。巫鸿还提出实验动画电影与其他作品同空间展出的效果矛盾，与其他作品同空间展出，电影的视觉和声音效果必定会大打折扣。最近缪晓春在798白盒子艺术馆的展览，数部动画在并不完全隔开的空间中展出，对音响效果的影响是存在的。"

图 5-6　早期德国的汉斯·李斯特的作品用胶片描绘技术创作了多部实验动画片

5.2.2.1　创意个性化的体现

实验动画的赏析是动画专业应设置的专业选修课程，是通过赏析诸多实验动画风格流派的经典之作，针对这些作品的创作思维对其艺术观念进行解释；欣赏和分析国内外经典影视实验动画作品之后，学习实验动画电影方面的创新经验，在动画艺术理论研究和创作实践之间建立起对应关系，并运用到自己的实际创作中去。主要从剧作、视听语言、影片结构、镜头画面、蒙太奇技巧、声画关系、主题风格、技术特点等不同角度，对不同国家和风格的动画大师的经典作品进行讲解和分析。同时，锻炼学生撰写研究分析论文的能力，从而达到培养创意个性化的人才。

在超现实主义动画作品中，艺术家们开始探索自己非理性的一面，以找到新的创作自由。虽然超现实主义动画作品情景奇异怪诞，与现实格格不入，体现了"反常"的特征，却具有超越时间和空间的永恒感，给人以灵验、虚无的感觉。这是一个被抑制的日常世界，这些作品隐喻着人和宇宙破裂却又相互联系的矛盾，充分体现了"反常合道"的艺术魅力。主题风格等不同角度，对不同国家和风格的动画大师的经典作品进行讲解和分析。

5.2.2.2　制作技术实验的解读

实验动画是从属于电影的一门艺术。从一部电影和一部动画片的制作过程来分析它们的关系：①电影的前期要经过剧本、编剧、预产，动画则多出一个步骤，就是分镜；②电影的拍摄是通过摄影机进行真实场景人物的拍摄，动画则有很多种方式，有二维手绘，还有材料动画等，还有一种电脑三维技术制作，它含去了摄影机拍摄的环节；③电影的后期制作有物理剪辑胶片，还有用电脑后期软件进行非线性编辑的方式，动画则多采用后者；④动画和电影的放映方式是完全相同的，都是通过放映机放映在大屏幕上。当然，随着科技的进步，动画与电影的制作、放映方式在不断发展，但是这种发展只会缩小动画与电影的差别。从当今发展的水平来看，动画与电影的区别仅仅是拍摄时一个是真人影像，一个是其他材料制作的影像。从观众的角度，去电影院看动画片就是去看电影。

通过以上有关分析，虽然现在有部分动画完全使用了三维动画技术，但是运用的却是电影的镜头方式，和电影的视觉语言。传统的真人电影（指不含有电影特效的真人实拍电影）受限于真实的空间，无法做到动画里的夸张变形以及绘画中违反物理的空间布局。所以实验动画可以做到电影做不到的事情，并且完全可以运用电影的思维与技能，是电影艺术的一个扩展。

图 5-7 《侏罗纪公园》

图 5-8 《玩具总动员》

图 5-9 《骄傲的将军》

纵观实验动画的发展历程，它的发展是依赖于电影技术的，直到电脑三维技术的发明，动画才出现了一个发展分支。这个分支的发展不依赖于传统电影，但是它最终呈现在观众面前的还是以电影放映的形式，所以说实验动画是从属于电影艺术的一门艺术。

实验动画主要是指那些在声画形式、视听语言方面大胆探索与实验，而基本忽略影片主题、情节甚至无主题的抽象动画、实验动画、先锋动画等。这一类动画片以加拿大国家电影局实验动画短片、德国早期先锋动画短片为代表。

实验动画作为一种艺术和技术的结晶，它的发展很大程度上取决于科学技术的发展。视觉暂留原理的发现为动画的问世奠定了基础，图像转描技术的发明为动画制作提高了效率，声画同步技术的运用为动画片增添了魅力，多层拍摄设备的诞生让动画背景栩栩如生，后来在20世纪80年代开始大量运用于动画制作的计算机技术让电影创作产生了一场革命……可以说，每次新技术的发明和运用都会大大推动动画的发展，而率先采用这些新技术的人便会率先走在动画行业的前端，如弗莱雪兄弟、迪斯尼、卢卡斯（C.Lucas，作品《星球大战》）、乔布斯（S.Jobs，作品《玩具总动员》）和斯皮尔伯格（S.Spielberg，作品《侏罗纪公园》）等。柏林电影博物馆专门有一个展厅回顾了美国电影特技制作大师雷·哈里豪森（Ray Harryhausen）的作品，表示了对他特别的尊敬。所谓"时势造英雄"，当动画技术发展到一定阶段并需要更新的时候，那些对新技术保持敏锐并善于发明或利用新技术的动画工作者最终都成了动画世界的"英雄"。

在艺术方面，动画大师需掌握绘画、色彩搭配、构图等基本美术知识，对绘画技术熟练的掌握和运用也十分重要，例如美国动画大师乌布·伊沃克斯早期在帮助迪斯尼渡过难关时作出了巨大的贡献，他曾用每天600张画的工作速度制作出第一部动画短片《飞机迷》。另外，掌握多种美术技能或者了解其他姊妹艺术相关的知识也会对动画创作有很大好处，特伟导演《骄傲的将军》时专门请了戏剧表演艺术家来拍摄现场指导。

5.2.3 实验方法与材料应用及效果

5.2.3.1 传统材料的应用效果

实验动画的创作中，动画师们在尝试不同的创作方式，不管是逐格拍黏土动画、偶动画、沙土动画还是传统的二维动画和CG。以一位捷克实验动画家为例，他的创作材料是用自然材料，即身边的垃圾，当你看到他的实验动画，就觉得生活中很多物质都可以作为实验动画材料，由于他的动画是采用一种逐格拍摄方式，所以我们看到在镜头前放着垃圾，然后通过自己的创作，让这些静止的垃圾"活"起来，用城市垃圾来讲故事。"城市垃圾"就是这位捷克动画家所选择的动画创作材料，用这样的方式来表现一种残缺的美。合理地运用自然材料作为动画材料是对传统观念的实验动画材料的挑战，实验动画材料形式的拓展，直接影响作品的创作风格。不同的动画材料的表现对实验动画本身以及内容起到至关重要的作用，我们不但要学会用身边现有的材料去创作，也要学会材料的复合化、多元化，也就是说，当一种材料不能很好地表达实验动画本身的寓意时，我们可以采用多种材料来进行创作。

由此可见，我国在实验动画材料创新这方面需要不断拓展，这也是形成新的实验动画类型的重要条件之一，变废为宝的创作方式，利用身边现成的材料作为实验动画的创作材料，要尝试在这方面开辟出一条新的道路。

很显然，在动画片的制作中，研究物体怎样运动（包括他们运动的轨迹、方向以及所需的时间）的意义，远大于对单张画面安排的考虑——虽然后者也是如此重要。所以，相对每一格画面来说，我们应该更关心"每一格画面与下一格画面之间所产生的效果"。从这里也可以看出动画和漫画的重大差别以及为什么一名优秀的画家也要经过多年艰苦的学习、探索，才能成为一位真正杰出的动画家。实验动画片的上述特征，显然并没有将其限定在"给儿童看"的范畴内，虽然她确实是儿童片的一种恰当及重要的方式。其实欧美早就有许多题材严肃、手法深奥的实验动画作品。但国内在这方面的介绍太少，极少人在尝试、探索实验动画的表达形式，我们对其所知、所得的实在太少了。

5.2.3.2 新材料的应用及效果

随着动画创作形式的多样化发展，对动画材料应用的表现形式个人化、符号化的探索和研究已成为动画艺术家们追求的主题。从实验动画中的材料应用入手，对艺术特点以及实验动画大师们创新作品中的材料应用进行梳理，分析作品展现的材料特征，分析材料作为视觉符号和信息载体，是如何表现实验动画创作理念及风格特征的，并就其作为动画语言的特性提出自己的见解，对材料在实验动画创作中的特殊作用、方法和规律作出具有理论和现实意义的探究。

实验动画是动画创作者个性的体现和形式上的创新，随着动画创作形式的多样化发展，对动画材料应用表现形式个人化、符号化的探索和研究已成为动画艺术家们追求的主题。本文通过举例与论述来探讨实验动画中媒介材料的实验性以及实验动画创作观念与媒介材料之间的关系，探讨实验动画的创作观念和媒介材料实验。

5.2.3.3 实验动画课程任务书

（1）主要任务与目标

任务是探索实验动画的主要表现形式，以定格动画为例，概述定格实验动画制作程序和方法。目标是使学生们更加清晰地了解并实践实验动画中定格实验动画的制作步骤和方法。

（2）主要内容与要求

主要内容是说明实验动画的特点、分类等以及定格实验动画的全部制作工艺和流程。要求原创的实验动画主题鲜明，创新实验动画的表现形式与制作手段。

（3）设计人员的职能分工与步骤

1）原作或策划：创作原剧本，编写故事、小说的作者。

2）脚本：将剧本或小说详细化的工作，具体到人物的对话，场景的切换，时间的分割。

3）总监督：导演，一部片子的总负责人。

4）作画监督：负责整个作画的风格，这是一个很关键的岗位。

5）美术监督：负责整个背景绘制的设定。

6）摄影监督：将画片拍成底片这个流程的负责人。

7）音响监督：配音、效果音、配乐剪辑的负责人。

8）分镜设计：按导演的风格用极简单的线条画出分镜表，对人物的动作、场景做出指示。

9）人物设定：角色设定，设定一部动画片的人物及手持道具。

10）场景设计：设定片子的所有场景和背景，主场景、分场景气氛及道具布景。

11）设计稿：将分镜表进一步画成接近原画的草稿，告诉原画如何工作，一般上面都有导演的指示。

12）原画：按设计稿画出动画中人物的主要动作的人，造型能力很强，有良好绘画的基础（我国有些动画加工公司有此人员，数量比较少）。

13）作监：修正原画的错误，将原画画的不好的地方改正（水平极高）。

14）背景：画场景的工种，要有很好的水粉和极好的绘画功底。

15）动画：把原画间的动作画全，是整个动画片的主要部分，影响整个动画片质量的好坏，人数最多的部门，是最基础的环节，也是工作最累，时间最长的部门。

16）动检：保证动画片质量好坏的关键，要有极强的动作观念，空间想象能力和良好的绘画基础！比动画更累的工作！

17）色指定：指定颜色的人。也是比较麻烦的。

18）描上：上色的人，将动画搬到赛璐板上然后上色的人，同动画一样，是最基础、人数最多的部门，用不着多高的绘画基础，只要不是色盲，能够电脑上色就可。

19）总校：察看描上工作好坏的人。

20）拍摄：将画好的赛璐珞片进行拍摄的部门。

21）编集：拍好片子以后的剪辑，在此会删减掉一些镜头。

22）音效：配音、动效、声效。大家比较熟悉的后期声音处理。

23）完成后期编辑、合成、特效和所有技术制作输出成品工作。

24）完成制作工作总结，接受系、学院的实践教学成果验收与检查。

5.3 实验动画实践过程中的问题

5.3.1 缺少实验的目的性

没有思想，就不可能创作出有思想的艺术作品来，现在高校的学生们在艺术创作中最严重的问题就是没有生活，因缺少生活，所以作品就没有感染力，就不会打动人们，他们在创作作品时，没有明确的目的，部分同学只是在模仿某位艺术家的作品，没有自己的创新力，人云亦云。

实验动画材料的局限性。

我们知道实验动画创作本身除了创意就是动画材料，动画材料本身的选择也是制作出好的实验动画的一个重要前提。以中国剪纸动画《猪八戒吃西瓜》为例，虽然这是一部成功的短片，但我们依然可以看到不足。导演万古蟾借鉴剪纸的传统艺术手法来制作，为美术片开辟了一条新的道路，但动画材料的运用本身就限定了动画的题材，对于实验动画家来说，他们的思维模式很难跳出动画材料本身的局限性。水墨动画尤其体现了动画材料对于题材的限制。由此可见，材料对实验动画内容的影响涉及了实验动画所有的类型，所以如何构思、取舍材料，是中国实验动画艺术家们非常值得研究的问题。

5.3.2 制作方式缺少创新

5.3.2.1 在制作技术革新上创造性不足

西方早就出现了实验性很强的实验动画短片，但在国内由于早期的表现手法大多是单线平涂的方法，虽然创造出了非常具有民族特色的水墨动画，但就中西动画的受众群体来讲，中国动画大

图 5-10　中国剪纸动画《猪八戒吃西瓜》

多是面向青少年,而西方大多是面向成人的,这本身在创作中就受到了很大的限制。就实验动画本身来讲,就是把无形化为有形的,动画本身就是个充满幻想的世界。国内实验动画相比西方缺少一定的创造性,提到创造,首先想到的是"构想"。我们可以从迪士尼公司创作的动画来看,虽然他们的影片大多数是以动画电影的形式创作,但这种创意来源,在于每年公司内部都会让员工提出自己的"想法",让公司决定是否可以拍成长片或者短片动画,所以需要团队有很强的创造力以及想象力,可以说,我们要做出好的实验动画,势必要走一条借鉴与创新的道路。

中国的实验动画尽管取得了长足的进步,但动画材料的局限、创造性不足等问题,却限制了其在中国的发展。文章通过介绍实验动画的含义及发展,具体分析了实验动画存在的问题,并有针对性地借鉴了国外实验动画的先进理念,以促进中国实验动画的发展。

5.3.2.2　普及与提高关系问题的处理解决

制作动画到底是给谁看?这个问题看似简单,但是还有很多人对此问题仍存在这样或那样的误区。研究了中外动画大师及其相关的作品之后,我们能够发现,动画大师们的作品大多是老少皆宜和雅俗共赏的。法国的雅克勒密·杰雷执导的《青蛙的预言》上演后,不仅受到了孩子们的欢迎,也引来了学哲学的大学生要与之讨论哲学问题。

图 5-11　《青蛙的预言》

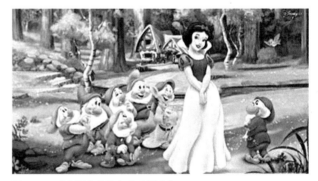

图 5-12　《白雪公主和七个小矮人》

美国早期的动画界普遍持有一种观点,认为动画片是给孩子们看的,于是在迪斯尼想要制作一部动画长片的时候遭到了很多人的反对。他们认为,孩子不可能老老实实地坐在影院里那么久的时间。事实证明,迪斯尼第一部动画长片《白雪公主和七个小矮人》受到了不仅孩子,也包括成年人的极大欢迎。在中国也存在这样的观点,认为动画

片的观众就是孩子，甚至细分到 3～10 岁的儿童等，结果中国的动画片不少显得低龄化。迪斯尼曾经说过："我不是主要为孩子们制作电影，而是为了我们所有人的童真（不管他是 6 岁还是 60 岁）制作电影，最糟糕的是我们不是没有这种童真，而是它们可能被深深地掩埋了。在我的工作中，我努力去实现和表现这种童真，让它显示出生活的趣味和欢乐，显示健康的笑声，显示出人性尽管有时有它的弱点，但仍要竭力追求真理的特性。"

5.3.3 观念表达不够完整

动画特效飞速发展对电影业的负面影响：当今电影业发展正值壮年，各方面都在成熟稳定地发展，但是由于产业化严重，使得电影这片本该是创意与思想茁壮成长的乐土被商业气氛压得死气沉沉，近几年上映的大制作电影一直走不出传统情节套路，不禁让观众产生了审美疲劳。只有电影特效借助科技的力量不断地为观众带来惊喜，这虽然是好事，但是长此以往，电影艺术的发展很容易偏离正轨。如今电脑动画特效的蓬勃发展已经成为电影业的主流方向，各家电影公司都在比拼场面逼真的特效。少数艺术片导演在教育界，文艺青年和艺术家群里得以生存，当这些导演有了资本，便也投身于热潮中。

在这个经济飞速发展的快餐时代，人们花钱去电影院的目的除了打发时间，情侣间培养感情，就是寻求视觉的快感来放松自己。人们对电影本身的艺术价值已经不再那么重视。最悲哀的事情莫过于观众看有艺术价值的电影看不懂，看特效华丽的电影亢奋异常。这样便会滋生很多浑水摸鱼的"圈钱电影"，"跟风电影"。

5.3.4 缺少原创音乐的问题

（1）通过对数部经典音乐作品的分析，认识音乐语言的陈述结构、曲式结构；认识音乐语言中的和音色彩、配器色彩；动效与音效；对白，认识它们置于影片中的艺术作用及其表现力；拓宽对动画与影视作品中的音乐、音效、对白感知的视野，从而在为自己创作的艺术作品选配和编创音效时能够做到"有的放矢"。

（2）通过对 ADOBE AUDITION 软件的学习，能够熟悉或掌握音效声音编辑中的基本技术与技巧，从而使音效声音与影片就节奏的结合层面得到保障。

（3）以便学生在欣赏成功的案例中理解技法、创作的应用情况，达到加深理解的效果。

实验动画的探索成功使中国动画作品在艺术形式的追求上，无仿无循、千姿百态，才得以独树于世界动画之林。然而到 20 世纪 90 年代中期后，随着外国动画片越来越多地进入我国市场，国产动画要在激烈的竞争中蓬勃发展，而人们却忽视了实验动画正是动画发展的前沿和试验期，我们的高等教育缺少创新性教学和培养模式，特别是在艺术与科学交叉学科的人才培养方面明显落后于西方发达国家，这就影响到了我们产业的创新能力的提升，所以我们动画专业的人才培养问题已迫在眉睫。

思考题

你知道几位实验动画大师，能简述其代表作品吗？请列出其实验方法。

为什么在我国动画高等教育中没有出现实验动画创作教学成果？

案例赏析

欣赏加拿大实验动画大师麦克拉伦不同时期的 3 部作品后针对其制作方式做实验分析报告。

实时训练题

选用生活中最常见的物件进行素材采集、编写剧本、工作台本、分镜设计、角色设计、场景设计、制作规划、材料准备、制作方法、工艺流程、摆拍设备、布光拍摄、集成批图、后期编辑、音画合成……最终完成一部实验动画短片并撰写实验动画课程总结报告。

参考文献

[1] 孙立军．动画艺术词典．北京：中国国际广播出版社，2003，9：228．

[2] 张慧临．20世纪中国动画艺术史．西安：陕西人民美术出版社，2002，3：207．

[3] 贾否，路盛章．动画概论．北京：中国传媒大学出版社，2005：4：43．

[4] 聂欣如．动画概论．上海：复旦大学出版社，2006：12．

[5] 林蔚然．中国传统水墨画对当代动画的影响．艺术评论，2010，08．

[6] 华明．西方先锋派电影史论．北京：中国电影出版社，2006．

[7] （英）莉斯·费伯，（美）海伦·沃尔特斯．动画无极限——世界获奖动画短片的经典创意．王可，曹田泉，王征译．上海：上海人民美术出版社，2004，6：102．

[8] 刘轶，张琰．中国新时期动漫产业与动漫营销[M].北京：中国戏剧出版社，2005．

[9] 李子蓉．美、日、韩动漫产业发展经验及对我国的启示[J].世界地理研究，2006．

[10] 王冀中．动画产业经营与管理[M].北京：中国传媒大学出版社，2006．

[11] 周惠来．全球视角下的中国动漫产业发展之路[J].光盘技术，2007（3）．

[12] 孙立．影视动画视听语言．北京：海洋出版社，2005：1．

[13] 翟翼翚．影视动画造型设计．北京：中国电影出版社，2008．

[14] 吴冠英，祝卉．动画分镜头设计．北京：清华大学出版社，2006．

[15] 孙立军．影视动画镜头画面设计．北京：海洋出版社，2008：1．

[16] 莫琳-弗林斯．动画概论．北京：中国青年出版社，2009：9．

[17] 章莉．中国动漫产业发展问题与对策[J]．生产力研究，2006（11）．

[18] 谭玲，殷俊．动漫产业[M].成都：四川大学出版社，2006．

[19] 中野晴行．动漫创意产业论[M].北京：中国传媒大学出版社，2007．

[20] 祝卉．视听语言与动画分镜头．北京：清华大学出版社，2009：1．

[21] 韩栩，薛峰．影视动画视听语言．北京：电子工业出版社，2009：1．

[22] 狄其安．电影中的音乐．上海：上海音乐出版社，2008：10．

[23] 钱仁康，钱亦平．音乐作品分析教程．上海：上海音乐出版社，2001：1．

[24] 刘强．ADOBE AUDITION 3 标准培训教材．北京：人民邮电出版社，2009：1．

[25] 段君．建构实验动画电影的批评理论．中澳国际新媒体艺术论坛简短讲演．

[26] 国务院发展研究中心"发展战略性新兴产业"课题组[M].2006（6）．

[27] 2010-2015年中国动漫产业投资分析及前景预测报告[EB/OL]．

[28] 吴毅强，中国实验动画的意义[D]．

后 记
POSTSCRIPT

《实验动画》教材的书稿总算是如期提交了，但仔细看又觉得有许多地方欠妥。或许是我的观点尚未成熟，也因我所谈涉的领域过宽，动画专业的学科特殊性，实验作品内容中的意识形态，实验作品技术上的创新实践，境外的许多资料版权限制，毕竟是专业的科普性教材，必须按照标准格式编写，加之我的学术水平有限，这诸多环节问题尚未解决时档期已到，可真没有再雕琢的机会了，只能带着遗憾搁笔啦。望各位读者批评、指正，在此我向大家深表谢意。

通过这本教材的编写，我确有一些感想：

1. 目前动漫产业发展迅猛，但人才匮乏已经成为制约动漫产业品质提升的瓶颈，行业结构中的创新性人才短缺问题突出，而动画教育的人才定向培养与企业需求严重脱节，如何能培养适应于产业需求的专业人才，这是动画专业教育者当前迫在眉睫的重大课题，此时此书的出现有着它自身的意义。

2. 编写什么样的教材以及适用于什么样的教学对象，是根据社会需要什么样人才及其培养方案来决定的，所以就有教材编写的定位问题，意在培养学生的动画创作能力，而能否激活学生们的创新意识与实践活动，是本教材能否发挥作用和取得效益的关键。

3. 实验动画的跨学科论述可拓展动画专业教学的视野，也是本教材的鲜明特色。本教材既要阐明动画学科的多重性，有理论又有实践并要相互结合，还要适合运用与其学科特点相适应的现代教学方式，充分考虑到动画的动态性和可视听性。

4. 最初编写时就想兼顾多层次的学生们，既有针对大专生的动画基础理论与技法的教材，也有针对本科高年级或研究生阶段的动画研究方法和动画文化基础理论研究。力求适应高低不同的高校学生和研究生的科研能力，适应目前不断发展的动画专业层次、系统的教学要求。

5. 我试图借鉴其他同类优秀教材的经验，尽可能使教学内容更加充实，同时深度上也有明显增加，做到教材的通俗易懂，具有可视性、观赏度、实用性、适应度，所以特别强调了实验动画实践教学的实验性，但我想，写成好玩、好看，既有理论又有实践，能寓教于乐的教材难于上青天。

《实验动画》网上增值服务说明

本书提供免费网上增值服务。

1. 网上增值服务内容提要

增值服务内容主要包括四个部分：一、"早期实验动画典藏"介绍了早期的实验动画作品18部；二、"现代实验动画集锦"共收录了17部实验动画的代表人物的代表作品；三、"实验动画制作篇"编辑了11部有关实验性动画制作的范例；四、"实验动画学生篇"提供了6部笔者指导的学生作品，其内容涵盖早期实验动画的雏形作品以及现代的部分大师代表作品，介绍了可用于教学的实验性动画制作范例，以及学生课程实践的部分作品。

以上内容信息量大，其最大的特点，是在介绍优秀的实验动画作品之后还推荐有学生的创作课程实践作品，这种先引玉后抛砖的方法是本内容的亮点，其目的不仅是创新实践课程从理论学习到动手实践的教学示范案例展示，也便于广大师生将自己创作的作品与大师进行比较，可查找出我们在创新性人才培养的教学实践中的问题所在，其意义在于我们思考如何解决这些问题。

以上四个部分以PPT课件和视频两种形式展开，可以通过网络下载或在线观看。视频共52部，PPT课件为视频内容的文本辅助，同时也可作为教师上课课件或动画爱好者自我学习的辅助资料。

2. 网上增值服务使用说明

（1）请读者登录我社网站（www.cabp.com.cn），注册用户并登录。

（2）进入会员中心，点击"我的赠卡"栏目，刮开封面或封底的网上增值服务标涂层，输入卡号（ID）及密码（SN）进行激活。

（3）激活后用户可在会员中心"我的增值服务"中享受相关图书增值服务内容。

（4）如果输入卡号和密码后无法通过验证，请与我社 www.cabp.com.cn 网站在线客服联系。

《实验动画》增值服务中 52 部视频相关信息

一、早期实验动画典藏

序号	片名（中文）	片名（外文）	作者（中文）	作者（外文）	国别（中文）	创作年份	时长
1	更衣室之旁	Autour d'une cabine	雷诺	Émile Reynaud	法国	1895 年	2 分钟
2	奇幻的图画	The Enchanted Drawing	布雷克顿	J. Stuart Blackton	美国	1900 年	2 分钟
3	一张滑稽面孔的幽默姿态	The Humorous phases of Funny Faces	J.S. 勃拉克	James Stuart Blackton	美国	1906 年	3 分钟
4	幻影集	FANTASMAGORIE	埃米尔·柯尔	Émile_Cohl	法国	1908 年	1 分钟
5	节奏 21 号 (1921) 节奏 23 号 (1923) 节奏 25 号 (1925) 通货膨胀 (1928)	Rhythmus21 (1921) Rhythmus23 (1923) Rhythmus25 (1925) Inflation (1928)	汉斯·李希特	Hans Richter	德国	1921 年至 1928 年	
6	摄影师的报复	The photographer's revenge	斯塔列维奇	Wladyslaw Starewicz	俄罗斯	1912 年	13 分钟
7	墨水瓶人	Out of the Inkwell	麦克斯弗雷希尔	Max Fleischer	美国	1916 年	7 分钟
8	失败罗曼史的寓言	The Phable of a Busted Romance	拉奥·巴尔	Raoul Barre	加拿大	1915 年	2 分钟
9	路斯坦尼雅号之沉没	The Sinking of the Lusiitania	温瑟·马凯	Winsor.Mccay	美国	1918 年	9 分钟
10	菲力猫猫的闹剧	Feline Follies	奥图梅斯麦	Otto Messmer	美国	1919 年	4 分钟
11	阿基米德王子历险记	The Adventures of Prince Achmed	洛特·加隆什·赖宁格尔	Lotte Reiniger	德国	1926 年	10 分钟
12	铁扇公主	The Princess of Iron Fan	万氏兄弟	Brothers Wan	中国	1941 年	100 分钟
13	色彩幻想	Begone Dull Care	麦克拉伦	Norman Mclaren	加拿大	1949 年	7 分钟
14	Gumby 故事	GUMBASIS	阿特·克罗吉	Art Clokey	美国	1953 年	6 分钟
15	电子音诗	Poeme Electronique-Edgard Varese & Iannis Xenakis	瓦雷兹	VARESE, Edgard	美籍法裔	1958 年	8 分钟
16	邻居	Neighbours	麦克拉伦	Norman Mclaren	加拿大	1952 年	8 分钟
17	小蝌蚪找妈妈	Baby Tadpoles Look for Their Mother	特伟、钱家骏	Wei Te, Jiajun Qian	中国	1961 年	15 分钟
18	记忆	Memory	手塚治虫	Teduka Osamu	日本	1962 年	5 分钟

二、现代实验动画集锦

序号	片名（中文）	片名（外文）	作者（中文）	作者（外文）	国别（中文）	创作年份	时长（分钟）
1	真人与偶结合制作花絮	The CollectedShorts of Jan Svankmajer	杨 史云克梅耶	Jan Svankmajer	捷克	1987 年	3 分钟
2	你的脸	Your Face	比尔·普林姆顿	Bill Plymouth	美国	1987 年	2 分钟
3	罐头人生	A Life in a tin	布鲁诺·伯茨多	Bruno Bozzetto	意大利	1967 年	3 分钟
4	音乐之声	The sound of music	菲尔·莫洛伊	Phil Mulloy	英国	1992 年	2 分钟
5	美人鱼	mermaid	劳尔·瑟瓦斯	Raoul Servai	比利时	1989 年	3 分钟
6	设计稿与动画片段的比较	2D or not 2D	保罗·德利森	Paul Driessen	荷兰	2003 年	3 分钟
7	78 转	78tours	乔治·史威兹梅耶	Georges Schwizgebel	瑞士	1989 年	13 分钟
8	奶牛	The COW	希尼·褒曼	Signe Baumance	拉脱维亚	1991 年	7 分钟
9	弗兰克电影	Frank Film	弗兰克梅耶斯	Frank Mouris	美国	1973 年	9 分钟

续表

二、现代实验动画集锦

序号	片名（中文）	片名（外文）	作者（中文）	作者（外文）	国别（中文）	创作年份	时长（分钟）
10	青蛙先生求婚记	Mr.Frog.Went.A-Courting	伊弗林兰伯特	Evelyn.Lambart	加拿大	1974年	4分钟
11	敖德萨阶梯	The Odessa Steps	萨比尼格·瑞比克金斯基	Zbigniew Rybczyński	波兰	2011年	25分钟
12	书柜的故事	Ex libris	佳里克塞克	Garik Seko	捷克	1982年	4分钟
13	阿普克	Ah.Pook	菲利普汉特	Philip.Hunt	德国	1994年	8分钟
14	风俗画	Genre	邓汉特斯福特	Don.Hertzfeldt	美国	1996年	7分钟
15	沙动画	Stones	弗兰克库克	(Kövek) Ferenc.Cakó	匈牙利	2000年	6分钟
16	我的爱	My Lover	亚历山大·佩特罗夫	Alexander Petrov	俄罗斯	2006年	18分钟
17	重头再来	Restart	廖晓春	Liao xiaochun	中国	2012年	14分31秒

三、实验动画制作篇

序号	片名（中文）	片名（外文）	作者（中文）	作者（外文）	国别（中文）	创作年份	时长（分钟）
1	纽约大街展播的麦克拉伦的动画作品	lightboard.record	麦克拉伦	Norman Mclaren	加拿大	1961年	3分钟
2	广告创意与制作	stopmotion					5.30分钟
3	人偶头的制作全程	The progress of handmade model					4.49分钟
4	定格动画骨架制作之教程	The courses of handmade bone					6分钟
5	场景摄制	Handmade scene			美国		5分钟
6	MV制作	The progress of Music Video					2.22分钟
7	MV制作	stopmotion					2.49分钟
8	创意制作	Creative					0.22分钟
9	创意定格动画	Creative stop-motion					3.29分钟
10	装置动画创意的表现	The performance of creative animation					3.19分钟
11	光的诞生	THE LIGHT	弗兰泽	Franzey	德国	1967年	8.31分钟

四、实验动画学生篇

序号	片名（中文）	片名（外文）	作者（中文）	作者（外文）	国别（中文）	创作者单位	
1	阿列塞耶夫与非尼克斯	ALIEYS AND FENICAS	陈兴业	xinye CHAN	中国	2007级天津大学仁爱学院	
2	蒙特镇（钟表）	MENT TOWN	张鸿铭、刘莎莎、赫连建辉	hm Zhang/sasa Lau/jhu helan	中国	2008年天津大学影视学院	
3	冬天里的童话	FAIRY TAIL	赵晶	Jin Chao	中国	2009年天津大学影视学院	
4	紫薇赋	CRAPE MYRTLE	蔡泽潇	zexiao Cai	中国	2010年天津大学软件学院	
5	天女散花	BLOSSOM	寇一菲、杨明孔等	yifei Kou/kongmin Yang	中国	2011年天津大学软件学院定格工作室	
6	杨排风观灯	LANTERN FESTIVAL	张馨予、李丽锦、尤梦涵等	xinyu Zhang	中国	2011年天津大学软件学院定格工作室	

图书在版编目（CIP）数据

实验动画／周天编著．—北京：中国建筑工业出版社，2014.9
高等院校动画专业核心系列教材
ISBN 978-7-112-17051-7

Ⅰ.①实… Ⅱ.①周… Ⅲ.①动画片－制作－高等学校－教材 Ⅳ.① J954

中国版本图书馆 CIP 数据核字（2014）第 142158 号

责任编辑：唐　旭　李成成
责任校对：李美娜　党　蕾

高等院校动画专业核心系列教材
主编　王建华　马振龙　副主编　何小青
实验动画
周　天　编著
*
中国建筑工业出版社出版、发行（北京西郊百万庄）
各地新华书店、建筑书店经销
北京嘉泰利德公司制版
北京中科印刷有限公司印刷
*
开本：880×1230 毫米　1/16　印张：$6\frac{1}{2}$　字数：210 千字
2014 年 8 月第一版　2014 年 8 月第一次印刷
定价：38.00 元（附网络下载）
ISBN 978-7-112-17051-7
（25215）

版权所有　翻印必究
如有印装质量问题，可寄本社退换
（邮政编码　100037）